千利休 無言の前衛

赤瀬川原平

침묵의 다도, 무언의 전위
千利休 無言の前衛

2020년 1월 17일 초판 인쇄 O 2020년 1월 30일 초판 발행 O 지은이 아카세가와 겐페이 O 옮긴이 이정환
펴낸이 김옥철 O 주간 문지숙 O 진행 서하나 O 편집 최은영 O 디자인 박민수 O 커뮤니케이션 이지은
영업관리 한창숙 O 인쇄·제책 천광인쇄사 O 펴낸곳 (주)안그라픽스 우10881 경기도 파주시 회동길 125-15
전화 031.955.7766(편집) 031.955.7755(고객서비스) O 팩스 031.955.7744 O 이메일 agdesign@ag.co.kr
웹사이트 www.agbook.co.kr O 등록번호 제2-236(1975.7.7)

이 책의 국립중앙도서관 출판예정도서목록(CIP)은 서지정보유통지원시스템 홈페이지(seoji.nl.go.kr)와
국가자료공동목록시스템(nl.go.kr/kolisnet)에서 이용하실 수 있습니다.
CIP제어번호: CIP2020000879

ISBN 978.89.7059.129.2 (03600)

침묵의 다도, 무언의 전위

아카세가와 겐페이 지음
이정환 옮김

센노 리큐를 통해 불완전의
예술을 담아내다

안그라픽스

다도의 입구

일본인과 다도

우리는 자연스럽게 차를 마신다. 특별한 의미는 없다. 차는 식사를 한 뒤 입을 헹구는 음료 정도의 의미가 있을 뿐이다. 입을 헹구는 것이 목적이니까 물을 마셔도 되고 보리차를 마셔도 된다. 하지만 일본 요리를 먹은 뒤에는 역시 녹차가 좋다. 굳이 일식이라는 화려한 표현을 하지 않더라도 일반적인 일본의 가정식, 전갱이 소금구이, 우엉 볶음, 배추절임, 시금치 무침, 구운 김, 낫토, 단무지, 된장에 졸인 두부 등 예로부터 존재하는 그런 일반적인 식사를 한 뒤에는 역시 녹차를 마시고 싶어진다. 그런 음식들을 섭취한 입에 잘 어울리기 때문이다.

기름진 중화요리를 먹은 뒤에는 우롱차나 자스민차가 좋고 육류 중심의 서양요리를 먹은 뒤에는 커피나 강한 위스키 한 잔을 스트레이트로 단숨에 마시고 싶어진다. 이처럼 각 지역의 음료는 오랜 역사 속에서 그 지역의 음식물과 조화를 이루며 완성되었다.

하지만 녹차의 경우에는 단순한 음료를 뛰어넘어 다도 茶道라는 하나의 '도道'에 이르렀다. 어린 시절에는 그 부분을 도저히 이해할 수 없었다. 다도와 관련된 환경에서 자랐다면 모르지만 지극히 일반적이고 평범한 가정에서 차는 단순한 음료다.

술은 단순한 음료가 아니다. 술은 마시면 취하는 특이한 상태가 발생한다. 그런 상태를 원한다면 술을 마시는 이유를 충분히 이해할 수 있다. 그러나 녹차라는 단순한 음료를 마시려는 동기는 이해하기 힘들다. 예를 들어 집을 나와 역까지 걸어가서 전철을 탄다고 하자. 걷는 행위는 이동하기 위한 방편이다. 그 단순한 보행을 즐기는 방법으로 산책이 있지만, 산책을 하기 위한 보도나 보행 도로는 없다.

단순한 산책은 즐겁다. 산책은 인간의 지나친 두뇌 활동이 사상으로 굳어지려는 경향을 풀어주고 완화해주는 역할을 한다. 단순한 녹차도 그와 마찬가지로 식사를 끝낸 다음 포만감에서 오는 피로감을 풀어주기 위해 천천히, 산책을 하는 듯한 리듬으로 마신다. 응고제가 아니라 어디까지나 용해제로서의 작용이다.

그런데 일본의 역사는 그 단순한 차를 추구한 끝에 다도라는 '도'를 만들어냈다. 용해제로서의 역할을 해야 하는 것이 응결되고 굳어지면서 하나의 사상을 낳았다. 있을 수 없는 일이 발생했다는 느낌이다. 즉 차는 산책과는 다른 결과물로 발전한 것이다. 그림을 그리는 행위 또는 노래를 부르고 춤을 추는 가무음곡歌舞音曲, 무술이나 학문 등을 추구하여 하나의 사상에 이른다면 충분히 이해할 수 있다. 그러나 단순한 차가 그런 사상을 이룬다고 생각하면 정말 신기

하고 해학적이며, 그럼에도 통쾌한 쾌거다.

　일본인이라면 그렇게 굳어진 차의 세계가 다도로 존재한다는 사실을 상식으로 알고 있다. 생각해보면 정말 신기한 현상이지만, 더 이상 깊이 생각하려 하지는 않는다. 그런 '도'가 존재한다는 사실을 알고 있을 뿐이다.

센노 리큐와 다도

다도라고 하면 대표적인 인물이 센노 리큐千利休다. 나는 초등학교인가 중학교 수업을 통해서 그를 알게 되었다. 아즈치모모야마시대安土桃山時代, 1568-1603년[1]에 센노 리큐라는 유명한 다인茶人[2]이 있었는데 다도를 탄생시켰고 도요토미 히데요시豊臣秀吉의 명령에 의해 할복을 하고 죽었다는 정도의 내용이었다.

　'다인이 어떤 존재인지 그 실태는 알 수 없지만 다인의 다茶는 차를 의미하니까 다인이라면 차를 다루는 사람일 것이다. 그런 사람이 왜 할복을 하는 사태에까지 이르렀을까. 할복이라니 얼마나 고통스러웠을까. 생각만 해도 끔찍하다.' 이것이 초·중학생이었던 나의 솔직한 감상이었다. 다도에 관해서는 아무것도 모르지만 단순한 차가 그저 단순하지만은 않다는 사실이 '할복'이라는 끔찍한 단어 때문에

머릿속에 강하게 각인되었다. 다도라는 것 때문에 그런 비참한 죽음을 맞이한 센노 리큐는 어떤 사람일까.

　성인이 되어 알게 된 사실이지만 다도의 세계는 좀 더 부드러운 말로 '자노유茶の湯'라고 표현하기도 한다. 그 세계를 만든 것은 센노 리큐 한 사람이 아니다. 단순한 녹차에 처음으로 와비차侘び茶³라는 사상을 도입한 것은 무라타 주코村田珠光라는 사람이고 다음에 다케노 조오武野紹鷗라는 사람이 이어받아 센노 리큐가 완성한 것이다. 그러나 그 세 명 중에서 일본 국민 모두가 알고 있는 이름은 압도적으로 센노 리큐다. 다도의 세계를 좀 더 깊이 들어가면 주코나 조오의 이름을 알게 되지만 다인이라고 하면 누구나 센노 리큐를 떠올린다.

　물론 대중적인 인식이 모두 옳다고 할 수는 없다. 미국 대륙은 이탈리아 탐험가 크리스토퍼 콜럼버스Christopher Columbus가 발견했지만 결과적으로는 두 번째로 도착한 이탈리아 항해사 아메리고 베스푸치Amerigo Vespucci의 이름을 땄다. 첫 번째 발견자인 콜럼버스는 콜롬비아에 그 흔적만을 남겼을 뿐이다. 이처럼 개척자를 제치고 2등이 어부지리漁夫之利를 얻는 경우는 흔히 있다.

　그러나 다도는 발견이기도 하지만 작업을 쌓은 결과로 만들어낸 창조다. 센노 리큐는 선인들의 시대부터 이어져

내려오던 것을 명확하게 확립한 사람으로 각인되었다. 즉 안타를 쳐서 진루한 사람이 있고 번트를 이용해서 2루, 3루로 보낸 사람이 있지만, 확실하게 득점과 연결되는 승리 타점을 날린 사람은 리큐다. 적절한 기회에 타순이 돌아왔다고, 즉 운이 좋았다고 말할 수도 있다. 그런 점을 생각하면 사람의 재능은 반드시 호운好運을 맞이해야 싹을 틔울 수 있다는 느낌이 들기도 한다. 리큐의 재능은 그 시대의 운명, 그 흐름에 의해 리큐에게 배분된 것이다. 바꾸어 말하면 그 시대의 운명 역시 재능의 일부다.

리큐에 관한 문헌적 사료는 리큐 본인의 편지나 자카이키茶会記[4], 리큐의 제자들이 쓴 다도 관련 서적 등에 꽤 많이 남아 있다. 게다가 리큐를 연구하는 사람도 많고 새롭게 발견된 사료나 고찰 등도 늘어나고 있어 조금씩 훑어보면 리큐의 사상 같은 것은 어렴풋이 보인다. 속사정까지는 알 수 없지만 사상의 외형 정도는 라쿠차완樂茶碗[5], 니지리구치躙り口[6], 니조다이메二畳台目[7], 다케하나이레竹花入[8] 등 리큐가 제작한 증거품을 하나하나 점선으로 연결한 듯한 아웃라인으로 나타난다.

그러나 그 내면세계가 더 궁금하다. 사상의 아웃라인에 둘러싸여 있는, 그 안에서의 미세한 감각 반응 같은 것을 알고 싶다. 그것을 이해하면 리큐는 현재를 살고 있는

우리와 직접적으로 교류할 수 있지 않을까. 굳이 언어가 개입되지 않더라도 대화를 나눌 수 있지 않을까. 특히 소년 시대부터 청년 시대에 걸친 감각의 역사에 대해 알고 싶지만 그 시기의 역사적 자료는 거의 남아 있지 않다. 사료는 그 사람이 위대해지거나 사상이 형성된 이후부터 남기 때문이다. 따라서 상상력을 발휘할 수밖에 없다. 리큐 사상의 아웃라인을 이루고 있는 점선까지 다가가 그 점과 점 사이의 틈새를 통해 내부를 들여다보아야 한다. 우선 구체적인 인물상을 알고 싶다.

센노 리큐는 어떤 인물이었을까, 키는 몇 센티미터이고 체중은 몇 킬로그램이었을까, 걸음걸이는 어땠을까, 어떤 목소리를 가지고 있었을까, 혈액형은, 주량은, 등등.

지금은 거의 남아 있지 않은 정보들이다.

리큐의 안티 팬

리큐가 교토에 건립한 사찰 다이토쿠지大德寺의 산문山門에는 리큐의 목상이 세워져 있다. 리큐의 유일한 입체상이다. 나는 최근에 영화 〈리큐利休〉의 각본을 쓰면서 취재를 위해 이곳을 방문했는데 누각 위에 올라 가장 먼저 놀란 것은 에도시대 초기의 화가 하세가와 도하쿠長谷川等伯가 그린 그림

이었다. 천장 전면에 도하쿠의 그림이 펼쳐져 있다. 천장뿐 아니라 굵은 기둥에도 대들보에도 그림이 있다. 누각 안쪽이 온통 문신을 한 듯하다.

도하쿠에 관해서는 그가 그린 수묵화 몇 점을 알고 있다. 특히 최근에 〈고보쿠엔코즈枯木猿猴図〉를 보고 놀랐다. 작품에 등장하는 원숭이도 원숭이지만 고목의 가지가 마치 그림을 찢으려는 듯하다. 가지를 묘사했을 먹선이 그림의 다른 선들과 달리 유난히 두드러져 당장이라도 그림을 찢고 튀어나올 듯 거칠게 묘사되어 있다. 마치 먹과 종이가 충돌 사건을 일으킨 듯 강렬한 선이 돋보인다. 그래서인지 그림이 아니라 조각처럼 보인다. 이 사람은 필력이 상당히 강한 사람이라는 느낌이 들었다. 그 뒤 〈쇼린즈뵤부松林図屏風〉나 〈하토즈波濤図〉를 볼 기회가 있었는데 그 강렬한 인상은 새삼 표현할 필요가 없을 것이다.

그림들 모두 수묵화. 하지만 이 산문의 천장 그림은 아주 정밀한 극채색이다. 그것도 조금 전에 그린 페인트 그림 같은 느낌으로, 상태가 너무 생생해서 오히려 싸구려 같은 느낌이 들 정도다. 보존이 정말 잘 되어 있다.

누각 안 정면에는 석가모니의 목상이 있고, 그 좌우에 수많은 나한상이 늘어서 있다. 나한상들 사이사이에는 바위 같은 고목 덩어리가 여기저기 놓여 있다. 모두 거무스름

해서 왠지 살풍경스러운 느낌이지만 사실 열반의 세계를 표현한 것이라고 한다.

그 정면 왼쪽 앞에 리큐의 목상이 있다. 옷 위에 가사를 걸치고 오른손으로는 지팡이를 짚고 발에는 눈이 올 때 신는 신발 셋타雪駄를 신고 서 있다. 머리에는 이탈리아 파시스트 당의 총수 베니토 무솔리니Benito Mussolini나 인도의 민족운동 지도자 자와할랄 네루Jawaharlal Nehru 수상이 쓰는 것과 비슷한 챙이 없는 모자를 쓰고 있다. 키에 비례하여 얼굴, 손, 발 등이 크고 표정도 딱딱하며 가로로 퍼진 몸에 거칠어보이는 인상이다. 이 목상에서 느껴지는 리큐는 이름에서 연상되는 다인의 섬세하고 우아한 이미지가 아니다. 오히려 성격이 차분한 어업조합의 조합장 같다.

사실 이 목상은 다시 제작된 것이다. 처음에 만들어진 목상은 히데요시의 명령에 의해 교토京都 호리가와강堀川 이치조모도리一条戻 다리 옆에서 책형磔刑[9]에 처해졌다. 이 목상이야말로 리큐를 죽음에 이르게 한 중요한 요인 가운데 하나다. 즉 경우에 따라서는 천황의 칙사도 지나가는 다이토쿠지 산문 누각 위에 셋타를 신은 자신의 목상을 올려놓게 한 이유는 무엇인가, 다이코太閤[10]인 히데요시도 그 목상 아래를 지나가게 할 생각인가 하는 것이 리큐를 단죄한 이유 중 하나다. 그러나 그 때문에 목상을 책형에 처했다는

것은 아무래도 이해하기 어렵다. 따라서 당시 민중들 사이에서는 여러 가지 의견이 나돌았다.

　나는 목상 책형에서 히데요시의 애교 같은 것을 느꼈다. 그 처벌이 진심이었는지 농담이었는지는 알 수 없지만 말도 못하는 목상이라는 대상에 화풀이를 하다니. 사실은 리큐 본인에게 고통을 주고 싶었지만 일대일로 대면해서는 이기기 어려웠을 것이다. 리큐에 대한 히데요시의 존경심과 반발심, 연민과 응석이 목상을 책형에 처하는 결과를 만들어내지 않았을까. 다른 사람이 보기에 진심인지 농담인지 알 수 없는 처리 방식이 히데요시의 재치이기도 하고 무서움이기도 하다. 결국 리큐는 히데요시에 의해 죽음에 이른다. 그건 그렇고 리큐는 왜 그런 장소에 자신의 목상을 세워두었을까.

　다이토쿠지의 화상和尚 고케이 소친古溪宗陳은 리큐의 친구다. 처음에는 단순했던 녹차가 다도가 되어가는 흐름 속에는 선禪의 정신이 깊이 작용했다. 선은 당시의 최첨단 철학이다. 리큐도 그렇게 생각했던 듯 그의 입장에서 볼 때 선의 스승은 고케이 소친이다. 그리고 고케이의 입장에서 볼 때 리큐는 다도의 스승이다. 그리고 또 하나, 리큐는 고케이의 대선배인 화상 잇큐 소준一休宗純을 마음의 지주로 삼고 있었다. 물론 리큐보다 몇 세대 전에 살았던 사람이지

만 리큐는 젊은 시절 다도의 스승인 조오로부터 마음의 스승이라는 주코에 관해서 배웠고 주코의 정신을 통해서 주코의 스승인 잇큐에 도달한 것이다. 그리고 잇큐는 오닌의 난應仁の亂[11] 이후 황폐해진 다이토쿠지를 부흥시킨 사람이다. 리큐의 입장에서 볼 때 다이토쿠지는 그래서 특별한 절이다. 그런 리큐의 생각 그리고 고케이의 존재가 두 사람을 흠모하는 수많은 다인과 예술가를 다이토쿠지로 끌어들였고, 이 장소는 리큐, 고케이, 도하쿠 라인의 뼈대 있는 문화 살롱으로 발전한 것 같다.

다이토쿠지의 산문은 아직 완전하게 복원되지 않았다. 산문은 삼문三門이라고도 쓰는데 삼문이란 좌우에 작은 문을 배치한 절의 문으로 정중앙 대문은 2층으로 만드는 것이 일반적이다. 처음에는 대문에 상층 부분 없이 1층으로 지었는데 그 점이 늘 마음에 걸렸던 리큐가 위층의 누각을 기증해서 완성했다. 앞에서 설명했듯이 내가 올라갔던 '긴모카쿠金毛閣'가 그것이다.

고케이는 리큐에게 감사의 뜻으로 그의 목상을 만든다. 이 부분은 누구나 충분히 이해할 수 있다. 그리고 완성된 목상은 리큐가 기증하여 축조된 산문 누각에 놓인다. 이 부분 역시 현재를 살고 있는 우리가 볼 때 특별한 문제는 없다. 그러나 당시는 덴쇼天正 18년, 즉 1590년이다. 아직 상대성

원리라는 말이 없던 시대에 머리 위, 발밑이라는 절대성 원리가 지배하는 상황에서 이 목상의 위치 문제는 리큐를 규탄하는 단서로 삼기에 절호의 조건을 갖추고 있었다. 당시 사정에 대해서는 뒤에서 설명하겠지만 결국 그것이 불경죄라는 죄상에 걸리고 몇 가지 죄상까지 덧붙여져 리큐는 할복을 명령받아 목숨을 잃고 목상은 폐기된다.

그러나 리큐가 사망한 이후 복권은 뜻밖에 빨리 이루어져 리큐의 아들들은 4년 뒤에 센케千家[12]의 부흥을 허락받는다. 리큐에 대한 히데요시의 복잡한 생각을 엿볼 수 있는 부분이다. 히데요시는 리큐의 팬이면서 안티 팬을 가장하고 있었다. 겉으로는 야구 구단 요미우리 자이언츠에게 "자이언츠 져라!"라고 외치면서 사실은 매일 텔레비전 방송으로 자이언츠의 시합을 시청하고 있었던 것이다.

그런 흐름 속에서 리큐의 목상도 복원되었다. 현재 존재하는 두 번째 목상은 사람들이 리큐의 용모를 아직 선명하게 기억하고 있던 시기에 만들어졌을 것이다. 아마 첫 번째 목상과 똑같이 조각하고 채색하지 않았을까. 앞에서도 설명했듯 목상을 통해서 볼 수 있는 리큐는 얼굴과 손발 등이 땅딸막한 골격이고 살집도 많다. 노가미 야에코野上彌生子의 소설 『히데요시와 리큐秀吉と利休』에서도 리큐는 그런 인물로 묘사되었다. 굵은 손가락에 살집이 두터운 손을 가

지고 있으면서 차를 달일 때는 여성처럼 부드럽게 움직인다. 그 이미지에는 사실성이 있어서 글을 읽다 보면 자연스럽게 납득이 된다. 그러나 노가미 역시 이 목상을 보고 이미지를 떠올렸을 것이다. 리큐의 인물상, 특히 외모 관련해서는 자료가 거의 없으니까 말이다.

도하쿠가 그렸다고 알려진 리큐의 초상화가 두 점 남아 있기는 하다. 그중 한 점은 목상과 비슷한 모자를 쓴 모습인데 커다란 몸집에 포동포동한 얼굴이 목상과 동일하다. 하지만 다른 한 점은 모자를 쓰지 않았고 인상도 목상과 상당히 다르다. 이쪽은 약간 야윈 모습에 눈매가 매우 날카롭다. 근거는 없지만 어업조합의 조합장 같은 인상과는 전혀 다르다(리큐는 사카이미나토境港 지역에서 생선 도매상으로도 일했다). 물론 사진도 때로는 전혀 다른 사람처럼 나오는 경우도 있으니까 어쩌면 이 그림은 다른 연대의 리큐를 그린 것인지도 모른다.

이 부분에 관해서는 당시 일본 미술에서 묘사가 어떤 의미였는지 생각해보아야 한다. 근대사회의 리얼리즘은 사진처럼 똑같이 그리는 것이지만 당시 일본에서는 반드시 그렇지는 않았다. 결정적으로 음영 묘사라는 표현 기법이 없었다. 일본 그림에서는 빛을 무시하고 물건을 그린다.

우선 처음에 물건이 있고 빛을 비추어야 비로소 그 물

건이 보인다. 광원의 위치에 따라 물건이 보이는 방식이 바뀐다. 그러니까 음영을 이용한 묘사는, 그 물건이 보이는 몇 가지 방식 중에서 하나를 그리는 것이다. 한편 일본(동양) 그림은 그 몇 가지 보이는 방식을 전부 뭉뚱그린 상태, 광원을 무시한 상태에서 물건 자체만을 놓고 그린다. 즉 대상물을 사진으로 찍은 것 같은, 순간적으로 포착한 상 같은 것이 아니라 시간을 무시한 관념적인 상을 그리려 한다. 그렇기 때문에 리큐의 얼굴도 시각적으로 충실하게 그렸다고 단정 짓기는 어렵다. 형태는 다르지만 조각에도 비슷한 사정이 있었을 것이다.

　사료를 종합하자면 리큐는 적어도 작은 몸집은 아니고 비교적 큰 몸집이었던 듯하다. 그리고 아마도 성격은 말이 많다기보다 오히려 말이 없는 쪽이었을 것이다.

　무언의 예술

다도는 조용한 예술이다. 언어를 개입시켜 토론하고 논리적인 결론을 얻는 행위가 아니기 때문에 원래 말이 많은 세계는 아니다. 다도는 다실에서 차를 달이고 마시는 행위를 통해 그 흐름 속에서 손과 도구들의 움직임이 그대로 대화 형태를 띠기 때문에 일상생활에 비해 말수가 매우 적은, 말

이 없는 세계다. 따라서 리큐도 말이 없었을 것이라고 충분히 상상할 수 있는데 리큐는 그보다 한 걸음 더 나아가 차를 통해 무언의 원리를 표현하려 했다.

사실 다도라는 예술은 언어로 설명할 수 없다. 아니, 지금은 예술이라는 개념적인 말이 있어서 편리하지만 이 말이 등장한 것은 적어도 메이지시대明治時代, 1868-1912 이후로 리큐가 살았던 시대에는 예술이라는 말이 없었다. 사람들은 언젠가 예술이라는 말로 집약될, 그러나 아직은 뿔뿔이 흩어져 있던 각각의 예술의 씨앗들을 즐기고 아끼면서 그것을 분류하고 조합하여 조금씩 완성해가고 있었다. 사람들은 단순히 차를 마시면서 그 맛과 음미하는 방법에 집착하고, 차를 내어 사람을 대접하는 방법을 연구하면서 다완茶碗[13], 다관茶罐[14], 숯불, 꽃, 족자, 다실, 정원, 징검돌 등을 개입시켜 그것들을 복잡하게 아우르면서 연출해내는 독창적인 세계를 만들어냈다. 즉 차를 달여 마시고 그것을 위해 요리를 만들어 먹는 행위에서 영양이나 칼로리를 제외해도 여전히 남는 가치, 그 가치를 부풀렸다.

기공술氣功術이라는 것이 있다. 질병에 걸린 사람 등을 대상으로 기공사가 자신의 기를 주입하여 건강을 회복시키는 것이다. 기는 눈에 보이지 않고 계측할 수도 없지만 우주에 가득 차 있다고 한다. 그 기를 자신의 내부로 받아

들여 자유롭게 내보낼 수 있는 수련을 쌓는데 그것이 숙달되면 우주에 존재하는 기가 오른손으로 들어가 몸속을 돌아서 왼손으로 나온다. 물론 물체가 아니기 때문에 볼 수도 만질 수도 없지만 자신의 역량에 따라 출입시킬 수 있는 기라는 존재는 단련할수록 점차 커진다고 한다.

내가 만났던 사람은, 자신은 현재 초보 단계의 기를 출입시킬 수 있을 정도라면서 두 손으로 수박 정도 크기의 구슬 모양을 만들어 보여주었다. 물론 눈에 보이지 않는 구슬이지만 그 정도 크기의 구슬을 어루만지는 몸짓을 해보였다. 물리적인 형태는 아니지만 자신은 알 수 있다고 한다.

재미있는 이야기였다. 눈에 보이지 않는 것을 보이는 형태로 설명하려는 것이 흥미로웠다. 설명하는 사람에게 확신이 있어 더 재미있었다. 확실히 본인이 출입시킬 수 있는 기가 있고 그것을 지금 형태로 표현하면 수박 정도의 크기라는 것이다. 하지만 그것은 형태가 아니기 때문에 볼 수 없고 말로 표현하기도 어렵다. 그 보이지 않는 구슬의 크기는 손으로 어루만지는 몸짓으로 보여줄 수밖에 없다.

다도도 그와 비슷한 것이 아닐까. 즉 예술이라는 말이 확립되지 않은 리큐가 살았던 시대의 미분화된 범예술 상태는, 그것을 추구하다 보면 앞에서 소개한 기공사가 보여준 눈에 보이지 않는 수박 정도 크기의 구슬 같은 것이 된

다. 그 시대 다인들은 서로 다도회를 개최해 접대하면서 눈에 보이지 않는 구슬을 조금씩 부풀려갔다. 차를 오른손으로 내보내 다완에 담아서 다선茶筅[15]으로 부풀려 내놓는다. 상대방도 그것을 오른손을 통해서 받아 몸속에 넣고 왼손을 통해서 내보내 두 손으로 감싸 감상한다. 그 두 손에 다실 구석구석에 깃들어 있는 다기茶氣라고 표현할 수 있는 기가 모였다가 흩어진다. 서로의 기를 말없이 느끼며 "제 기는 이 정도가 되었습니다."라든가 "그렇습니까? 제 기는 아직 이 정도에 지나지 않습니다."라는 식으로 각각 수박 정도 크기의 구슬이나 귤 정도 크기의 구슬을 허공에 그리며 보이지 않는 기를 몸짓을 통해 표현해보이는 행위가 다도의 세계에는 있었을 것이다.

리큐는 그런 말 없는 무언의 세계에서 상당한 달변가였다. 그렇기 때문에 사람들의 마음에 직접적으로 각인되었고 그래서 실제로 말을 잘하는 히데요시의 콤플렉스를 자극했다. 두 사람의, 세상에서 흔히 말하는 정치와 예술의 대립이나 승부는 바로 그 부분에 있었다. 입 밖으로 소리를 내어 설득해서 굴복시키는 것과 말없이 표현하는 것. 한쪽은 말이라는 경제로 지배하려 하고, 다른 한쪽은 그 경제를 교묘하게 빠져나간다.

말이 많은 세계와 말이 없는 세계, 양쪽은 서로 엎치락

뒤치락하면서 흥망성쇠를 표현한다. 세상은 어떤 곳에서는 무언이 융성하고 어떤 곳에서는 달변이 지배한다. 지금 우리가 사는 이곳은 어떤 세상일까. 귀를 맑게 정화하면 자연스럽게 알 수 있을 것이다.

리큐에게 다가가는 루트

일상의 힘

한편 나는 센노 리큐, 다도, 다실, 와비侘び[16]와 사비寂び[17] 등
과는 지금까지 전혀 관계가 없었고 관심도 없었다. 나뿐 아
니라 요즘 사람들도 마찬가지일 것이다. 메이지시대 이전
이라면 또 모르지만 메이지시대 이후, 우리는 서유럽화의
흐름 속에서 살아왔다. 내가 태어났을 때는 이미 양복과 스
커트가 복장의 기본형으로 갖추어진 지 수십 년이 지난 시
대였다. 집은 물론 일본식이었고 다다미 위에 요를 깔고 잠
을 잤지만 천황 일가는 이미 메이지시대부터 밤낮으로 양
복을 착용했고 침대에서 잤다. 근대 서유럽 강국에 둘러싸
여 거기에 대항하려면 부국강병을 앞세울 수밖에 없었고
서유럽의 합리주의와 기계화를 도입할 수밖에 없었다. 전
쟁이라도 난다면 조용하고 말 없는 쪽은, 합리적이고 말을
잘하는 쪽에 질 수밖에 없다.

그래서 어떻게든 뒤지지 않기 위해 바지를 입고 구두
를 신고 넥타이 매는 방법을 열심히 배우려고 한 일본에서

다실, 와비와 사비, 센노 리큐라는 단어 들은 좀처럼 듣기 어려웠다. 그보다는 서유럽화의 흐름, 합리적이고 논리적인 흐름의 최첨단에 서기 위해 전방만 주시하며 살았다. 물론 센노 리큐, 와비, 사비라는 가치관 같은 것이 일본에 있다는 사실은 알고 있었지만 후방에 존재한다고 생각했다. 하지만 당시에는 후방을 돌아보아도 아무런 도움이 되지 않았다. 오직 전방, 전방만 바라보아야 했다. 그래서 예술에도 전위예술이 있었다. 나 자신이 전위예술 청년이었기 때문에 잘 알고 있다.

하지만 늘 좀 더 좋은 말은 없을지 생각한다. 전위예술이라고 하면 아무래도 소련 공산당 제1대 서기장 블라드미르 레닌Vladimir Lenin, 소련 공산당 제2대 서기장 이오시프 스탈린Joseph Stalin, 프롤레타리아 독재 같은 시대적 분위기를 대표하기 때문이다. 사실 전위라는 말은 군대 용어다. 전시戰時 공산주의 색깔이 짙다. 그것을 예술 용어로 채용했다는 데에 그 시대의 사상이 나타나 있다.

물론 지금이니까 그런 생각을 하는 것이고, 당시 예술 청년의 입장에서 전위라는 말은 화려하게 느껴졌다. 낡은 것을 부수고 새로운 것을 창출한다. 주변은 모두 낡은 것으로 둘러싸여 있다. 그것을 파괴하면 즉시 새로운 것이 나타난다. 새로운 것만 손에 넣으면 낡은 것을 파괴할 수 있

다. 그렇게 하기 위해 전방의 빛, 서유럽의 빛, 즉 수다스러운 빛만을 바라보며 스페인의 파블로 피카소Pablo Picasso와 살바도르 달리Salvador Dali, 독일의 막스 에른스트Max Ernst, 미국의 만 레이Man Ray, 프랑스의 마르셀 뒤샹Henri Robert Marcel Duchamp 등 유럽 예술가들의 이름만 바라보았다. 일본적인 것, 센노 리큐, 와비, 사비 등은 퇴영적退嬰的이고 노인에게 어울리며 취미로나 돌아보는 세계로 인식했다.

　전위예술이란 예술이라는 말로 대표되는 미美의 사상이나 관념을 일상적인 감각에 직접적으로 연결하려는 행위다. 예술이라는 말은 근대에 등장했고 그 전에는 예술이라고 불리는 것들의 내실內實이 소리, 색깔, 선, 형태, 항아리, 모양, 조각물, 말, 노래, 악기, 춤 등 다양한 형식으로 분산되어 일상생활에 존재했다. 물론 그것들은 생활 속에서 단순한 즐거움이고 휴식이며 솜씨 자랑이고 심심풀이였지만 대부분 인류의 발생과 동시에 나타났다. 수많은 동물 중에서 단순한 즐거움, 단순한 심심풀이에 뛰어난 동물이 인류라는 존재로 변화해왔다고 말할 수 있다. 그 단순한 것들 중에 나중에 예술로 적출되는 요소가 뒤섞여 있었다. 솜씨 자랑이 극에 이르고 심심풀이가 극에 이르면 일상적인 것들과는 상당히 다른 양상을 띠고 인간에게 묘한 자극을 주기 시작한다. 이미 종교의 힘을 알고 있던 인간은 일상에서

벗어나 독특한 양상을 띠는 그 '표현물表現物'을 종교와 함께 숭배하기 시작한다. 그 결과, 원래는 일상생활에 자연스럽게 스며들어 있던 것들이 일상을 벗어난 독특한 존재로서 한 단계 높은 수준으로 받들어진다. 그런 과정을 거쳐 사람들은 일상생활에서 예술을 추출했고 예술이라는 개념이 사람들의 머리 위에 등장했다.

이른바 원심분리기를 돌리는 것과 비슷하다. 원래는 어지럽게 뒤섞인 수프 같은 것이 거기에 분포하는 성질에 따라 각각 분리되어 윤곽을 드러내면서 독자적인 형태를 드러낸다. 종교, 예술, 철학, 경제, 공학, 정치라는 식으로 구분해서 공부하는 대학이 등장한 곳은 서유럽이다. 즉 서유럽은 자주 독립, 분리 분석의 원조다.

어쨌든 예술이라는 개념이 나타난 시점에 이미 그 개념을 되돌리려는 전위예술도 등장한 것은 아닐까. 즉 일상생활의 원시수프primoridial soup[18]에서 예술이라는 개념이 분리 독립되었을 때, 그것은 다시 일상생활의 원시적인 모습으로 되돌아가려는 힘을 내포하고 있었던 것은 아닐까. 구체적으로 말한다면 19세기에 등장한 인상파의 그림이 그 힘이다. 인상파는 그때까지 사람들의 머리 위로 올라가려고만 했던 회화를 단번에 일상으로 되돌렸다. 그때까지의 그림은 일상에서 부각되어야 가치가 있었다. 그림으로

그려지는 것은 반드시 위대한 인물이고 위대한 사건이고 위대한 풍경이었다. 보기 드물게 서민들의 일상적인 모습을 그리는 경우가 있더라도 그것은 위대한 구도, 위대한 글, 위대한 순간을 바탕으로 그려졌다.

그 '위대함'을 단번에 소멸시킨 것이 인상파의 그림이다. 일상의 아무것도 아닌 풍경을, 일상의 아무것도 아닌 순간을, 일상의 아무것도 아닌 빛 속에서 그리기 시작한 것이다. 사람들이 늘 보고 있는 것들이 고스란히 회화로 그려지면서 충격을 주었다. 그려진 대상이 평범하기 때문에 충격을 주었다기보다 '위대함'이 파괴되었다는 데에서 발생하는 충격이다. 그 결과, 사람들은 완전히 새롭게 태어난 일상의 힘을 깨달았다. 인상파 화가들은 위대한 것을 그리는 영광보다 캔버스에 붓을 놀려 그림을 그려가는 즐거움 자체를 깨달았다. 그들은 단순한 즐거움, 단순한 심심풀이의 근원으로 뛰어들었다. 그것은 인류 예술의 원시적인 경지까지 거슬러 올라갈 정도로 처절한 일상으로의 유턴이었다.

이런 식으로 예술이 개념으로서 분리되었을 때 우연히 전위가 탄생했다. 그것은 분리된 개념을 다시 일상의 감각과 연결하는 힘으로, 나중에 센노 리큐에 관한 문제를 생각할 때 매우 중요한 사항이다. 이후 전위예술은 다양한 형태로 변화를 보이면서도 끊임없이 일상적인 감각으로 회귀

하기를 시도했다.

인상파 이후, 예를 들어 초현실주의surrealism는 인간 의식의 심층부로 파고 들어가려는 것이었다. 그 회화 자체는 막연하고 환상적인 것이 많지만 그림의 내부에서, 또는 그림의 외부에서도 의식의 심층부를 각성하는 일상의 물품들이 소도구처럼 잇달아 등장한다.

살바도르 달리의 녹는 시계, 무리 짓는 개미, 스푼, 수화기. 이탈리아의 화가 조르조 데 키리코Giorgio de Chirico의 기관차, 직사일광의 그림자, 비스킷, 고무장갑. 벨기에의 초현실주의 화가 르네 마그리트Rene Magritte의 프랑스 빵, 사과, 파이프, 장화. 그림을 찍어 누르기만 했을 뿐인 에른스트의 데칼코마니decalcomanie. 나뭇결이 살아 있는 판이나 양철 세공 등에 직접 종이를 대고 연필로 문질러서 표현해내는 프로타주frottage. 이런 것들은 위대한 정신성을 바탕으로 그 물품들을 그리려 한 것이 아니라, 내버려두면 즉시 상승해서 위대해지기만 하는 예술의 개념을 다시 한번 비속한 일상용품의 세밀한 부분에서 발견하려는 행위다.

다다이즘dadaism 운동에서는 그것이 실제로 일상적인 물품이 되어 나타난다. 초현실주의에서는 그림 속의 물품을 은유적으로 표현하지만 다다이즘의 오브제objet 작품에서는 조금 더 직접적으로, 그 실물을 전시하는 과정을 통해

예술에 근접하는 사태가 발생하는 것이다.

뒤샹의 〈샘Fontaine〉이라는 유명한 오브제 작품은 남성용 소변기, 이른바 나팔꽃이라고 불리는 하얀 도자기를 수직면이 아래로 향하도록 눕혀 전람회에 진열한 것이다. 당연히 스캔들을 일으켰고, 일상용품을 이용한 오브제 작품의 첫 상징물로 역사에 남았다.

이 작품은 변기를 쓰러뜨려 〈샘〉이라는 제목을 붙였다는 데에서 물품의 기능과 의미를 뒤집어놓았다는 의미가 있고, 일본의 미의식에도 존재하는 미타테見立て[19]와도 닮아 있어 이른바 서정적 오브제 작품이라고 말할 수 있지만, 이후의 레디메이드ready made[20]의 오브제에 이르면 물품의 일상성 자체만이 전면에 부각되고 서정적인 의미는 완전히 씻겨나간다. 〈병 건조기Bottle Rack〉는 시판되고 있던 기성제품인 병 건조기를 그대로 가지고 와서 전시했을 뿐이다. 물건 그 자체의 아름다움이나 형태도 그렇지만 그 물건을 출품하는 행위 자체로서 예술의 개념을 파괴하려 한 것이다. 이것도 역시 나중에 리큐에 관한 문제를 생각할 때 중요한 의미를 가진다.

이런 식으로 예술이라는 개념은 상승하는 것을 항상 전위예술로 되돌려 일상적인 감각이 느껴지는 장소까지 직접적이고 노골적으로 접착한다. 그때마다 예술의 개념

자체가 흔들리고 뒤집히고 재파악되면서 붕괴 직전의 절박한 상황에 놓인다.

전후戰後에 해프닝happening[21]이라는 것이 나타났다. 물론 다다이즘 당시에도 싹은 있었다. 작품이라는 것이 일상의 기성제품이기는 해도 그 작품을 예약된 장소의 전람회장에 진열한다는 데에서 역시 머리 위의 권위에 대한 의구심을 엿볼 수 있다. 그런 권위를 더욱 제거해 작품적 완결을 회피하고 인간의 일상적 행위, 일상적 행동 그 자체를 예술의 개념에 접속하는 행위가 나중에 해프닝이라고 이름 붙여진 것이다. 의자에서 떨어진다, 도로에 누워 있다, 물건을 떨어뜨린다, 도로를 청소한다 같은 그런 원형적이고 익명적인 몇 가지 행위가 이루어졌는데 대부분 일상적 행위 자체였다.

예술 개념이 일상에 접촉하도록 추진한 결과, 그 접촉이 순간적으로 접점을 가지는 것이다. 일상에 존재하기는 하지만 신경 쓰지 않으면 거의 보이지 않는다. 아니, 신경 쓴다고 해도 대부분 보이지 않는다. 무엇이 예술인지 알 수 없다. 예술의 개념을 일상의 감각과 연결하려는 전위예술은 그런 식으로 일상으로의 접촉을 되풀이하는 동안 일상에 지나치게 접근하고, 결국 접촉을 뛰어넘어 그 안에 녹아들면서 일상의 무수한 작은 틈새를 통해 사라져갔다.

그렇게 해서 전위예술은 사라져버렸다. 물론 예술은

어느 시대에나 존재한다. 설령 사라졌다 해도 그 개념만은 사람들의 머리 위에 존재하며 가느다란 끈을 통해 일상의 지면에 연결되어 있다. 즉 전위예술은 일상을 지나치게 분리하여 분석적으로 내세웠기 때문에 근거를 잃어버렸다고 말할 수 있다.

전위의 소실점에서 본 토머슨

전위예술은 물질과의 마찰을 잃어버리면서 벌거숭이의 개념이 되어 사라져갔다. 나는 이 점이 정말 신기하다. 또한 이해하기 힘들다. 예술이라는 개념은 탄생과 동시에 한쪽에 전위예술을 배치해두고 있었다. 예술과 전위예술은 쌍둥이, 아니 실체와 그림자 같은 것이다. 그런데 하나가 사라진다면 남은 하나로 균형을 이룰 수 있을까.

예술은 어느 시대에나 존재한다. 원시시대부터 인류의 생활에 깃들어 있었기 때문에 항상 전위예술을 내포하고 있었을 것이다. 예술이 하나의 개념이 된 이후부터는 항상 전위예술을 동반했을 것이다. 그런데 예술이 존재하는데 전위예술만 갑자기 사라졌다고 생각하기는 어렵지 않을까.

어쩌면 이런 것 아닐까. 전위예술이 예술의 그림자 같은 것이라고 생각한다면 구름이 잔뜩 낀 흐린 날씨가 되어

전위예술이라는 그림자를 볼 수 없게 된 것인지도 모른다. 즉 예술에 강한 빛이 비쳐 지면에 선명하게 형태를 드러냈던 그림자가 날씨가 흐려지면서 그 모습을 감추고 예술만 남은 것 아닐까. 그림자는 흐린 날씨의 공기 속으로 모습을 감춘 것 아닐까.

그렇다면 이해할 수 있다. 전위예술은 빛의 미립자, 아니, 그림자의 미립자가 되어 일상생활 전역으로 흩어진 것이다. 그렇기 때문에 예술의 첨단부에서 찾는 것보다 오히려 예술에서 벗어나 일상의 거리를 걷다가 그곳에 흩어져 있는 전위예술이라는 그림자의 미립자를 발견할 수 있을지 모른다. 어떤 상태로 존재하는지는 알 수 없지만 반드시 발견할 수 있을 것이다. 이렇게 해서 '노상관찰학路上觀察學'이 완성되었다.

사실 노상관찰학은 현재에서 되돌아보았을 때의 경과 설명이다. 논리적으로 정리하면 그렇다는 것이다. 당시에는 나 자신도 관찰한다는 기분으로 거리를 걷기는 했지만 무엇인가 발견할 수 있으리라는 전망 같은 것은 없었다. 당시의 나 역시 캔버스를 통째로 포장한 작품, 1,000엔짜리 지폐를 기계적으로 인쇄한 작품 등 예술작품으로서의 임계점(1,000엔짜리 작품은 실제로 재판까지 받았다)에 이른 결과, 작품을 제작하는 데 한계를 느끼고 있었다. 예술의 임

계점이 보였기 때문이다. 새로운 발견이 사라져버렸다. 이른바 예술 작품이라는 매력이 사라진 것이다.

이것은 단순히 개인적인 문제가 아니다. 그때까지 진행되었던 '전위'의 속도를 추월하는 형식으로 세상 전역에서 창작 활동이 난무하기 시작했다. 카메라, 자동차, 텔레비전, 컴퓨터, 도시 재개발, 그 밖에도 실업 세계에서의 다양한 물품 창조가 질려버릴 정도로 빠르게 증대하여 허업盧業 세계에서의 작품 창조는 그 가치가 단번에 떨어졌다. 이제 무엇인가를 만드는 것보다 세상을 지켜보는 쪽이 훨씬 재미있는 상황이 등장했다. 그래서 토머슨トマソン[22]을 계기로 관찰하는 시선을 통해 거리를 걷기 시작했다. 그 개략적인 내용을 설명해보자.

세상에는 '토머슨 물건トマソン物件'이라는 것이 있다. 뒤샹 등의 오브제와는 약간 다르다. 오브제라고 하면 대부분은 운반 가능한 물건이지만 토머슨은 건물처럼 존재하는 물건이다.

제1호 물건은 계단이었다. 일곱 계단 정도의 좌우 양쪽에서 올라갈 수 있는 사다리꼴 계단 물건이 건물 옆 벽에 조성되어 있다. 이런 경우에는 보통 그 좌우에서 올라간 층계 근처 부분에 입구가 있다.

그런데 없다.

계단은 좌우에서 올라갈 수 있지만 층계참에 입구가 없기 때문에 다시 좌우 어느 한쪽으로 내려갈 수밖에 없다. 이 계단은 무엇을 위해 이 건물에 조성되어 있을까. 무엇을 위해 이 세상에 존재할까.

그것이 발단이었다. 그 물건은 도쿄 요쓰야四谷의 쇼헤이칸祥平館이라는 여관 벽에 존재했기 때문에 '요쓰야 계단'이라는 이름이 붙여졌다. 과거에는 그곳에 입구가 있었지만 건물 사정에 의해 입구가 봉쇄되고 계단만 무용無用의 상태로 남겨진 것이다. 그러나 계단은 계단이고 여전히 오르내릴 수 있다. 무용이란 무엇일까. 무용의 기능이라는 것이 있을 수 있을까.

그 후 동질의 에코다江古田역 구내의 무용 창구, 오차노미즈お茶の水 산라쿠三樂 병원의 무용 문 등 무기능성 물건이 잇달아 발견되면서 이것들을 '초예술超芸術'이라고 정의했다. 무기능성인 그 존재가 예술 작품과 공통화되면서 예술 작품보다 한층 더 무가치한 쓰레기에 가깝다는 의미에서 붙인 이름이다.

'토머슨'이라는 이름은 초예술 물건의 발견이 이어져 사회적으로 화제가 되었을 때, 우연히 요미우리 자이언츠의 4번 타자였던 메이저리거 개리 토머슨Gary Leah Thomasson 선수 때문에 붙여졌다. 스윙을 하는 토머슨의 방

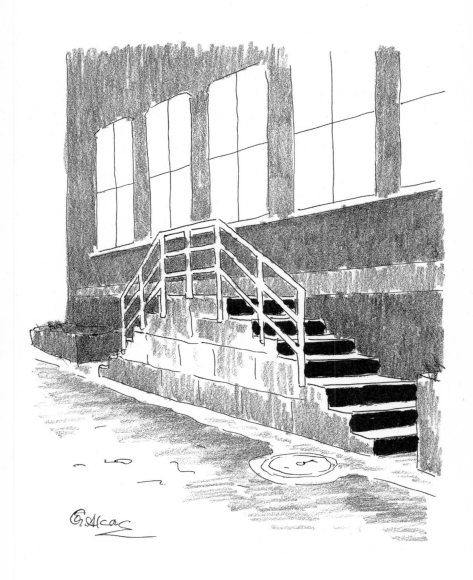

토머슨 물건, 요쓰야 계단

망이가 공에 닿지 않는 상황, 즉 4번 타자로서 기능하지 못하는 존재의 비애가 초예술 물건과 통하는 것이 아닌가 하는 고찰을 통해 붙여진 것이다.

센노 리큐라는 주제에서 꽤 멀리까지 벗어나버렸다. 하지만 이 점은 매우 중요하다. 리큐를 둘러싸고 있는 타원 궤도에서 본다면 지금 우리는 가장 먼 지점을 돌고 있다.

리큐와의 갑작스러운 만남

토머슨 탐사의 연장선 위에서 노상에 존재하는 다양한 시선들이 교차하기 시작한다. 예를 들어 다양한 종류의 도로 맨홀 뚜껑과 그 연대, 닳아진 정도를 하나하나 사진에 담으면서 전국을 돌고 있는 사람, 노후되어 부서진 건물의 일부분을 주워 모으기 위해 각지의 낡은 건물을 관찰하면서 그 건물이 파괴되기를 바라는 사람, 노상에 게시되어 있는 다양한 종이 부착물이나 불법 주차에 대한 분노, 개똥에 대한 탄식, 함부로 버린 쓰레기에 대한 꾸지람 등을 하나하나 사진으로 채집하는 사람 등등. 거리를 탐색하는 그런 다양한 시선이 서로 얽히면서 연결되어 노상관찰학회가 형성되었다.

이 시선들은 무용을 관찰한다는 점에서 공통된다. 노상을 관찰한다고 해서 도로 공사를 하는 것이 아니다. 교통

량을 조사하는 것도 아니다. 보행이 편한 도로를 연구하는 것도 아니다. 그저 노상의 약간 특이한 것을 발견하여 그 기록을 채집하면서 걸을 뿐이다.

약간 특이한 것. 약간 이상한 것.

정말 특이하고 이상한 것은 도로의 함몰된 부분이나 트럭이 쓰러져 있는 모습 등이지만 그런 것들은 즉시 눈에 띄고 대책이 강구되어 정리 정돈이 이루어진다. 그러나 약간 특이한 것, 약간 이상한 것은 좀처럼 눈에 띄지 않는다. 눈에 띈다고 해도 크게 거슬리지 않기 때문에 그대로 외면한다. 그래서 사람들이 대책을 강구하지도 않고 정리도 하지 않아 노상에서 조용히, 그 상태 그대로 계속 존재한다.

쓰보니와壺庭를 예로 들어보자. 가끔 도로 한가운데에 지름 10센티미터 정도의 둥근 구멍이 생긴다. 깊이는 기껏해야 1센티미터나 2센티미터 정도. 거기에 작은 풀이 자란다. 이것은 무엇인가.

원래는 인공 구멍이다. 관할 관공서는 건설업자가 아스팔트, 콘크리트, 자갈 등의 공사를 규정대로 실행했는지 보링조사boring survey를 해서 보완한다. 그러나 일에는 어느 정도 실수나 계산 착오도 있기 때문에 때로 약간 침하되는 부분이 발생하기도 한다. 그럴 경우, 그 구멍에 흙이 쌓인다. 흙 이외의 다른 것들도 바람을 타고 날아온다. 새똥도

떨어질 수 있다. 그 결과 때로 그 작은 구멍에 풀이 자란다. 작은 꽃이 피기도 한다. 그러나 아무도 깨닫지 못한다. 도로는 자동차가 이동하는 공간이다. 사람들은 회사 일, 집안일, 쇼핑 등을 생각하면서 걷기 때문에 노상의 작은 구멍 따위는 눈에 들어오지 않는다. 들어온다고 해도 스쳐 지나간다. 하물며 도로 한복판이니까 트럭이 달린다. 덤프트럭의 굵은 타이어가 그 작은 구멍을 밟고 지나간다. 그러나 그 작은 구멍은 지름 10센티미터 정도에 지나지 않기 때문에 주변의 아스팔트가 보호해주고 굵은 타이어는 그 풀끝을 아슬아슬하게 스치며 통과한다. 여름에는 잎이 짙어지고 가을에는 붉게 물이 들고 개미나 거미가 오가기도 한다. 그런 도로 한복판의 작은 녹색 정원을 '쓰보니와'라고 한다. 쓰보니와는 본래 저택 안마당 틈새에 만들어진 더욱 작은 안마당을 가리키는 말이지만 이것은 그 축소판이다.

　　잡초는 어디서든 자랄 수 있다. 도로 옆의 콘크리트 틈새에서도 자랄 수 있고 담장과의 경계에서도 자랄 수 있고 가로수 뿌리 근처에서도 자랄 수 있다. 그런 것들은 흔히 볼 수 있는 현상이며 신기할 것이 없다. 충분히 있을 수 있는 일이다. 그러나 전체가 아스팔트 도로 안에 덩그러니 존재하는 지름 10센티미터 정도의 원형 녹색 정원은 흔히 볼수는 없는 모습이다. 그렇기 때문에 그런 대상을 만나면 고

노상 물건, 쓰보니와

마운 기분이 든다.

이번에는 벽보 물건을 소개해보자. 벽보는 주차 금지에 관한 것, 개똥에 관한 것, 쓰레기 배출 문제에 관한 것을 대표적으로 다룬다.

"타지 않는 쓰레기는 금金뿐이다."

미나토港구 아자부麻布의 고급 주택가에서 발견한 벽보다. 음식물 쓰레기는 금요일에 배출하라는 뜻인데 언뜻 읽어보면 자기도 모르게 탄성이 새어나온다. 그렇지 않은 사람도 있을 수 있지만 주방에 지긋지긋할 정도로 음식물 쓰레기金가 쌓여 있는 광경이 눈에 떠오른다. 더구나 그것은 타지 않는다. 대나무 숲에 버릴 수도 없고 매주 트럭이 와서 수거해 가서 도쿄만東京湾을 메운다. 그래서 좀 더 생각해보니 도쿄 어딘가에는 "타지 않는 쓰레기는 수水뿐이다."라는 벽보도 있을 수 있다. 물은 확실히 타지 않는다. 그러나 물水 쓰레기라니.

"타지 않는 쓰레기는 화火뿐이다."

이런 벽보도 있을 수 있다. 불은 이미 타고 있다. 그렇기 때문에 타지 않는다고 표현할 수 있지 않을까. 그건 그렇고 불火 쓰레기라니. 무서운 생각이다. 물론 아직 그런 벽보는 본 적이 없다.

노상 관찰에 관해서는 이미 몇 번이나 설명했기 때문

에 중복되는 부분이 있을지 모른다. 어쨌든 이런 약간 이상한 것을 발견하면서 걷는 학문이 노상관찰학이다. 학문은 아니라고 말하는 사람도 있다. 그렇다면 표현이라고 해야 할까. 하지만 스스로는 아무것도 표현하지 않는다. 그런데도 이상하게 재미있다. 이것을 시작했을 때에는 너무 재미있어서 지혜열知惠熱[23]이 났다. 예술을 분실한 이후이기 때문에 그 즐거움은 더욱 컸다. 세상은 정말 심오하다는 생각이 들었다. 이미 모든 것을 보았다는 생각에 권태감을 느끼고 있었는데 그런 세상에 아직 아무도 모르는 밀림이 펼쳐져 있지 않은가. 물론 안다고 해도 별 상관없는 밀림이다. 삼나무나 노송나무를 얻을 수는 없다. 아무리 헤치고 들어가도 쓰레기뿐인 밀림이다. 하지만 그런 밀림에서 그러모은 몇 가지 쓰레기는 우리 눈에서 보석처럼 빛나기 시작한다.

동료들과 함께 합숙을 하면서 낮에는 각자 카메라를 들고 물건을 채집하며 돌아다니고 밤에는 숙소에서 채집한 물건의 슬라이드를 상영하면서 서로에게 보고한다. 슬라이드에 등장하는 것들은 우리에게 처음 느끼는 재미, 처음 느끼는 아름다움, 처음 느끼는 생각을 안겨준다. 그 '처음'이라는 점이 우리의 의표를 찔러 머리에 쾌감을 형성한다. 그 물건에서 느낄 수 있는 재미도 있지만 의표를 찔려 각성해가는 두뇌 작용이 더 재미있다. '나'라는 존재는 어떻

게 형성된 것일까. 모두가 잘 알고 있다고 생각했던 노상에서 낯선 물건이 발견될 때마다 깜짝 놀라는 한편, 나 자신의 내부에서도 잇달아 새로운 발견이 이루어진다.

노상 관찰은 자기 관찰이다. 새로운 물건이 새로운 감각의 껍질을 벗긴다. 안구를 경계로 그 바깥 세계와 안쪽 세계가 등가等價를 이룬다. 그것이 즐거움과 재미의 근본 원인이다.

이야기는 슬라이드 조명이 꺼지고 이불 속에 들어간 이후에도 끝나지 않는다. 다음 날 노상 관찰을 하기 위해 잠을 자야 하지만 지혜열 때문에 눈이 떠 잠이 오지 않는다. 전등을 끈 어둠 속에서 이불을 덮고 누운 사람들 사이에 오가는 대화가 허공을 가득 메운다. 왜 이런 것이 재미있을까. 이상할 정도의 즐거움과 재미는 무엇을 표현하고 있을까. 보통은 아무것도 아닌 물품이다. 이미 질릴 정도로 보아온 노상의 광경이다. 그런데 그 안에 새로운 가치가 숨어 있다. 그 낙차落差가 즐거움을 준다. 자신의 상식이 무너지는 데에서 오는 쾌감이 있다. 선입관이 사라지면서 완전히 새로운 것을 보는 또 다른 자신이 등장한다. 그런 현상을 이끌어내는 것이 노상에 존재하는 무의식의 물품이다. 노상에 존재하면서 약간 이상한 것, 약간 특이한 것, 약간 왜곡된 것, 결여되어 있는 것, 버려진 것, 그런 것들의 존재가 우리의 감

각을 소생한다. 고형으로 굳어진 관념을 깨뜨린다.

세상에서, 아직 아무도 모르는 장소에서 엄청난 일이 일어나기 시작한다. 하지만 상대는 단순한 쓰레기 같은 것이다. 그것을 황홀하게 바라보거나 명품이라면서 감동한다는 것은 "어쩌면 오래전 리큐 등이 일그러지고 이가 빠진 다완을 '좋다'고 말한 기분과 같은 것이 아닐까."라는 말이 나도 모르게 입 밖으로 튀어나왔다.

당주에게서 걸려온 전화

한동안 멍한 상태에 잠겨 있었다. 리큐라는 이름이 나도 모르게 지극히 자연스럽게 튀어 나와 깜짝 놀랐기 때문이다. 우리들과는 전혀 관계없다고 생각했던 점잖은 문화, 전혀 관계없다고 생각했던 옛 시대의 감성이 설마 이런 부분에서 겹쳐질 줄은 아무도 생각하지 못했다. 그러나 리큐가 등장하면서 무엇인가 소리 없이 해명되었다. '와비' '사비'라고 불리는 고유의 미의식에 대한 선입관이 벗겨진 것이다.

생각해보면 그들도 우리와 같은 일을 하고 있었다. 아니 그 반대라고 해야 할까. 어쨌든 우리가 지금 맛보고 있는 즐거움을 그들도 일찍이 맛보고 있었다. 어긋난 것, 일그러진 것, 결여된 것, 버려진 것, 의식을 초월하여 의식의

외부에 선명하게 존재하는 그런 것들이 그들의 미의식 첨단에 존재했던 것이다.

토머슨 때도 어렴풋이 느끼기는 했다. 토머슨은 어쩌면 국문학이 아닐까. 유럽에 갔을 때 옥스퍼드, 런던, 파리 등에서도 토머슨 탐사를 시도했지만 뭔가 형태가 달랐다. 그곳에도 무용의 계단, 무용의 문, 무용의 처마 등이 있지만 특별히 토머슨이라고 표현하고 싶지는 않았다. 물론 이론적으로는 토머슨에 해당하니까 일단 사진에는 담았다. 하지만 감격이 옅다. 미리 이론을 구축해놓았기 때문에 그 물건을 토머슨이라고 생각하지만, 그 땅에서 토머슨이라는 개념이 자연 발생하는 기색은 느껴지지 않았다.

요컨대 풍토라는 것이 원인이겠지만 쓸모없는 무용의 존재이면서도 여전히 존재하는 그런 위험하고 애매한 물건을 발견하는 분위기 같은 것이 형성되어 있지 않았다. 유럽에는 그런 애매함의 여지가 없다. 물론 생활의 리듬에 섞여 거리에, 사람들의 감정 속에 여유가 배어 있기는 하다. 그러나 약간 다르다. 해석되지 않지만 그것을 즐길 수 있는, 그 해석의 여지라는 것을 보존하는 시스템이 없다. 모든 것이 사람들의 의지로 강하게 연결되어 형성되어 있는 듯한 느낌이다. 그래서 토머슨은 일본적인 것 같다고 생각해왔지만 노상 관찰을 하면서 그 일본적인 것의 심장부에 존재

하는 리큐와 직접 연결된 것이다.

뜻하지 않은 상황에서 뜻밖의 결과가 나왔다. 아니, 농담을 하는 도중에 우연히 만난 다도다. 다도에 관해서는 아무것도 모른다. 이쪽은 그저 농담을 에너지원으로 삼아 노상을 걷고 있었는데 문득 정신을 차려보니 리큐의 다실 마루 밑에 들어가 있었다고 표현해야 할 것이다. 물론 다실 안에는 들어갈 수 없다. 경외심 때문에 감히 들어갈 엄두가 나지 않는다. 단지 우리가 우연히 도착한 장소에 리큐의 다실이 존재한다는 사실을 알았을 뿐이다. 계속 노상 관찰을 하면서 그 다실의 마루 밑을 통과하려 한 시점에 전화가 울렸다. 받아보니 데시가하라 히로시勅使河原宏의 대리인이 걸어온 전화였다.

"혹시 데시가하라 히로시 씨를 아십니까?"

"아니요, 모르는데요."

"…… 네."

"아니, 물론 이름은 알고 있습니다만
만난 적은 없습니다."

"그렇습니까? 그는 지금 소게쓰류草月流²⁴의 당주가
된 이후 벌써 십수 년 동안 영화에서 손을 떼고
있었는데 이번에 다시 영화를 만들게 되었습니다."

"아, 그렇군요."

"노가미 야에코 씨의 『히데요시와 리큐』라는
소설인데 그 각본을 선생님이 써주셨으면 합니다."
"네?"
"어떠세요? 일단 한번 만나보시겠습니까?"
"그러니까……. 그 『히데요시와 리큐』 영화
시나리오를…… 제가요?"
"그렇습니다."
"왜 그걸 제게?"
"꼭 부탁드린다고……."
"……."

최근 들어 이렇게 놀란 적은 없었다. 그 대리인은 나도 알
고 있는, 연배가 꽤 있는 존경하는 분이다.

그러나 데시가하라 히로시는 한번도 만난 적이 없다.
소게쓰류의 당주 데시가하라 소후勅使河原蒼風의 아들이라는
사실은 알고 있었다. 〈함정おとし穴〉(1962) 〈모래의 여자砂の女〉
(1964) 등의 영화도 보았고 원작자인 아베 고보安部公房에게
깊은 자극을 받기도 했지만 나와는 거리가 먼 사람이라고
생각하고 있었다. 물론 나이도, 살고 있는 환경도 전혀 다르
다. '전위예술'이라는 점에서는 같은 방향에 놓여 있지만 히
로시는 아버지의 후광을 받아 명맥을 잇는 사람이기 때문
에 나와는 다른 세상을 살고 있는 사람이라는 식으로, 공감

과 동시에 일종의 선망의 눈길로 바라보고 있었다.

당시 소게쓰 회관草月会館도 강한 인상으로 남아 있다. 다른 곳에서는 보기 힘든 전 세계의 전위영화, 실험영화를 앞장서서 상영하고 있었고 존 레논John Lennon의 부인이자 전위예술가 오노 요코オノ·ヨーコ가 일본에서 처음으로 해프닝을 공연한 곳도 소게쓰 회관이다. 그런 점 때문에 소게쓰 회관은 전위예술의 메카로 빛나고 있었지만, 그런 한편 당주제도라는 봉건제도의 메카가 본업이기 때문에 이게 대체 무슨 일인가 하는 단순하면서도 소박한 감정을 느꼈다. 알지도 못하는 데시가하라 히로시가 왜 내게?

스스로 이런 말을 하는 것도 이상하지만 나에 대한 세상의 평가는 좋지만은 않다. 소설로 문학상을 받기는 했지만 그전에 그림 쪽에서는 1,000엔짜리 지폐를 인쇄한 것이 법에 저촉되어 유죄판결을 받았기 때문에 뭔가 수상쩍은 사람이다, 믿을 수 없는 사람이다라는 것이 일반적인 평가가 아닐까. 게다가 나는 일본 역사를 모른다. 리큐의 다실마루 밑 정도에 도달해 있다고 해도 최근에 깨달은 사실이고, 그것도 동료들 사이에서 독단적으로 나 스스로를 자리매김했을 뿐이다. 외부에서 본다면 역사와는 아무런 인연이 없는 단순한 전위이고, 노상 관찰이라고 하지만 예술이나 학술과는 인연이 없는 단순한 장난으로 보일 수도 있다.

물론 그런 견해가 맞다. 그런 사람에게 센노 리큐를 다룬 영화의 각본을 써달라니.

만약 내가 데시가하라 히로시의 위치에 있다면 과연 아카세가와라는 사람에게 이런 의뢰를 할까. 나는 아마 이런 의뢰는 하지 않을 것이다. 나는 그 대담함에 놀라지 않을 수 없었다. 왠지 모르게 내가 졌다는 느낌이 들었다. 추월을 당한 듯한 느낌이었다.

그러나 나도 전위예술가다. 전위예술이 사라졌다고는 하지만 전위의 감실龕室은 우리 집 천장 안에 몰래 모셔두고 있다. 그런데 다른 사람에게 추월당할 수는 없지 않은가.

음⋯⋯. 나도 모르게 신음소리를 흘리며 머리 위를 올려다보았다. 나는 지금 리큐 다실의 마루 밑에 있다. 전화를 건 사람은 위에 있다. 나는 나지막한 음성으로 "오케이!"라고 대답한 뒤 수화기를 내려놓았다. 그리고 어슴푸레한 어둠 속에서 마루판을 들고 어깨로 다다미를 밀어 올려 마루 밑에서 리큐의 다실로 올라왔다.

다실에는 '니지리구치にじり口'라는 것이 있다. 방문객은 칼을 벗어놓고 몸을 잔뜩 숙인 모습으로 높이가 낮은 니지리구치를 통과해 안으로 들어간다. 그러나 그보다 훨씬 낮은 마루 밑에서 다다미를 밀어 올리고 들어오는 입구, 즉 니지리구치는 없다. 아마 내가 처음일 것이다.

축소의 예술

역사 공부

나는 일본 역사를 정말 몰랐다. 헤이안시대平安時代, 794-
1192, 가마쿠라시대鎌倉時代, 1185-1333, 아즈치모모야마시대
安土桃山時代, 1573-1603라는 이름은 익히 들어 알고 있지만
어느 시대가 먼저이고 나중인지 순서조차 제대로 모른다.
솔직히 초등학교, 중학교의 '의무교육'을 통해 배웠을 뿐이
다. 그래서 인터뷰에서 "어쨌든 저는 역사를 잘 몰라서……."
라고 전제를 두는데 그러면 꼭 "아닙니다. 무슨 말씀을……."
이라는 말이 돌아온다. '무슨 겸손을…….'이라는 의미인 듯
하다. 세상에는 역사 지식을 가지고 있어야 위대하다는 묘
한 인식이 있는 듯하다.

　　나는 그렇게 생각하지 않는다. 인간의 지식 용량은 일
정하며 그것이 역사로 기우는가, 노상으로 기우는가, 주식
으로 기우는가 하는 차이는 있어도 우열은 없다. 본인의 기
호 문제다. 그렇기 때문에 나는 솔직히 말하는데도 늘 "아
닙니다. 무슨 말씀을……." 하면서 곧이곧대로 들어주지 않

는다. 정말 난처하다. 예를 들어 실제로 수영을 못하는 사람이 "어쨌든 저는 수영을 못해서……."라고 말했는데 "아닙니다. 무슨 말씀을……."이라고 받아들인다면 대체 어떻게 설명해야 할까.

이제부터 원작인 『히데요시와 리큐』를 읽어야 한다. 하지만 역사의 기초 정도는 알고 있어야 원작을 읽어도 제대로 흡수할 수 있을 것이다. 추리소설은 처음부터 순서를 밟아 읽지 않으면 의미가 없듯, 역사소설 역시 어느 정도 역사의 순서를 알아두어야 한다. 그래서 일반계몽서 시리즈인 이와나미신쇼岩波新書의 『일본의 역사日本の歷史』라는 책을 구입했다. 우선 차례를 보고 나라시대奈良時代, 710-794나 가마쿠라시대의 시대적 순서를 확인했다. 하지만 좀처럼 책장이 넘어가지 않았다. 나는 원래 독서를 싫어한다. 어지간히 재미있는 것, 내가 정말 알고 싶다고 생각하는 것, 예를 들면 프로야구의 시합 경과 등은 어쩔 수 없으니까 읽지만, 그 밖의 일반 교양이나 자기계발을 위한 독서는 적성에 맞지 않는다. 전철에서 책을 펼쳐놓으면 졸음만 밀려온다.

그러나 이번에는 어떻게든 기초 지식을 갖추어야 한다. 실질적인 교양이 필요하다. 일단 알아두어서 나쁠 것은 없다는 생각에 이번에는 이와나미주니어신쇼岩波ジュニア新書에 의지했다. 이 책이라면 두께도 얇고 문장도 쉬워 압박감

이 적을 것이라고 생각했다. 하지만 그것조차 전철 안에서 펼쳐놓기만 하고 졸아버렸다. 인간의 흥미나 욕망은 지나치게 솔직해도 곤란한 듯하다.

　결국 다른 사람들에게 어떻게 보이건 좀 더 구체적으로 내용 있는 공부를 해야겠다는 생각에 출판사 쇼가쿠칸小學館의 학습만화 전집『소년소녀·일본의 역사少年少女·日本の歷史』중에서『천하통일·아즈치모모야마시대天下の統·安土桃山時代』를 구입했다. 이 책은 전혀 졸리지 않았다. 최소한 필요한 것을 만화를 통해 이해할 수 있었다. 기초로서는 최적이다. 이 책에서 자신감을 얻은 다음에『인물 일본의 역사·도요토미 히데요시人物日本の歷史·豊臣秀吉』를 구입했다. 출판사 슈에이샤集英社에도 비슷한 서적이 있어 두 권을 구입해서 비교해가며 읽었다. 사실『센노 리큐』한 권이면 충분하다고 생각하지만 '위인전' 등의 항목을 찾아보아도 리큐를 발견하기 어렵다. 히데요시나 그 밖의 인물이 등장하는 역사 안에 잠깐 비치는 정도의 내용을 찾아 읽는 수밖에 없다. 출판사 갓켄學硏에서 나온 컬러판 학습용 소설『인물 일본의 역사·오다 노부나가와 통일로 가는 길人物日本の歷史·織田信長と統一への道』도 구입했다. 이런 아동교육용 만화는 구체적인 사진 자료도 많아서 읽어보면 흡수율이 매우 좋다. 읽는 동안에 역사가 재미있어져 아즈치모모야마시대를 벗어

나 『흔들리는 무로마치막부ゆらぐ室町幕府』나 『일본의 탄생日本の誕生』도 구입했다. 일본 역사뿐 아니라 세계사도 여러 출판사에서 출간되었는데 재미있어 보였지만 리큐 주변으로 제한하고 다음으로 미루었다.

　세상에는 풍부한 지식을 자랑하고 싶어 하는 지식인이 많은데 언뜻 그 마음을 이해할 수 있을 것 같았다. 직소 퍼즐처럼 어느 정도 역사 지식이 갖추어지기 시작하자 속도가 단계적으로 빨라지면서 역사 전체의 흐름이 보이기 시작했다. 수집가와 비슷하다. 만약 성냥 수집가라면 그는 자신의 수집 세계가 확대될수록 그것을 사람들에게 보여주고 싶다는 마음과, 사람들에게 보여주지 않고 혼자만 즐기고 싶다는 마음이 상반되면서 고민에 빠질 것이다. 지식인에게도 지식 수집가로서 비슷한 고민이 있을 것이다.

　어쨌든 그 후에 노가미 야에코의 『히데요시와 리큐』를 읽었다. 호텔에 틀어박혀 읽었는데 꼬박 사흘 걸렸다. 독서를 위한 고립 생활은 처음이다. 마침 노안이 진행되어 신주쿠에 있는 고층 호텔 창문을 통해서 빌딩가의 야경을 바라보면서 돋보기 너머로 읽어야 했다. 일찍이 1,000엔짜리 지폐를 인쇄했던 사람으로서 그야말로 묘한 기분을 맛보았다. 세상에는 예상하지 못한 일들이 발생한다. 세상이 살아 있다는 증거다.

『히데요시와 리큐』는 매우 남성적인 소설이다. 강물의 흐름에 조금씩 떠내려가는 육중한 몸을 되돌리면서 서서히 손발을 움직여 건너편 강가에 도착한다. 그런 역사의 흐름을 충분히 체감할 수 있었다. 끈적끈적한 느낌이 드는 한편 매우 논리적인 문장이다. 이 책은 히데요시와 리큐의 이야기를 역학적으로 납득시켜 주었다.

그와 동시에 책을 다 읽었을 때, 소설과 영화의 차이를 뼈저리게 느꼈다. 큰일이라는 생각이 들었다. 소설에 쓰여 있는 것을 그대로 영상으로 전달할 수 있다면 당연히 최고다. 하지만 이것은 역사 이야기다. 하나의 에피소드에는 그에 이르는 복잡한 역사적 사정이 엄청나게 연결되어 있다. 소설에서는 문장 표현을 활용해 눈앞의 현상을 일시적으로 중단하면서 역사적 사정을 설명할 수 있지만 영화에서는 쉽지 않다. 영상은 한 번에 모든 것을 묘사해야 한다. 예를 들어 원작 안에서 리큐는 히데요시에게서 추방당한 고케이를 송별하는 다도회를 비밀리에 개최한다. 그 도코노마床の間[25]에는 마침 히데요시가 리큐에게 표구 수선을 의뢰한 기도虛堂 선사의 작품을 건다. 만약 히데요시에게 들킨다면 몇 번이고 형벌을 받을 만한 일이다. 그러나 리큐는 고케이를 생각하는 마음에 히데요시에게 무언의 저항을 하면서 굳이 그런 행동을 한다.

이 밖에도 하나하나의 사건들이 모두 복잡한 에너지를 짊어지고 있기 때문에 매 순간마다 깊은 감동과 감개가 느껴진다. 소설에서는 문장의 흐름을 통해 하나하나의 사건들이 짊어지고 있는 에너지를 적절하게 제시할 수 있다. 그러나 영화에서 그렇게 하려면 에피소드 하나를 묘사하는 것만으로 영화 한 편 정도의 시간이 필요하다. 소설의 언어는 그런 표현이 가능하지만 영화의 영상은 그런 표현에 적합하지 않다.

섬세함에 대한 사랑

영화는 원작대로 이루어지는 것이 아니라는 사실을 알았다. 따라서 문장의 언어 표현에서 받은 감동을 영상으로 어떻게 바꾸어 표현하는지가 문제로 부각되었다. 그리고 그와는 별도로 나의 호기심을 불러일으키는 것이 있었다. 다실이 시대를 거치면서 넓은 서원書院에서 점차 축소되어 마지막에는 한 평 남짓한 공간에 이른다는, 그 축소의 흐름을 발견하고 깜짝 놀란 것이다. 물론 이것은 원작에만 그려져 있는 내용이 아니다. 소년소녀 만화로 기초를 닦은 뒤부터는 다완이나 다실, 다인들에 관한 자료들을 몇 가지 섭렵하고 그 내용을 참고하면서 원작을 읽었는데, 그렇게 이런저런

자료들을 섭렵하는 동안 어떤 불가사의한 인력 작용에 의해 다실의 면적이 축소되어가는 흐름을 깨닫게 된 것이다.

전부터 마음에 걸렸던 점인데 가이세키 요리會席料理[26]는 왜 커다란 그릇에 한두 점의 음식을 담아 내놓을까. 마찬가지로 꽃꽂이 화도華道도 커다란 꽃병에 달랑 한 송이 꽃을 비스듬히 장식한다. 그런 점들이 이상하게 마음에 걸렸다. 나는 그런 일본의 미의식을 일본의 독특한 빈핍성貧乏性으로 연구하고 있었다. 벌써 십수 년 전 일이지만 «미술수첩美術手帖»이라는 잡지에서 「자본주의 리얼리즘 강좌資本主義 リアリズム 講座」를 연재할 때의 일이다. 물론 사회주의 리얼리즘의 패러디로서 고찰이었지만 사회주의국가에서의 자유경제 도입이 이미 본류가 되어가고 있는 오늘날, 자본주의 리얼리즘은 더 이상 패러디가 아닌 진지하게 연구해야 할 직접적 대상이다. 그건 어찌 되었건, 인간의 빈핍성이 사실적으로 표현되어 있는 풍토를 생각한다면 아무래도 극동 지역에 존재하는 작은 나라 일본을 손꼽을 것이다.

빈핍성은 합리주의적 사고가 근면으로 강화된 결과, 비합리를 낳는다는 인간의 업業 같은 것이다. 흔히 볼 수 있는 예가 주방의 고무줄이다. 쇼핑을 마치고 집으로 돌아오면 물건을 포장할 때 사용한 둥근 고무줄은 더 이상 필요 없으니 버려야 할 테지만 버리지 않는다. 왠지 버리기 아까

워 서랍에 넣어 두면 나중에 엄청난 양이 쌓인다. 고무줄은 오랜 시간이 지나면 말라붙어 더 이상 사용할 수 없다. 그런데도 역시 쇼핑할 때마다 고무줄을 버리지 않고 서랍 안에 하나하나 쌓아둔다.

그런 사소한 행위들에서는 낭비를 줄이려는 합리주의적 사고가 강화되는 한편, 총계로서의 합리적 결과는 늘 배신당한다. 성실하게 생각하고 연구한 것이 결국 아무런 도움도 되지 않는 것과 같다. 섬세하고 우아한 두뇌 작용이 결국 늘 허무한 공회전만 한다. 그렇다고 사고를 멈추고 벌렁 드러누워 게으름을 피우지는 않는다. 설령 공회전이라고 해도 신경을 섬세하게 회전시킨다. 그런 빈핍성은 다양한 발명의 원동력이 되기도 한다. 일단 플러스 루트에 올라탄 빈핍성적 사고력은 수많은 혁명적 기계를 만들어내기도 한다. 그런 빈핍성적 신경이 밀집되어 있는 지역이 극동의 섬나라 일본이며, 또 하나의 밀집 지점은 유럽의 전원田園이라 불리는 독일이다. 여기에서 그 증명은 생략하지만 지구상에 존재하는 그런 빈핍성의 두 초점과 제2차 세계대전의 배치도를 겹쳐보면 깜짝 놀라지 않을 수 없다. 과거에 발생했던 이 지구 규모의 전쟁에는 또 한 가지 숨겨진 자장磁場이 있었던 것이다.

그건 어찌 되었건, 가이세키 요리에서 한 입 분량의 요

리가 커다란 그릇에 담겨 나오는 것을 경제적 요소에서 보면 빈핍성이다. 커다란 꽃병에 한 송이 꽃을 장식하는 것 역시 마찬가지다. 유럽에서 꽃은 많이 장식할수록 아름다우며 풍요로움을 표현한다. 거기에 비해 한 송이 꽃으로 만족하려는 것이니 이것은 빈핍성의 미학이라기보다 오히려 인색함의 미학이라고 표현하는 쪽이 어울릴지도 모른다. 그러나 다실이 축소되어가는 흐름에는 경제적 해석에 의한 단순한 빈핍성과는 다른 인력引力이 존재하지 않을까 하는 인상이 느껴진다.

가이세키 요리는 리큐 등이 다도 세계를 추구하는 과정에서 탄생했다. 즉 차를 마시기 위한 사전 운동으로 요리를 먹는 것이다. 우리가 지금 일상적으로 마시는 전차煎茶[27]도 먼저 식사를 마친 직후에 천천히 음미한다. 하물며 다도에서 말하는 차는 말차抹茶[28]다. 찻잎을 갈아 가루로 만들어 그대로 물에 녹여 마시니까 꽤 짙다. 말차에는 농도가 옅은 박차薄茶와 농도가 짙은 농차濃茶가 있는데 농차는 거의 죽처럼 걸쭉하다. 카페인이 들어 있어 공복에는 상당한 자극이 있기 때문에 음식을 섭취해 어느 정도 만복감이 있는 상태가 아니면 마시기 힘들다. 그래서 차를 마시기 전에는 반드시 차를 음미하기 위한 음식이 나오며, 그 음식을 강화한 것이 가이세키 요리다. 즉 식욕을 만족시키기 위한 식사가

아니라 차를 마시기 위한 식사이기 때문에 분량을 최소한 으로 맞추는 것이다. 그런 과정을 통해 탄생한 가이세키 요 리는 차라는 최종 목표를 잃은 뒤에도 여전히 아름다운 요 리로 인정받고 있다. 그런 미의식이 일본에는 있다. 극소極 小를 사랑하는 미의식은 빈핍성과 겹친다. 애당초 섬세함 에 대한 애정이 기초적인 감성으로 존재하는 것이다.

다언어 습득을 실천적으로 연구하는 '언어교류연구소 言語交流硏究所'가 있다. 베스트셀러 『히토마로의 암호人麻呂の 暗号』의 저자 후지무라 유카藤村由加라는 이름은 이 연구소 에서 일하는 여성 연구원 네 명의 이름을 합쳐 만든 것이다. 이 연구소의 연구 보고서에 일본어의 '와쿤和訓[29] 연구'가 있 다. 요컨대 훈독訓讀에 관한 고찰이다. 예를 들어 일본인의 마음의 심벌이라고 알려져 있는 '사쿠라(벚나무, 벚꽃)'는 한자로 櫻(앵)이라고 쓴다. 이 한자에 있는 嬰(영)이라는 글 자에는 '감다, 두르다, 둘러싸다'라는 의미가 있다. 중국에서 는 벚꽃이 나무줄기를 둘러싸고 피어나는 전체적인 모습을 보고 앵두 앵이라는 한자 '櫻'가 완성되었다.

그렇다면 한자가 전해지기 전 '사쿠라'라는 일본식 음 에는 어떤 의미가 있었을까. 과거에 일본어 '사쿠'라는 음 은 찢다裂, 가르다劃, 도려내다劂 등 모두 '둘로 나뉜다'는 의 미를 가지고 있었다. '라'는 헤이안시대 중기에 저술된 사전

『와묘쇼和名抄』등에서 발음을 사쿠라로 읽는 '佐久良'라는 식으로 표현되어 있는데, 아마 들이나 전답을 뜻하는 표현인 '노라野良'에서의 '라良'처럼 어조를 갖추는, 또는 그 상태를 나타내기 위한 것으로 볼 수 있기 때문에 '사쿠라'의 의미는 '사쿠'에 있다.

아마 벚나무를 '사쿠라'라고 발음했던 고대 일본인은 벚나무의 꽃잎을 보고 그런 식으로 표현했을 것이다. 벚나무의 꽃잎 끝부분은 깊이 째어져 M자 모양을 이루고 있다. 꽃잎 끝부분이 둘로 나뉘어 있는 것이다. 즉 대륙인들은 거대한 분홍색 덩어리에 감싸여 있는 벚나무의 전체적인 모습을 보았고, 열도의 일본인은 떨어진 꽃잎 하나를 손바닥 위에 올려놓고 그 끝부분을 살펴본 것 같다.

애당초 일본인이 받드는 신들은 자연의 풍물인 나무나 돌, 동물 하나하나에 깃들어 있다. 따라서 자연의 섬세함을 사랑하는 감성은 열도의 조건으로 충분히 갖추어져 있었다. 토머슨 발견에 이르는 감성의 역사가 고대부터 존재했던 것이다. 그런 감성은 일본인에게 특별한 자각 없이 자연스럽게 존재했다.

'삼림의 문화'가 일본적 감성의 온상이다. '삼림의 문화'는 '사막의 문화'나 '초원의 문화'에 비하여 몸을 숨기는 나무 그늘의 문화다. "아닙니다. 저 같은 사람이 무슨……" 하

는 식으로 겸손하게 몸을 낮추는 우리는 현대사회인 지금도 여전히 삼림에 살고 있다.

건축가 하라 히로시原広司와의 대담을 통해서 알게 된 사실이지만 그는 취락을 연구하기 위해 전 세계를 돌아다니며 '사막의 문화'와 '초원의 문화'가 '삼림의 문화'와 어떤 차이가 있는지 깨달았다고 한다. 나무가 자라나 있으면 사람의 모습은 완전히 드러나지 않는다. 나무에 가려져 경계가 애매해진다. 하지만 나무가 없으면 모든 것이 그대로 노출되어 이성적으로 변한다. 사막에 혼자 서 있으면 자신을 강하게 의식하고 주장하면서 살 수밖에 없다.

비슷한 이야기를 화가 가와라 온河原溫과도 나눈 적이 있다. 그는 유럽인이나 미국인을 상대로 일본적 감성에 관하여 설명하는 것이 너무 힘들다고 했다. 거의 불가능에 가깝지만 한 가지 방법으로 일본에는 1이 없다는 식으로 설명한다고 한다. 서유럽에는 일단 1이 있다. 그리고 2가 나타나고 3이 등장하면서 인간관계가 형성된다. 사람과 사람의 대화가 그렇다. 일본에는 그런 강한 '자기'로서의 1이 없고 오히려 자신과 상대방과의 관계를 연결하는 관계선이 막대처럼 존재하고, 그 가로대 위를 서로의 무게가 오간다. 즉 그 관계선으로서의 가로대가 자신을 나타내는 1보다 오히려 강하게 존재하며, 그것이 서유럽에서의 1 같은 기본을

이룬다. 우리는 이 점을 쉽게 납득할 수 있지만 서유럽인들은 어떻게 느낄까.

"그건 내 거야!"라고 자기주장을 할 수 있어야만 살아갈 수 있는 '사막의 문화'나 '초원의 문화'에는 당장 아무런 도움이 되지 않는 섬세함에 구애받는 것보다 세상의 중심을 장악하기 위한 투쟁심을 연마한다. 그것을 위한 합리주의는 빈펍성에 눈길을 돌릴 여유 따위가 없다.

그에 비하여 삼림 열도의 문화인은 굳이 자기주장을 하지 않아도 서식할 수 있는 모성적 온도에 늘 감싸여 있다. 그렇기 때문에 자신의 몸을 숨기고 작은 꽃잎의 끝부분까지 세밀하게 살펴볼 수 있다. 자신을 자연의 섬세함 안에 숨기는 방법은 어떤 의미에서 볼 때 이 풍토의 풍요로움을 나타낸다. 섬나라 안에서의 검소한 풍요로움이지만 그것이 일본에 발생한 의식으로서의 자연이다. 즉 무의식적인 감성으로 이미 갖추어져 있었던 것이다. 그런 점을 의식하고 극소의 미를 하나의 사상으로 추구한 것은 최근의 일, 즉 센노 리큐가 살았던 시대의 일이다.

그때까지의 일본인은 세계를 몰랐다. 일본인뿐 아니라 모든 인류는 지구 세계를 몰랐는데 그런 세계를 찾기 시작한 것이 무로마치시대室町時代, 1336-1573부터 아즈치모모야마시대다. 일본인은 이 섬나라에서 벚나무의 꽃잎을 들여

다보고 있었지만 동시대에 유럽에서는 자기주장의 에너지가 극한을 향해 팽창하기 시작했다. 이른바 중화사상으로, 그것은 서유럽 지대의 '자기自己'로부터 발생하여 원형으로 파문이 일듯 지구 표면으로 확대되어 끝부분이 무로마치-아즈치모모야마시대의 극동 지역 일본 열도에 도달했다. 벚꽃잎을 들여다보고 있던 일본인은 그 접촉을 통하여 비로소 지구 세계의 존재를 알았다. 자신과는 다른, 자기주장의 기본적인 에너지를 알았다. 그리고 벚꽃잎의 끝부분, 그 섬세한 모습이 한층 더 아름답다는 사실을 깨달았다.

그 시대에 다도가 탄생했고 그것이 점차 한도에 이르면서 다실이 축소되어갔다는 것은 유럽 또는 중국의 중화사상과 상당한 관련이 있다. 확대하는 파문과의 접촉 반응으로 자연스럽게 형성된 극소의 아름다움을 비로소 의식한 것이다. 그 상징이 센노 리큐이며, 면적을 한 평까지 줄인 다이안待庵[30]의 다실, 색채가 전혀 없이 검정색 일색으로 이루어진 검은 다완 등은 그 사상적 물건들이다.

에피소드 하나를 인용해보자. 리큐는 교토 주라쿠다이聚樂第[31]의 마당에 나팔꽃을 심었다. 당시에는 보기 드문 꽃으로 흐드러지게 만개한 나팔꽃이 매우 아름답다는 평판이 나돌았다. 그 소문을 들은 히데요시는 자신도 반드시 구경해보고 싶다고 말했다. 그리고 드디어 히데요시가 방문

하는 날 아침, 리큐는 마당의 나팔꽃을 모두 따버린다. 그리고 한 송이만 다실에 장식한다. 자칫하면 히데요시의 분노를 살 수 있는 위험한 행동이지만 리큐이기 때문에 가능한 행동이었고, 그 독창적인 준비성에 히데요시는 감탄한다. 두 사람이 그렇게 주고받는 행위도 재미있지만 그건 별개로 치고 화려하게 피어 있는 나팔꽃의 아름다움을 단 한 송이로 압축한다는 방법에서 극한적 미의식을 엿볼 수 있다.

이런 식으로, 다도는 극소를 추구하는 사상운동의 실험실이었다. 그래서 탄생한 가이세키 요리 역시 계속 축소되었고 화도 역시 계속 축소되었다. 회화도 마찬가지로 넓은 화면에 한 차례 붓을 놀리는 것만으로 무엇인가를 표현하는 방식을 선호했는데 묘사에서 그런 극소 경향은 유례를 찾아보기 어렵다. 언어도 마찬가지다. 와카和歌[32] 자체가 꽤 짧은 시이지만 그것이 렌가連歌[33]나 렌쿠連句[34] 등 늘이기도 하고 줄이기도 하면서 하이쿠俳句[35]로 응축되어 5·7·5 3구, 합계 17음이라는 세계에서 가장 짧은 시로 변화해갔다.

리큐는 그런 축소의 힘을 명확하게 의식하고 있었다. 그리고 극소의 물건, 극소의 움직임, 극소의 문자, 극소의 냄새 등 극소의 매체 안에 더 많은 것을 수납하려 했다. 애당초 자신을 자연의 일부로 숨긴다는 것은 반대로 보면 자신이 자연의 총체로 확대되는 것이다. 그렇게 다도를 둘러

싼 리큐의 삶 안에서 축소의 방향성을 살펴보는 방식으로
영화 ⟨히데요시와 리큐⟩의 첫 시놉시스가 완성되었다.

축소의 벡터

영화의 첫 장면은 미국에서 우주선을 쏘아 올리는 광경이
다. 초읽기 숫자가 3, 2, 1, 0으로 바뀌면서 서서히 상승하기
시작하는 로켓. 로켓의 동체가 하늘로 향한다. 카메라는 계
속 클로즈업을 하고 동체의 단면도가 나타난다. 복잡한 기
계 구조가 보이고 배치된 전기 배선이 보인다. 그것이 더욱
확대되자 전자 기기의 최소 단위인 IC칩이 보인다. 그리고
더욱 확대되면 프린트 잉크가 흐릿하게 보일 정도로 매우
작은 '메이드 인 재팬'이라는 문자가 나타난다. 거기에 최근
일본전자 공업의 진출에 반응하는 재팬 배싱Japan bashing[36]
장면이 겹친다. 왜 이런 결과가 나왔을까.

　　그 장면에 오버랩되어 시대는 아즈치모모야마시대의
리큐 다실로 옮겨간다. 즉 사물이 축소되는 벡터가 그 정도
로 뿌리 깊다는 의미다. 현재 경제 대국을 이룬 일본인은
리큐에 관해서는 거의 모르지만 극소 공업인 IC산업에서
세계 최고 자리를 차지했다. 일본의 전자 공업 기술이 외면
한다면 미국 미사일이 발사될 수 없다는 말까지 나올 정도

다. IC뿐 아니라 자동차 공업에서도 가솔린을 엄청나게 소비하는 미국 자동차에 비해 일본 자동차는 최대한 축소한다는 방향성을 선택하여 미국 시장을 크게 잠식했다. 카메라도 스펙 증대로 대형화되어야 하는데 이것을 점차 축소하여 현재의 콤팩트 카메라로 완성, 세계를 석권했다. 물론 이런 경제 분야의 진출은 근면함 덕분이지만 거기에 포함되어 있는 축소의 벡터는 생각해보면 신비한 힘이다. 더구나 그것들은 그 자체가 성숙할수록 더욱 축소되는 에너지다.

사물은 성숙하면 비대해지는 것이 지구상의 생물 및 생물 조직의 일반적인 모습이다. 동물, 식물, 가족이라는 조직, 정당, 기업, 종교, 대학 등 모든 것은 성숙해지면 거대해지고, 거대해지는 것을 우리는 성숙했다고 간주한다. 그러나 성숙은 곧 축소라는 역작용이 IC칩을 비롯한 공업 생산에 존재하며, 일본은 그것을 가장 자신 있는 분야로 생각한다. 그리고 그 발단은 아즈치모모야마시대에 리큐가 주도한 미의식에서 발생했다.

이런 발상을 견강부회牽強附會라고 말할지도 모른다. 실증적 데이터를 조사하면 사물을 축소하는 예는 전 세계에서 찾아볼 수 있고 일본의 특이성이라고 보기에는 어려울지도 모른다. 또한 자신의 욕망을 줄이고 억제하는 사고방식은 종교적 윤리관으로 세계 각지에서 찾아볼 수 있다. 소

형화는 어느 나라에서도 노력하고 있는 부분이고, 조직의 소수정예라는 사고방식은 어떤 군대에서도 고려하고 있다. 그러나 그 축소가 미의식으로 발전하여 각종 문화에까지 퍼져 있는 예는 흔치 않다.

유럽 선진국의 경우, 산아 제한이 일본보다 훨씬 빨리 진행되어 인구증가율이 제로를 넘어 마이너스가 되어버린 나라도 있다. 그러나 그것은 근대에 이르러 사람들이 지구 세계의 유한의 장벽에 부딪히게 된 이후의 이야기다. 인류 사회의 증대가 물리적인 장벽과 맞닥뜨리면서 증대는 곧 파멸이라는 결과를 깨달은 이후부터의 합리화 노력이다. 그 유한의 장벽을 간파하는 데 있어 극동 지역에 위치한 섬 나라 일본은 아마 선진국이 아니었을까. 그렇기 때문에 그 시대 서유럽적 증대를 앞세운 파문에 접촉하는 순간, 현재 의 이 상황을 예지하듯 축소의 벡터를 미의식으로 갖추게 된 것은 아닐까.

기타노 다케시와 말론 브란도
시놉시스는 완성되었지만 원작의 내용이 사라져버렸다. 이 것을 그대로 영상화하면, 논문영화라는 말은 없지만 이른바 문화영화가 되어버린다. 일반인이 보는 인간 드라마라고 말

하기는 어렵다. 그래서 이 시놉시스를 바탕으로 의도를 이해한 상태에서 다시 한번 드라마 센노 리큐로 돌아갔다.

원작은 『히데요시와 리큐』다. 제목상으로는 이른바 권력자와 예술가를 등가로 다루고 있다. 그러나 나는 '리큐와 히데요시'라는 비중으로 생각하고 싶었고 내가 가장 자극받은 축소의 벡터도 예술가 리큐 안에 포함하고 싶었다. 그러나 원작에서는 리큐의 예술적 내실에 관해서는 그다지 다루지 않았다. '정말 훌륭하다'라는 식의 표현은 있지만 어떤 부분이, 어떤 행위가 훌륭한지에 관해서는 세밀하게 그려지지 않았다.

어쩌면 그릴 수 없는 것인지도 모른다. 예를 들어 잘 차려진 음식이 어떤 식으로 맛있는지 구체적으로 그릴 수 없는 것과 마찬가지로, 차를 제공하는 리큐의 모습이 아무리 훌륭하다고 해도 '훌륭하다'는 표현 이외에 논리화할 수는 없다. 그렇기 때문에 텔레비전 예능 프로그램에서 출연자가 음식을 한 입 먹고 눈을 번쩍 뜨며 "맛있어!"라고 말할 수밖에 없는 것도 어쩔 수 없는 표현의 한계다. 그것은 회화, 음악, 그 밖의 일반적인 감각 표현에 모두 적용할 수 있다. 말로 해석하기 어려운 것을 오히려 영상이 잘 표현할 수 있다는 뜻이기도 하다.

히데요시와 리큐의 드라마는 마지막에 결국 할복으로

수렴된다. 이것은 역사적 사실이기 때문에 왜곡할 수 없다. 할복을 한 이유에 관해서는 예로부터 다양한 추측이 있었다. 리큐의 목상과 관련된 불경, 히데요시의 가라고진唐御陣[37]에 관한 비판, 리큐가 잡동사니 같은 다기를 부당하게 높은 가격으로 팔아치운 행위, 리큐가 다두茶頭[38]로서뿐 아니라 히데요시의 측근으로서 권력에 점차 다가가는 데 두려움을 느낀 실무 관료 이시다 미쓰나리石田三成 등의 질투, 히데요시가 리큐의 딸을 원했는데 거절한 일, 그 밖에도 몇 가지 설이 있다. 공식적인 기록으로 남아 있는 것도 있고 공식적이기 때문에 오히려 신뢰할 수 없는 설도 있다.

증거 확보는 제쳐두고 그래도 남아 있는 내면적 이유로는 정치와 예술과의 대립이다. 이 둘은 상극이다. 이 부분에서 사람들의 의견은 일치한다. 그러나 문제는 히데요시가 정치이고 리큐가 예술이라고 한정할 수 없다는 점이다. 두 가지 상극은 히데요시의 내부에도 있었고 리큐 자신의 내부에도 있었다. 두 사람은 확실히 정치와 예술을 대표하는 선수지만 그렇기 때문에 대립항도 함유하고 있었다.

히데요시는 엄청난 창조력을 갖추고 있었는데 그것이 마침 정치와 전쟁에서 강하게 나타난 것이다. 히데요시가 전쟁에서 보여준 최고의 창조성은 오다 노부나가織田信長가 암살당한 이후에 아케치 미쓰히데明智光秀를 공격한 일이다.

히데요시가 가장 불리한 상태에 놓여 있던 그 시점에서 과감한 발상을 하고 즉시 실행에 옮긴 기세는 강하다는 표현보다는 뛰어나다는 형용사로 장식하고 싶을 정도다. 실수가 허락되지 않는 황금 병풍에 먹물을 가득 머금은 붓을 놀려 단번에 글을 써내려가는, 그런 감각적 표현의 순간 대응에 가깝다. 그 점에 관해서는 히데요시의 스승인 노부나가도 마찬가지다. 그러나 노부나가를 생각하면 창조력보다는 결단력이 떠오른다. 현실주의자의 결단이다. 그것도 죽음을 두려워하지 않는 결단으로, 죽음을 두려워하는 사람들을 단번에 제거해버린다.

히데요시는 노부나가와 달리 죽음을 두려워하는, 아니 생명을 돌아보는 사람이었다. 그렇기 때문에 히데요시라는 인물을 생각하면 창조력이 떠오른다. 물론 그 시대 무사에게 죽음을 두려워하지 않는 각오는 상식이었겠지만 히데요시는 그 수준을 뛰어넘어 새로운 표현과 취향을 즐기는 여유로운 마음을 갖고 있었다.

데시가하라 히로시로부터 각본 이야기를 들었을 때 히데요시를 연기하는 배우가 누구인지 물어보았다.

"기타노 다케시北野武입니다."

그 대답을 듣고 나는 다케시가 주는 이미지에 용기를 얻었다. 뜻밖의 배우였지만 히데요시 역할로 정말 잘 어울린다.

리큐의 역할은 어떤 배우가 맡느냐고 묻자 "말론 브란도 Marlon Brando입니다."라는 대답이 돌아왔다. 이 배우의 이미지도 재미있게 느껴졌다. 그런 현실적인 발상이라면 나도 잘할 수 있을지 모른다는 자신감이 생겼다.

히데요시는 두뇌 회전이 매우 빠른 남자였다. 그 점은 이런저런 자료를 읽어보면 충분히 납득할 수 있다. 또한 말솜씨가 좋고 농담을 즐기며 끊임없이 긍정적인 에너지를 배출하여 그 자리의 분위기를 뜨겁게 달굴 줄 아는 남자였다. 그리고 때로 논리를 초월하는 폭력성을 숨길 줄 알았다. 즉 터무니없이 거친 공을 던지지만 그 거친 공 때문에 발생하는 주변 사람들의 낭패한 모습을 본인이 이미 계산에 넣고 있기 때문에 그런 반응들에 즉각적으로 대응할 줄 알았다. 복싱으로 비유한다면 과거의 와지마 고이치輪島功一, 헤비급으로는 몸집이 작은 편인 마이크 타이슨Mike Tyson이라고 할까. 즉 유머를 함유한 가벼움과 속도가 재산이다. 그렇기 때문에 일반 백성의 신분에서 정상의 자리까지 오를 수 있었고, 원숭이라고 불릴 정도로 못난 얼굴로 정점에 앉을 수 있었다. 그 얼굴과 비교한다면 다케시는 지나칠 정도로 잘생겼다.

말론 브란도는 역시 〈워터프론트On The Waterfront〉 같은 영화에서 보여진 젊은 모습이 떠오른다. 가죽점퍼를 걸

치고 약간 비꼬는 듯한 몸짓으로 차를 내놓는 장면을 상상하면 리큐의 이미지와 꽤 가까워 보인다. 가죽점퍼는 제쳐두더라도 반드시 기이한 발상은 아니다. 어딘가 찐득찐득한, 끈적끈적한 얼굴은 리큐와 비슷한 느낌을 주기도 한다. 그 얼굴로 "비가 새지 않는 집에 굶주리지 않을 정도의 음식만 있으면 충분합니다. 이것이 부처님의 가르침이고 다도의 참뜻이지요."라고 중얼거린다면 지금까지 연출된 어떤 리큐의 모습에서도 본 적 없는, 완전히 새로운 감동이 탄생할 듯한 느낌이 들었다.

황금의 마력

히데요시의 창조력은 전투 지향적인 면에서 드러났지만 다도에서도 충분히 발휘되었다. 황금 다실 건축과 기타노다이사노에北野大茶会[39]가 백미다.

황금 다실이라는 발상은 그야말로 히데요시답다. 물론 졸부의 취미다. 그러나 당시 와비의 정신과는 정반대로 극단적이기 때문에 오히려 통쾌한 느낌을 준다. 거기에는 다도의 재능으로는 도저히 이길 수 없는 리큐에 대한 도전정신도 깃들어 있었을 것이다. 도전이라기보다 참견이나 간섭 정도의 가벼운 마음이었을지도 모른다. 다실을 황금으

로 건축한다는 아이디어는 히데요시가 냈지만 구체적인 건축은 리큐에게 맡겼다. 권력자가 지혜로운 측근에게 난제를 던져 난처하게 만드는 상황은 흔히 볼 수 있는 구도인데 히데요시에게도 그런 의도가 어느 정도 있었을 것이다. 히데요시는 그 난제를 풀기 위해 리큐가 이런저런 연구하는 모습을 즐기지 않았을까.

아타미熱海의 MOA미술관이 히데요시의 황금 다실을 복원해 전시해놓았다. 모두 순금으로 만들어졌겠다 싶어 자세히 살펴보니 표면에만 금박을 입혀 무척 실망했다. 물론 금박 한 장만 달랑 붙여놓지는 않았고 몇 장을 겹쳐서 나름대로 정성을 들였지만 바탕인 나무 재질과 신축성에 차이가 있기 때문에 이곳저곳에 금박이 들며 표면에 주름이 잡힌 상태였다. 정말 적잖이 실망했다. 진짜는 어땠을까. 당시는 골드러시로 히데요시는 전국 각지의 금광을 장악하고 있었고 상당한 양의 황금을 보유하고 있었다.

금은 물론 재질 그 자체로 아름답지만 그 이상으로 경제 가치의 원점이라는 마력이 있다. 그 거대한 덩어리가 눈앞에 존재하는 것만으로 사람들은 기가 죽는다. 모든 것이 가능한 거대한 권력이 눈앞에 놓여 있는 듯한 느낌에 자기도 모르게 당황한다. 동물이라면 아무렇지 않겠지만 인간은 동물이 될 수 없다. 히데요시는 그런 황금의 마력을 잘

알고 있는 상태에서 황금 다실을 기획했다. 이것으로 리큐를 이길 수 있다고 생각했을 것이다.

건축을 명령받은 리큐는 동물이 되지 않을 수 없었다. 아, 이것은 적절한 표현이 아니다. 인간을 초월하지 않을 수 없었다고 표현하는 쪽이 어울린다. 속세의 가치관을 초월, 요컨대 해탈해야 했다. 황금도 철도 흙도 물질의 하나의 단위로 대해야 했다. 그런 해탈한 마음으로 황금이라는 물질의 아름다움을 디자인했다. 하지만 리큐는 그것 역시 단순하고 시시한 일이라고 생각했을 것이다.

다도의 장인, 즉 다장茶匠으로서 히데요시를 받들었던 야마노우에 소지山上宗二[40]라면 어땠을까. 그 역시 이런 논리적 귀결에 도달했을 것이다. 소지는 확고한 교조주의敎條主義자이니까 황금으로 다실을 만든다는 말을 듣는 순간 즉각적으로 반발했을 것이다. 그리고 나중에 그 반발이 결국 황금에 대한 정치경제적 반응에 지나지 않는다는 사실을 깨달으면 즉시 반응을 바꾸어 황금과의 순수한 물질적 관계를 형성했을 것이다. 그리고 그런 위치에 도달했다고 해도 자신의 확고한 자세는 유지한 채 여전히 교조에만 의지하여 움직였을 것이다. 이른바 실오라기 하나 걸치지 않은 풍만하고 요염한 여성을 눈앞에 둔 남성이 번뇌를 모두 끊어버리고 엄격한 의사로서 여성을 상대하는 것과 비슷하

다. 그렇게 함으로써 히데요시의 명령을 완수할 수 있었을 것이다. 하지만 거기에 존재하는 경직된 관계를 미학적으로 만족시킬 수 있었을까.

어쨌든 리큐는 의사가 되어 손가락 끝까지 피가 잘 통할 수 있게 치료했다. 부드러운 피부에 매혹당하지는 않지만 무시하지도 않는 상태에서 그 부드러운 곡선에 애정을 쏟으면서 매력적인 새로운 관계를 구축했다. 그런 리큐는 히데요시의 입장에서 볼 때 도발할 만한 가치가 있는 존재였다. 그리고 리큐는 히데요시가 걸어온 도발을 피하지 않고 모두 수용했다. 리큐에게도 교조주의적 사고는 있지만 그 이상으로 사물을 앞에 두었을 때 순간적으로 떠오르는 아이디어나 즉흥적인 표현을 중시했다. 교조가 정말로 확고하게 갖추어져 있다면 저절로 아이디어가 떠오른다는 식이다. 교조가 '주의'에만 얽매여 있어서는 아무런 아이디어도 떠오르지 않는다.

그런 리큐의 입장에서 끊임없이 도발해오는 히데요시는 재미있고 매력 있는 존재였다. 자신에게는 없는 신선함을 맛보았다. 히데요시 입장에서는 리큐가 도발할 만한 가치가 있는 남자였고 리큐 입장에서는 히데요시가 움직이는 꽃, 매일 위치를 바꾸어 피어나는 나팔꽃 같은 존재였다.

황금 다실은 그런 관계성을 바탕으로 건축되었다. 황

금으로 다실을 건축한다는 발상에는 리큐 역시 순간적으로 당황했을 것이다. 그러나 당황하는 자신의 부끄러움을 즉시 깨닫고 해탈하는 마음으로 속세의 아름다움을 받아들였다. 리큐에게는 속된 장식에 대한 관점도 있었기 때문이다.

편집자이자 작가인 아라시야마 고자부로嵐山光三郎가 예전에 일본의 풍경론을 쓰면서 히로시마에서 판매하고 있는 원폭 돔에 관한 보고를 했다. 관광지에서는 어디나 특산품을 판매하는데 히로시마 하면 가장 먼저 원폭이 떠오른다. 히로시마 남서부에 위치한 섬 미야지마宮島의 관광 상품도 있지만 사건으로 볼 때 원폭만큼 중요한 것은 없다. 원폭을 관광 상품이라고 말할 수는 없지만 역 매점에서는 원폭 돔을 판매하고 있다. 원폭 돔 미니어처다. 높이 15센티미터 정도인데 황금 도금으로 만들어졌다. 황금색으로 반짝이며 빛나는 원폭 돔이다.

히데요시의 황금 다실을 생각하다 보니 황금 도금의 원폭 돔이 떠올랐다. 둘 다 꽤 의미 깊은 물건이다. 한쪽은 와비이고 한쪽은 슬픔이다. 하지만 그것을 황금 또는 도금으로 만든다. 이 어울리지 않는 결과물에 묘한 매력이 느껴지는 이유는 무엇일까. 마음속 무엇인가가 무너져 내리기 때문이 아닐까. 위선적이라고 한정 지을 수는 없지만 일종의 디테일에 대한 모순을 느끼면서 예정조화豫定調和[41]의 세

계에서 대책을 강구하려는 자신의 내부에 그것들은 현실적인 물질로서의 힘을 바탕으로 태풍이나 대지진 같은 자연의 폭력으로 엄습해온다. 그럴 경우 당황하여 방어하려는 사람과, 맞서 싸우며 태풍의 바람을 마주하려는 사람이 있다. 내면의 디테일을 깨닫는가, 깨닫지 못하는가의 차이다. 리큐는 그런 점에서 민감한 사람이었다.

아즈치모모야마시대의 앵데팡당

기타노다이사노에도 그야말로 히데요시다운 발상이다. 교토의 기타노덴만구北野天滿宮 경내에서부터 기타노의 소나무 숲에 걸쳐 형성된 공간에서 대중들이 자유롭게 참가할 수 있는 거대한 다도회를 개최한 것이다. 그때 내걸린 방문榜文의 내용은 이런 것이었다.

- 기타노 숲에서 10월 1일부터 열흘 동안 대규모
 다도회를 개최, 히데요시가 보유하고 있는
 다도 도구들을 모든 참가자가 볼 수 있도록
 공개한다.
- 참가자는 젊은이, 마을 주민, 백성을 가리지 않고
 솥 하나, 두레박 하나, 음료 하나를 지참한다.

다도 도구가 없는 자는 그것을 대신할 수 있는
물건을 지참하고 참가한다.
- 기타노 소나무 숲 벌판에 한 평 정도의 다실을
 설치하며 복장, 신발, 자리 순서 등은
 일절 가리지 않는다.
- 일본은 물론이고 다도에 관심 있는 자라면
 당나라에서라도 참가할 수 있다.
- 이런 배려를 하는데도 참가하지 않는 자는
 앞으로 다도에 손을 대면 안 된다.
- 특히 다도에 관심이 깊은 자에게는 장소와
 출신을 가리지 않고 히데요시가 눈앞에서
 차를 달여 제공한다.
- 구와타 다다치카桑田忠親, 『센노 리큐』, 주코신쇼中公新書

이것은 다도의 앵데팡당Indépendants[42]이다. 참가하지 않는
자는 앞으로 차를 달일 수 없다고 강제하는 부분은 권력자
의 명령이지만 히데요시의 악의 없는 농담이었을 것이다.
이런 거대한 프로젝트가 있었다는 사실을 알았을 때 정말
기분이 좋았다. 히데요시도 꽤 멋진 인물이라는 생각이 들
었다. 전국시대였으니까 살아남기 위해 잔혹한 전투도 상
당히 경험했을 테지만 이 대다도회에는 히데요시의 밝은

성격이 그대로 드러나 있다. 이 경우에는 리큐에 대한 도발이라기보다 히데요시의 발상이 직접 드러난 것이다.

리큐는 늘 다른 사람을 흉내 내지 않는 창조력, 오리지 널리티originality야말로 중요하다고 말했다. 점차 완성되어 가는 다도의 형식은 어쩔 수 없지만 누군가 실시한 취향에 관한 평판이 좋다고 해서 즉시 그것을 흉내 내는 모방을 가장 싫어했다. 오리지널리티는 지금은 누구나 가질 수 있지만 그 시대에 그런 정신을 관철하기란 쉽지 않았다. 역시 리큐의 위대함이다. 그런 리큐가 히데요시의 다두였고, 히데요시의 자유로우면서 천진난만한 발상은 늘 새로운 형식을 만들어냈다. 리큐는 히데요시의 입장에서 볼 때 최고의 교육자였다.

당초 열흘 동안 열릴 예정이었던 다도회는 갑작스런 사정으로 하루 만에 끝났다. 하지만 사람들이 참가하여 만든 다실은 1,500-1,600칸에 이르렀다. 가장 크게 인기를 끈 곳은 히데요시, 리큐, 쓰다 소규津田宗及, 이마이 소큐今井宗久 등 간파쿠關白[43]와 그 다두들이 직접 차를 달여주는 다실이었다. 특히 히데요시와 리큐의 다실은 장사진을 이루었다. 달이고 또 달여도 끊이지 않는 사람들에게 정성들여 차를 제공한다. 무제한 참가를 선언했기 때문에 도중에 중단할 수는 없다. 다선茶筅[44]을 젓는 오른손이 떨릴 정도다. 그러던

중 히데요시는 문득 리큐 쪽 상황에 신경이 쓰인다. 차를 달이면서 상체를 곧게 펴고 둘러보니 리큐의 다실에도 히데요시 못지않게 장사진을 치고 있다. '응? 만만치 않은데?'라는 생각에 본인 다실의 행렬과 비교해본다.

　여기에서 카메라는 상공으로 올라가 대다도회의 전경을 천천히 비춘다. 히데요시의 다실 앞에 늘어서 있는 긴 행렬이 보인다. 그 옆 리큐의 다실로 이동한 카메라는 거기에서부터 행렬을 따라 뒤쪽으로 이동해간다. 기타노의 소나무 숲 벌판을 따라 사람들의 행렬은 끝없이 이어져 끝이 보이지 않는다. 그런 장면을 영화에서 표현하고 싶었지만 예산이 너무 많이 들어가기 때문에 실현할 수 없었다.

　만약 내가 대다도회에 참가한다면 어느 쪽 다실에 줄을 설까. 다도의 정석을 맛보고 싶다면 리큐겠지만 히데요시라는 기지가 풍부한 인물을 바로 앞에서 바라보고 싶은 마음도 있다. 두 사람을 비교하면 역시 히데요시 쪽이 훨씬 더 유명인사다. 아니, 그런 유명세는 제쳐두고 막상 눈앞에서 본다면 세련된 리큐와는 달리 약간 어눌한 느낌이 들면서도 독특한 느낌을 주는 히데요시의 다인으로서의 매력이 뜻밖에 사람의 마음을 끌어당기리라.

불균형의 미의식

리큐와 히데요시의 위치 역전

무슨 일이건 장점들만 연결하면 더할 나위 없겠지만 세상은 그렇게 달콤하지만은 않다. 히데요시와 리큐의 관계도 그렇다. 서로 좋은 동지, 좋은 라이벌, 좋은 반면교사反面教師였지만 결국 히데요시의 명령에 의해 리큐는 할복한다.

리큐는 노부나가의 시대부터 다두였다. 당시 위치에서 보면 히데요시는 훨씬 아래에 있는 인물이다. 물론 무사와 상인의 차이는 있지만 사농공상의 계급제가 강화된 것은 약간 뒷일이다. 그러니까 공식적인 신분은 달라도 실질적인 비중에서 리큐는 히데요시보다 훨씬 무거운 위치였다. 예술은 정치, 경제와는 다른 위계이기 때문에 상인이라고 해도 노부나가와 어깨를 나란히 하고 대화할 수 있다. 그 부분만 놓고 정치적 순위를 따진다면 히데요시는 엄청나게 높은 위치로 올라간 것이다. 여기에서 정치와 예술의 어지러운 관계가 형성된다.

교토 야마사키山崎에 있는 묘키안에 있는 다이안이라

는 한 평 넓이의 다실은 아케치 공격에서 승리한 히데요시를 축하하기 위해 리큐가 건축했다는 설이 있다. 서원의 다실에서부터 응축되어 온 초암草庵[45] 다실의 극점이다. 그것은 덴쇼 10년인 1582년에 완성되었고 이듬해, 리큐는 히데요시의 다두가 되었다. 이때 두 사람의 위치 관계는 역전된다. 다른 세계에서 살고 있다고는 하지만 위치의 중심은 히데요시에게로 옮겨갔다. 두 사람이 어깨를 나란히 하게 되었다고 말할 수도 있지만, 어쨌든 히데요시는 천하를 손에 넣은 사람이다. 그리고 아래에서 올려다보기만 했던 노부나가의 다두인 리큐를 자신의 다두로 거느리게 되면서 상당한 만족감을 느꼈을 것이다.

리큐 쪽에서 접근했다고 볼 수도 있다. 노부나가가 교토의 사찰 혼노지本能寺에서 아케치 미쓰히데에게 살해당한 뒤 아케치가 그대로 천하를 움켜쥘 것인지 아니면 누군가가 아케치를 공격할 것인지, 천하가 누구 손에 들어갈지 전혀 알 수 없는 상태였다. 노부나가의 천하 제패 작전에 밀접한 관계가 있었던 사카이堺의 상인들도 다음에는 누구와 손을 잡아야 할지 결정을 내리지 못하고 있었다. 누가 천하를 움켜쥐건 총포와 탄약은 사카이에서 구입할 것이라는 계산은 있었지만 히데요시라는 이름은 그들의 머릿속에 거의 존재하지 않았다. 그래서 "히데요시가 아케치를 쳤다."

는 소식이 전해졌을 때 상인들 대부분은 "에이, 설마⋯⋯."
하면서 믿지 않으려 했다.

　상인이면서 다두였던 쓰다 소규와 이마이 소큐도 이대
로 히데요시가 안정적으로 정권을 움켜쥔다면 즉시 인사
하러 가는 쪽이 좋겠지만 이후의 상황이 어떤 식으로 흐를
지 몰라 망설이고 있었다. 리큐 역시 인사하러 가야 하는지
아닌지 알 수 없다는 편지를 지인에게 보냈다. 리큐도 다인
임과 동시에 사카이 상인이니까 머릿속에 컴퓨터를 가지고
있었다. 황금 다실에 관여했을 때 의사 같은 마음으로 행동
하면서 동물이기도 하고 인간이기도 했던 전능에 가까운
재능은 상인으로서의 리얼리즘 위에서 형성된 것이다.

　그런 점에서 볼 때 리큐가 정치와 인연이 없었다고 생
각하기는 어렵다. 물론 직접 정치권력과 연결되어 있는 무
사는 아니었지만 정치역학에는 흥미를 품고 있지 않았을
까. 다시 말해 전국시대 지도를 바탕으로 펼쳐지는 인물의
배치, 재능의 배치, 감정의 배치 같은 것들이 어우러져서
만들어내는 미학에 전혀 관심이 없지는 않았을 것이다. 그
런 어지러운 상황이었기 때문에 히데요시라는 정치역학이
침입할 수 있는 틈이 존재했고, 리큐는 그 이물질 같은 존
재와 접촉하는 데 쾌감을 느끼면서 마지막에는 할복이라
는 전혀 예상하지 못한 화려한 계곡으로 추락한 것이다.

균형자 히데나가의 죽음

그것은 리큐의 내적 요인이었고 외적 요인은 꽤 많았다. 앞에서 외적 요인 항목을 소개하면서 빠뜨린 것이 하나 있는데 히데요시의 남동생 히데나가豊臣秀長의 죽음이다.

히데나가는 히데요시와 어머니는 같지만 아버지가 다른 동복동생이다. 히데요시와 달리 성격이 수수하고 소극적이면서 두뇌가 명석하고 균형 감각이 뛰어나 히데요시에게는 지나칠 정도로 충분한 보좌역을 담당했다. 머리가 좋다는 점에서는 형제가 공통되지만 히데요시가 대학을 중퇴하고 즉각적으로 대응하여 예능 업계에 진출했다면, 동생 쪽은 대학을 졸업한 뒤에 충분한 지식을 갖추고 침착한 인텔리로 성장했다고 볼 수 있다. 그런 두 사람이 히데요시 정권의 최고 콤비로서 빠른 공과 느린 공, 빈볼과 체인지업 볼 식으로 절묘한 조합을 만들어냈다.

히데요시의 최측근이며 실무 관료인 이시다 미쓰나리는 리큐와는 성질이 전혀 다른 사람이었다. 예를 들어 토머슨 물건의 사진을 보여준다면 리큐는 싱긋 미소를 짓고 자신의 다실 한 모퉁이를 손가락으로 가리킬 테지만 미쓰나리는 이렇게 말할 것이다.

"토머슨의 유래도 이해하고 사람들이 그것을
보고 미소 짓는 이유도 이해하지만 그것으로

세상이 바뀌지는 않습니다."

표정도 바꾸지 않고 의견을 피력한 뒤 정중하게 머리를 숙이고는 안정된 걸음걸이로 자택으로 돌아갈 것이다.

히데요시는 그 냉철함을 높이 사서 요직에 앉혔지만 반면에 답답함도 느꼈다. 미쓰나리는 지나칠 정도로 형식주의자였기 때문에 히데요시 정권에 충성은 했지만 결벽증에 가까울 정도로 힘을 내세웠다. 건물로 비유하면 강구조鋼構造, steel structure 건물을 지향하는 인물이다. 하지만 히데요시는 좀 더 현실적으로 우수한, 오히려 유구조柔構造, flexible structure 건물 쪽이 대지의 흔들림을 흡수하여 안전을 확보할 수 있다는 원리를 이해하고 있었다. 즉 모든 상황에 대응하기 위해 신체를 유연하게 만드는 용기를 갖추고 있다는 점에서 리큐의 태도와 통한다.

부드러움이 용기라는 것은 강타자에게 느린 공을 던지는 장면을 생각하면 이해하기 쉽다. 힘을 중심으로 방망이를 휘두르는 타자에게는 완급을 적절하게 사용해야 효과적이다. 그러나 느린 공 자체는 본래 치기 쉽다. 그렇기 때문에 그런 공을 던지려면 상당히 용감해야 한다. 자칫하면 큰 실수를 저지를 수 있다. 단 그 호흡만 이해하면 파리가 앉을 수 있을 정도의 느린 공에도 강타자는 보기 좋게 헛스윙을 휘두른다.

그러나 미쓰나리는 그런 대응에 불안감을 느꼈다. 바꾸어 말하면 느린 공을 던질 용기가 없었다. 강속구야말로 상대방을 제압할 수 있다고 믿었다. 하지만 그것은 공 한 개만 던졌을 때 원리다. 그것이 동일한 패턴으로 계속 이어지면 언젠가 결정타를 맞을 위험성을 내포하고 있다.

그런 속도의 배합을 히데요시는 잘 이해하고 있었다. 실제로 히데요시의 작전은 모든 상황에 즉각적으로 대응하여 유연하게 대처하는 방식이었다. 아케치 공격은 속도전이었기 때문에 약간의 기회와 행운을 활용해서 힘을 바탕으로 승리를 거두었지만, 그 외에는 뜻밖에도 힘을 활용한 전투를 내세우지 않고 상대방의 성을 둘러싸고 지구전을 펼쳐 물이나 군량미를 차단하는 방식으로 승리를 거두는 경우가 많았다. 또 힘을 내세운 전투를 피하기 위해 리큐의 다도 능력을 크게 활용하여 상대방인 무장을 회유하는 계책도 취했다. 그런 방식을 통하여 쓸데없는 전력 소모를 줄였다. 근대 합리주의에 해당하는 사고방식이다.

리큐가 히데요시의 시대에 정치가였는지는 알 수 없다. 그곳에서 직접적인 설득 공작을 했는지도 알 수 없다. 그런 내용을 담은 리큐의 편지가 남아 있기는 하지만 리큐는 그곳에서 단지 아름답게 자신의 다도를 다루는 것만으로도 히데요시가 바라는 효과는 충분히 제공할 수 있었다.

리큐의 다실에 초대받는다는 것은 그 자체만으로 영광스러운 일로 대부분의 사람들은 그것을 기뻐했다. 상대방이 우직한 무장일수록 그 힘은 크게 작용했다. 히데요시는 그 점을 간파하고 리큐를 활용하여 다도를 크게 즐겼다. 단순한 컴퓨터로는 계산하기 어려운 사항이다.

　미쓰나리는 그 애매함이 불만이었다. 눈에 보이지 않는 힘을 믿을 수 없었다. 그래서 틈이 있을 때마다 리큐에 대한 불만을 내비쳤다. 히데요시도 무장이고 권력자이기 때문에 미쓰나리의 생각을 어느 정도 이해할 수 있었고 본인 스스로도 그런 생각을 어느 정도는 하고 있었다. 히데요시에게도 권력자로서의 불안감이 있었기 때문이다. 따라서 그런 생각이 증폭될 때는 미쓰나리의 파장에 공명했다.

　하물며 미쓰나리 같은 실무 관료는 히데요시의 정치체제에서 인정하는 일반적인 힘이다. 그 힘을 초월해서 리큐를 지나치게 활용하면 당연히 관료들 내부에 불만이 쌓인다. 그럴 경우 자칫 히데요시도 미쓰나리 일파에 외면당할 수 있다. 하지만 미쓰나리에게 공명하는 것도 히데요시 체제에서는 매우 위험한 일이다. 강속구 일색으로 밀고 나갈 경우 관료는 안심할 수 있지만 체제는 붕괴 위기에 노출되기 때문이다.

　그런 양자 사이의 균형을 잡아주는 사람이 히데나가

였다. 권력자의 총명한 동생이다. 물론 히데나가도 리큐에게 다도를 배웠다. 리큐의 사고방식을 잘 이해하고 존경했다. 형 히데요시의 자질을 잘 알고 있었을 뿐만 아니라 그 강인함과 위험성을 간파하고 대처하면서 보조했다. 히데요시 체제 안에 존재하는 다양한 파벌 사이에서 균형을 잡으며 형을 보좌했다. 그러나 역시 인텔리의 운명이라고 해야 할까. 히데나가는 폐병에 걸려 형보다 먼저 세상을 뜬다. 그리고 두 달 뒤에 리큐는 할복한다.

내가 알고 있는 내용은 여기까지지만 중요한 중개자가 사라지면서 히데요시의 의지가 흔들리기 시작했고 균형을 잃어버리게 된 것은 아닐까 하는 생각이 들었다. 그 전년도에 히데요시의 오다와라小田原 정벌이 있었는데 그때부터 히데요시는 뭔가 이상한 행동을 보였다. 히데요시 개인의 내면적인 균형이 무너지기 시작한 것은 아닐까.

히데요시에게는 자식이 없었다. 본처인 기타노 만도코로北政所와는 서로 사랑하고 아끼는 사이였지만 자식이 생기지 않았다. 당시의 전형적인 부계 사회에서 자손은 때로 부부보다 훨씬 중요한 존재였다. 그래서 측실을 들어앉혔는데, 그중 둘째 부인 요도기미淀君가 임신했을 때 히데요시는 하늘로 뛰어오를 듯 기뻐했다. 직접 보지는 않았지만 기뻐하는 모습이 눈에 선하게 떠오른다. 너무 기뻐 요도淀

라는 이름의 성까지 축성했다. 그리고 꿈에 그리던 첫째 아들 쓰루마쓰鶴松가 태어난 이후부터는 완전이 아들 바보가 되어버렸다. 그것이 히데요시의 균형을 무너뜨렸는지도 모른다. 또는 그 자체가 균형이 이미 붕괴되었다는 사실을 보여주는 것인지도 모른다.

요도기미는 지금의 사가佐賀현에 해당하는 오우미近江 출신이다. 그리고 이시다 미쓰나리, 마에다 겐이前田玄以[46]도 오우미 출신으로 쓰루마쓰의 탄생은 오우미 일파가 더할 나위 없이 기뻐할 사건이었다. 그러니 히데요시의 아들 사랑은 당연히 미쓰나리-요도기미라는 오우미 라인에 힘을 실어주었다.

아무리 노력해도 생기지 않던 히데요시의 아들을 요도기미가 낳다니 정말 놀라운 일이다. 생명이 아무리 신비하다고 해도 이 아이가 정말 히데요시의 아들이었을까 하는 의문이 들 정도다.

어쨌든 첫째 아들의 탄생으로 히데요시가 아버지로서 느낀 기쁨은 이해할 수 없을 정도로 히데요시에게 강렬하고 세차게 작용했다. 권력의 정점에 있는 자의 비극인지도 모른다. 그런 와중에 오다와라에서는 야마노우에 소지를 처형한다. 완고한 성품의 소지는 그전에도 히데요시의 분노를 사서 두 번이나 추방당한 적이 있는데 결국 귀와 코가

베이고 목이 잘려 목숨을 잃었다. 그리고 이듬해에는 리큐에게 할복 명령을 내린다. 그리고 다시 4년 뒤, 히데요시는 자신의 후계자 다툼 문제로 조카인 히데쓰구秀次에게 할복을 명령하고 그 아내와 첩, 자녀, 하인 등 서른여덟 명 전원을 교토 산조가와라三條河原에서 처형한다.

혹시 히데요시 두뇌에 문제가 있었던 것은 아닐까. 지금은 성희롱이 커다란 문제지만 당시에는 일부다처까지는 아니더라도 둘째 부인과 셋째 부인을 두는 걸 당연시 여겼다. 그것은 계급이 그만큼 높다는 점을 과시하는 행위이기도 했다. 권력의 정점에 있는 히데요시는 그런 점에서 마음껏 성을 즐길 수 있는 위치에 있었고 그런 만큼 병원균에 대해서도 무제한으로 노출되어 있었다. 해외로부터 공물도 있었다. 그런 상황을 고려하면서 히데요시 말년 행적을 생각하면 악질적인 성병에 의해 뇌에 문제가 발생했다고 생각할 수도 있다.

다도 공격의 공포

리큐가 할복을 하게 된 죄상 중에 '가라고진 비판唐御陣批判'이 있다. 전국을 평정한 히데요시가 다음 목표로 해외에 진출하려 한 전쟁인데 여기에서도 히데요시 내부의 균형 붕

괴를 엿볼 수 있다. 제국의 다이묘大名[47]들은 마음속으로 전원이 반대하고 있었다. 그러나 히데요시 체제의 실무파들 입장에서는 나중에 시작될 산킨고타이參勤交代[48]를 계산에 넣지 않을 수 없었다. 즉 외부의 적을 만들어 국내 결속을 다진다는 권력자의 상투적인 수단인 정신적 효과와 함께, 각지의 모든 다이묘에게 출자를 하게 해서 반란을 일으킬 수 있는 힘을 적당히 억제하는 물리적인 효과다.

그러나 표적이 된 외국 입장에서는 아닌 밤중에 홍두깨다. 하물며 당나라로 통하는 길목에 놓여 있는 조선은 일본 도자기의 견본이 되는 국가로 다실이나 정원의 문화적 원천이기도 하다. 리큐의 주변에도 조지로長次郎를 비롯하여 조선에서 건너온 도공이 많았다. 그 문화적 은혜는 헤아릴 수 없을 정도다. 그런 나라를 공격한다는 것은 리큐의 내면세계를 공격하는 것과 같아 리큐는 반사적으로 저항감을 느꼈다. 결국 대부분이 불만을 품고 있던 가라고진에 관해 리큐가 가볍게 비판했는데 그것이 미쓰나리 일파에 의해 과대 포장되면서 처단당하는 이유로 작용한다. 어쩌면 전국적으로 의견을 통일하기 위한 희생자로 리큐를 선택한 것인지도 모른다.

죄상의 또 다른 이유는 매승행위賣僧行爲다. 리큐가 직접 감정한 고전적인 유명한 명물이라면 모르지만 새롭게

제작한 울퉁불퉁한 다완을 명물이라는 이름으로 비싼 가격에 판매한 것이다. 이것은 단순히 말해서 당시의 전위예술 비판에 해당한다. 새로운 예술은 당연히 지금까지는 없었던 새로운 가치관을 가지고 나타난다. 그것을 감지하는 문제는 그 사람이 갖추고 육성해온 감성의 문제이며, 그 감성의 오리지널리티가 없는 사람이 볼 때는 잡동사니에 지나지 않을 수도 있다.

감성은 수동적이기 때문에 창조력이 함유되어 있지 않으면 그저 수동적인 것으로만 끝나버린다. 누군가가 좋다고 말하는 것을 '아, 좋은 것이구나'라고 생각하는 것 이외에는 아무것도 할 수 없다. 스스로 이것이 좋다고 생각할 수 없고 그럴 용기도 없다. 그러나 그것이 일반적인 상태이기 때문에 새로운 가치관을 가진 예술의 전위로서 도전적인 빛을 띨 수 있으며, 그 빛은 일반에 노출되었을 때 아무래도 비판적인 공격을 당하지 않을 수 없다. 리큐라는 존재 자체가 하나의 권위로까지 상승되어 있었기 때문에 일반적인 감성을 갖춘 사람들이 보았을 때는 리큐가 좋다고 하니까 좋은 것이라고 추종하게 된 것도 사실이다. 그런데 만약 '리큐는 나쁘다'가 되면 일제히 본심으로 돌아가 울퉁불퉁한 보잘것없는 다완은 사기라고 외치게 된다.

리큐는 그 새로운 가치를 위해 어떤 의미에서 권위를

이용했는지도 모른다. 사실 창조력을 함유한 감성은 많은 사람들이 갖추고 있지 않다. 그런 상황에서 새로운 가치를 일반인에게 인정받으려면 비싼 가격을 제시하는 수밖에 없다. 고액이라는 경제적 권위에 의지하지 않을 수 없는 것이다. 물론 이 새로운 다완에 이 정도의 가격을 지불할 만한 가치가 있다는 소박한 마음도 있었을 것이다. 사람들이 그것을 인정해 유통하는 것은 리큐의 능력이겠지만, 한편으로는 가격만 비싸면 좋은 물건이라는 안일한 가치관을 파생할 수도 있다. 전위가 가지고 있는 근원적 비극이다.

일단 상대방에 대한 열기가 식어버리면 시기심을 느낀다. 히데요시도 마찬가지였다. 히데요시는 리큐가 위대하고 유능한 만큼 그에게 공포를 느꼈다. 리큐의 명성은 말년에도 높아지기만 했고 무장들은 리큐의 다실을 동경하여 그 자리에 참석하는 것을 자랑으로 여겼다. 당초에는 히데요시가 회유하여 다실로 초대받은 도쿠가와 이에야스德川家康나 다테 마사무네伊達政宗도 리큐 다도에 심취하여 매일 드나들었다.

이에야스는 노부나가가 사망한 이후 히데요시와 일전을 겨룬 경험도 있는 인물이다. 당시에는 히데요시에게 공손한 모습을 보였지만 히데요시를 제외하면 가장 실력이 강했고 방심할 수 없는 다이묘였다.

마사무네 역시 장래가 촉망되는 북방의 새로운 인물로 몇 번이나 요청했지만 끝가지 히데요시에게 머리를 조아리러 오지 않았다. 더 이상 기다릴 수 없어 히데요시가 직접 북방 으로 달려가 실력으로 굴복시킬 수밖에 없다고 결단을 내 렸을 때, 그제야 히데요시를 찾아왔다. 그것도 히데요시에 게 질책을 받으리라 예상하고 온몸을 하얀 옷으로 휘감고 말에 올라 황금색으로 번쩍이는 거대한 십자가를 앞세우 고 다양한 메시지를 뿌리며 찾아와 도성 서민들에게 둘러 싸여 박수갈채를 받았다고 하니 상당한 강심장이다. 그런 인물이었기에 접대를 맡은 리큐의 다도에 즉각적으로 심취 하여 거의 매일 리큐의 다실을 드나들게 된 것이다.

히데요시는 덴슈카쿠天守閣[49]에서 도성을 오가는 사람 들의 움직임을 살펴보았다. 수많은 유명인이 리큐 저택 앞 에 매일 진을 치고 있으니, 그 모습을 지켜보는 히데요시의 마음이 평온하지만은 않았을 것이다. 리큐를 통해 이에야 스나 마사무네가 공손해진다면 히데요시가 바라는 일이다. 그러나 리큐의 저택에서 이에야스와 마사무네가 마주앉아 차를 마시며 친밀해지고 의기투합하여 서로 손을 잡는다 면 방치할 수 없는 중요한 문제다.

히데요시의 입장에서 볼 때, 아니 당시 천하를 통일한 천하인天下人의 입장에서 볼 때 북방의 현상은 자세히 알 수

없었다. 교토 주변에서 시코쿠四國, 규슈九州까지 평정했지만 간토關東 이북의 정황은 정확하게 파악하지 못한 상태였다. 오다와라 공격으로 간신히 평정한 시점에 도호쿠東北의 마사무네가 찾아온 것이다. 형식적으로 머리를 조아리게 하기는 했지만 실세를 장악한 것은 아니었다. 게다가 오다와라 평정의 공적이라는 명목으로 이에야스도 지금의 아이치愛知현에 속하는 오와리尾張에서 멀리 간토 지역으로 거처를 옮기게 했다. 히데요시 입장에서는 왠지 모르게 껄끄럽게 느껴지는 이에야스를 멀리 보내고 싶은 마음도 분명 있었다. 그 간토와 도호쿠가 리큐의 다실에서 결탁한다면 그보다 두려운 일은 없다. 내용을 알 수 없는 검은 물체가 히데요시의 천하 옆에 웅크리고 앉아 몸집을 부풀리고 있을 수도 있다.

이 두 사람뿐 아니라 모든 무장이 다도를 통해 리큐와 연결되어 있었다. 물론 히데요시가 계획한 일이기는 했다. 그러나 미쓰나리 등의 부추김으로 리큐에 대해 냉정하게 생각해보자 주변이 모두 리큐의 인맥으로 둘러싸여 있었다. 성을 함락하는 데 물 공격을 자주 이용한 히데요시는 자신의 성 주변이 다도의 녹색 물로 둘러싸여 있는 듯한, 소름 끼칠 정도의 공포를 느꼈을지 모른다.

처음에는 히데요시와 리큐 내부에 정치와 예술이 공존

했다. 두 가지 힘의 신축이 새로운 상황들을 다양하게 연출해냈지만 한계에 이르면서 두 힘은 정치의 히데요시와 예술의 리큐라는 식으로 양분되어버린 것이다.

또 하나의 보이지 않는 중심

덴쇼 19년인 1591년 2월 13일, 리큐는 히데요시로부터 칩거하라는 명령을 받고 주라쿠테이聚樂第[50]에서 사카이의 자택으로 거처를 옮긴다. 그곳에서 15일을 보내고 2월 26일에 다시 교토로 불려가 28일에 할복을 한다. 15일은 리큐가 각오를 다지는 데 충분한 시간이었을 것이다. 그러나 할복 명령을 받자마자 각오를 다졌다고 생각하기는 어렵다. 당시의 무사들은 당연히 누구나 할복 명령을 받으면 각오를 다진다. 리큐의 각오는 그들과 달리 좀 더 유연한, 이른바 유동적이지 않았을까. 즉 할복이라는 사태는 리큐 인생의 귀결이 아니라 하나의 통과점이 아니었을까.

사실 영화 각본을 쓰면서 이 마지막 장면에서 난관에 부딪혔다. 리큐가 할복한 것은 사실이니까 어쩔 수 없지만 이래서는 예술이 정치에 패배한 형식으로 끝나버린다. 리큐 내면세계에서의 예술 또는 이념상의 예술은 영원불멸한 것이다. 리큐는 예술의 대표 선수이고 히데요시는 정치

의 대표 선수다. 그런 리큐가 히데요시의 명령을 받고 할복하는 것으로 모든 것이 끝나버리면 예술이 부각되지 않는다. 그래서는 이 영화를 만드는 의미가 없다.

리큐는 히데요시에게 승리를 거두고 죽어야 하고 예술이 정치에 승리를 거두는 결과가 나와야 한다. 즉 칩거를 명령받은 이후부터 리큐는 여전히 새로운 다실을 생각하고 그것을 축조하는 도중에 그 일을 후임자에게 위탁하고 죽어야 한다. 그렇게 하기 위해 15일 동안의 칩거 생활이 존재했다고 나는 생각한다. 그렇다면 리큐는 어떤 다실을 조성하려 했을까.

앞에서 쓴 대로 다실에는 전형적인 축소의 벡터가 있다. 서원의 넓은 다실이 와비차의 사상을 도입하면서 두 평 남짓한 초암 다실로 크기가 축소되었고, 다시 새롭게 성숙하면서 더욱 축소되어 한 평이라는 극소의 공간에 이르렀다. 그 흐름으로 본다면 다음에는 반 평 정도의 다실이 되어야겠지만 그것은 지나치게 단순한 논리이기 때문에 새로움이 전혀 없다. 그런 식으로 진행된다면 반의 반 평 넓이의 다실이라는 어이없는 결과를 낳아버린다.

어쨌든 리큐가 축소의 극점이라고 불리는 다이안의 한 평짜리 다실을 조성한 것은 덴쇼 10년인 1582년의 일이다. 히데요시가 천하를 움켜쥐고 리큐가 히데요시의 다두가 된

시기다. 즉 두 사람이 천하의 무대 위에서 만났을 때 리큐가 조성한 다실은 이미 극점에 도달해 있었다. 그때까지 성숙, 즉 축소라는 지구상에서 보기 드문 역학을 형태화하여 끝낸 것이다. 거기에서부터 시작한 두 사람의 관계는 거의 10년 동안 이어지다가 리큐가 할복하는 것으로 막을 내린다. 그동안 리큐는 원리적으로 새로운 것을 만들지는 않았다. 새로운 것을 만들려 했다는 자료는 발견되지 않았으니까.

히데요시의 다두가 되었을 때 리큐 나이는 이미 60세, 획기적인 창작 활동은 하기 어려운 나이였다. 그 이후 새로운 다실을 만들 수 있을까. 하지만 만들어야 한다. 리큐는 히데요시에게 승리를 거두어야 하니까. 예술은 정치에 이겨야 하니까.

그렇게 생각하고 할복 전 15일 동안의 리큐를 조사해 본 결과, 리큐가 창작할 수 있는 새로운 다실은 어떤 모습인지 어렴풋이 떠올랐다. 영화 ⟨리큐⟩의 초기 시나리오부터 소개해보자. 스토리의 마지막 부분, 칩거 중인 리큐가 자택 근처 공터를 아틀리에 대신 새로운 다실의 형식으로 다양하게 실험하는 장면이다.

사카이. 해변 고지대의 공터. 리큐와 그의 제자 기사쿠喜作가 건자재를 손에 들고 새롭게 조성할 다실을 구상하고 있다. 아직 기둥이나 벽도 없고, 땅바닥에 깔 다다미를 대신하여 대자리로 이루어진 원형 바닥면이 어렴풋이 보인다.

기사쿠 이 둥근 다다미를 만들라고 했을 때
 다다미 기술자 젠지善二가
 꽤 난처했겠는데요.
리큐 처음에 말했을 때 어이없다는 듯
 눈을 동그랗게 뜨더구나.
기사쿠 하지만 이 풍로를 둥근 방의 중심에
 놓으면 물이 끓는 다부茶釜[51]가 만물의
 원천처럼 느껴질 것 같습니다.

기사쿠, 둥근 바닥의 중심점에 원형의 풍로를 본뜬 종이를 놓고 거기에 다부를 올려놓는다.

리큐 그렇기는 하지만…….

리큐, 자리에서 일어나 대자리로 올라가 솥을 들어 올린 뒤 중심에서 약간 비껴 놓는다.

리큐 역시 약간 비껴 놓는 게 좋을 것 같아.

기사쿠도 그 동작을 도와 풍로를 본뜬 종이를 솥 아래에 깔
려고 한다.

리큐 아니, 잠깐. 이제 방의 중심이
 약간 비껴졌어. 그렇다면…….

리큐는 풍로를 본뜬 종이를 솥 위치와 반대쪽에 해당하는
위치에 내려놓는다.

리큐 여기야. 이 위치에 놓으면 균형이 맞아.
 여기가 또 하나의 중심이다.

리큐는 대자리 위의 다부는 그대로 두고 반대쪽의 풍로를
본뜬 종이만 제거한 뒤 밖으로 물러나 바라본다.

리큐 풍로를 놓지 않으면 아무것도 없지만
 거기에 보이지 않는 중심이
 존재하는 거야.

기사쿠 그렇습니까? 비껴 놓는다는 것은
 반대쪽에 무엇인가 보이지 않는
 것을 만들어내는 것이군요.
리큐 그 끈 좀 가져와 봐라.

기사쿠는 시키는 대로 긴 끈을 가지고 온다. 리큐는 풍로를
본뜬 종이가 있던 위치에 가상의 돌을 놓고 끈 양쪽 끝을
솥과 돌에 연결한다.

리큐 기사쿠, 그 끈 한가운데를 잡고 당겨 봐.
 그리고 막대를 가지고 와서
 끈을 걸어서 당겨 봐.

기사쿠는 시키는 대로 한다. 끈은 솥과 막대와 돌 사이에
팽팽하게 당겨져 ㄱ자 모양을 형성한다.

리큐 그 막대 끝으로 땅바닥에 선을 그리면서
 한 바퀴 돌아. 끈을 팽팽하게 당겨야 해.

기사쿠는 시키는 대로 두 점으로부터 끈을 당기고 있는 막대 끝으로 땅바닥에 선을 그리면서 돌기 시작한다. 리큐는 바깥쪽에서 그 모습을 지켜본다. 기사쿠가 한 바퀴 돌자 원형의 바닥 바깥쪽에 깨끗한 타원형이 그려진다. 리큐가 거기에 새로운 대자리 조각들을 메우자 땅바닥 위에 타원형의 바닥이 어렴풋이 드러난다. 리큐는 솥만 남겨두고 반대쪽의 돌을 제거한다. 즉 타원형의 한쪽 초점에 솥을 둔 바닥을 만든 것이다.

리큐 이 형태로 하자.
기사쿠 이런 형태는 처음 봅니다.
리큐 그 솥의 위치에 바닥을 잘라내고 풍로를
 놓자. 그것이 하나의 중심이야. 그렇게
 하면 물건은 사라져도 또 하나의 보이지
 않는 중심이 이쪽에 남아 있게 되지.
기사쿠 스승님…….

기사쿠 눈에서 어느새 눈물이 흐른다. 리큐, 기사쿠의 어깨를 두드리고 다시 타원의 바닥면을 둘러본다.

리큐 자, 서두르세. 이제 바닥이 정해졌을
 뿐이야. 벽과 천장도 완성해야 돼.
 조지로에게도 여기에 맞는 다완을
 만들게 해야지.

여기에서 이 장면은 끝난다. 그리고 칩거 기간이 끝나 리큐
에게 할복 명령이 내려진다. 교토로 연행되어 가는 리큐가
기사쿠에게 이별을 고한다. 새로운 다실은 물론 아직 완성
되지 않았다.

사카이. 리큐의 저택. 넓은 툇마루, 기사쿠가 마당에 무릎
을 꿇고 앉아 있다. 인솔할 병사들에게 이끌려 떠나려는 리
큐가 툇마루를 지난다.

 기사쿠 스승님…….

기사쿠 눈에 눈물이 가득 고여 있고 목이 메인 듯한 목소리
로 리큐를 부른다.

 리큐 아, 기사쿠. 다다미는 잘 만들어졌나?

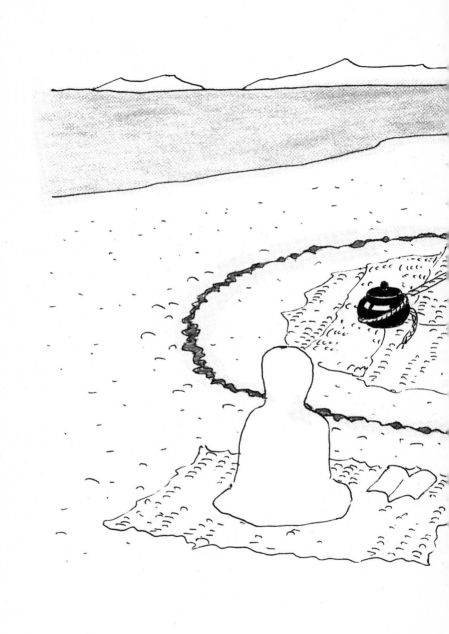

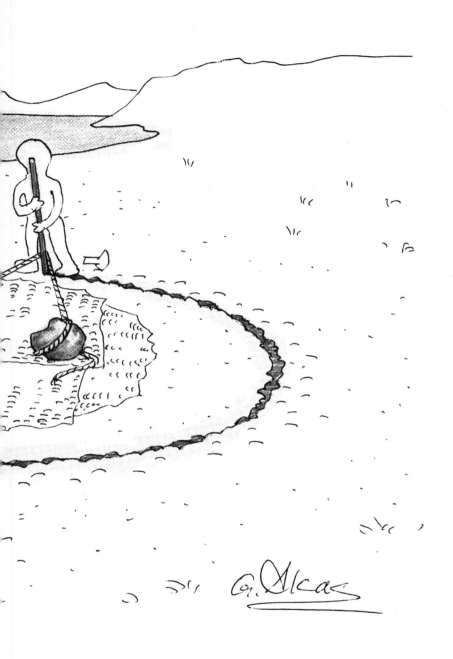

가상의 리큐, 타원의 다실

기사쿠 네. 젠지가 몇 번이나 수정해서
멋진 다다미를 완성했습니다.

리큐 벽은 그동안 가르쳐준 형식으로
만들면 되겠지?

기사쿠 네.

리큐 천장을 아직 완성하지 못했구나.

기사쿠 네.

리큐 나머지는 네가 맡아서 잘 처리하거라.

기사쿠 네.

리큐 다실 개방은 조지로와
잘 의논해서 하거라.

기사쿠 네.

리큐 그 모습이 상상이 가는구나.

기사쿠 스승님…….

리큐 멋진 다실이 완성될 것 같아.

기사쿠 스승님의 뜻 명심하겠습니다.

기사쿠, 자기도 모르게 눈물을 흘리며 자리에 엎드린다. 기사쿠가 얼굴을 들었을 때 리큐와 병사들의 모습은 이미 사라지고 없다.

정원正圓의 초점은 하나지만 타원의 초점은 두 개다. 두 점으로부터 거리의 조화가 일정한 점의 궤적을 그리면 타원형이 그려진다. 리큐가 처음으로 정원을 그리고 그 초점에 해당하는 솥의 위치를 비껴 놓음으로써 타원의 단서가 열린다. 그 결과 솥과 대칭하는 위치에 두 번째의 보이지 않는 초점이 나타나는데 그것이야말로 물질을 초월하는 리큐의 정신이다. 리큐의 정신은 그 타원의 다실을 미완성인 상태에서 제자에게 맡기고 할복이라는 통과 지점을 뛰어넘은 것이다.

시나리오에서 이 부분을 미리 읽어본 사람들은 다양한 의견을 내놓았다. 하나는 원형의 다실은 이미 과거에 존재했기 때문에 새롭지 않다는 것. 들어보니 그 시대에 양조장의 거대한 술통을 다실로 사용했다는 기록이 있다고 한다. 하지만 그 경우에는 우연히 원형을 이용했다는, 이른바 재미로 활용한 취향 정도다. 그 이후에 그것을 원리로 삼아 파생된 것은 없다. 즉 시스템을 형성하고 있지 않다. 그리고 무엇보다 술통은 타원이 아니다.

또 하나는 약간 복잡한 의견이었는데, 일부러 타원의 다실을 만들지 않아도 일본인은 역사 속에서 불균형의 미의식을 다양한 형태로 표현하고 있었으므로 그것을 굳이 서유럽적인 논리로 증명해보이고 싶지 않다는 의견이었다.

일그러짐, 어긋남, 비대칭 등 일본의 중요한 미의식 저변에 존재하는 것을 서유럽 사람들이 간단히 이해할 수 있도록 단순화하고 싶지 않다는 뜻이다.

이 의견은 일리가 있는 듯하면서 이해하기 어려웠다. 즉 '설명하고 끝'이라는 결과가 나오면 시시하다는 것인가. 일본적 미학을 서유럽의 논리로 이해시키는 데 초조함은 이해할 수 있지만 우리는 이미 셔츠를 입고 양복을 입고 스커트를 입는다. 머릿속 대부분을 서유럽 합리주의가 점령하고 있다면 이제는 그 머리를 상대로 삼아야 한다.

하지만 영화가 막바지에 이르면 결말은 히데요시와 리큐의 인간 드라마라는 형식을 갖출 수밖에 없다. 그럴 경우 타원의 논리는 자칫 추상적으로 부각될 수도 있다. 인간 드라마의 걸림돌이 되는 것이다. 리큐의 예술론을 찾는 것보다 우선 인간 드라마를 만들어야 한다. 그런 이유에서 타원의 다실은 영화에서 사라졌다. 내 입장에서는 원의 중심을 비껴 놓는 방식으로 리큐에게 타원의 다실을 선물할 수 있었다는 데 만족한다.

어쨌든 리큐는 다시 사카이에서 요도가와淀川강을 거슬러 올라가 할복 장소인 교토의 자택으로 향한다. 리큐의 저택 주변은 창으로 무장한 3,000명의 병사들로 둘러싸였다. 리큐를 경애하고 다도를 사랑하는 다이묘들이 혹시라

도 구출하기 위해 달려오지는 않을까 하는 우려에서였다. 할복한 2월 28일, 교토에는 큰 비가 내렸고 천둥번개와 함께 우박이 쏟아졌다고 한다. 마치 리큐의 죽음을 애도하기 위해 자연현상을 과장한 듯하지만 어떤 기록을 보아도 그렇게 적혀 있으니 분명한 사실이다.

사카이에서 한국으로

트렌드의 도시 사카이

한숨 돌려보자. 영화 ‹리큐›의 각본을 쓰기 위해 리큐와 관
련 있는 교토의 사찰들을 둘러보았을 당시, 리큐의 다실에
들어간다는 현실감이 아직 느껴지지 않아 스태프들이 안
내하는 대로 마치 관광이라도 하는 기분으로 따라다녔다.
그때까지 나는 가마쿠라시대와 무로마치시대와 아즈치모
모야마시대의 역사 순서조차 모르던 시기였고, 쇼가쿠칸에
서 출간한 『인물, 일본의 역사人物, 日本の歷史』도 전혀 읽지 않
은 상태였다. 그렇기 때문에 어디를 가도 ‘아, 사찰이구나.’
하는 정도로 생각했을 뿐이다. 그 이후에는 감각적으로 살
펴보고 “바닥이 꽤 닳았어.” “기둥이 휘었군.” “정원수를 가
꾸려면 힘들었겠어.” “이 다실은 모기가 왜 이렇게 많지?”라
는 식으로, 마치 수학여행을 하는 초등학생 같은 상태였다.
　　“효도하려고 마음먹었을 때 부모님은 이미 세상에 존재
하지 않았다.”는 말과 마찬가지로 역사의 순서나 세밀한 역
학 관계를 어느 정도 이해했다고 생각했을 때는 이미 각본

을 탈고한 뒤였다. 지금 다시 한번 다이토쿠지를 비롯하여 리큐와 관련 있는 장소를 둘러본다면 훨씬 많은 것을 얻을 테고 차이도 느끼겠지만 감각적으로 둘러보던 당시 시점에서는 그 차이가 애매했다. 결국 다시 되돌릴 수는 없다.

리큐는 일생의 절반을 교토에서 보냈고 나머지는 사카이에서 보냈다. 사카이는 오사카에서 약간 남쪽으로 내려간 곳에 위치한 항구 도시다. 리큐가 살았던 시대에 최고로 번영한 도시로 내용 면에서 보면 교토 이상이었다. 베네치아 같은 자치 도시였고 용병을 갖춘 자위 조직도 있었다. 당시 권력을 잡은 노부나가의 명령에 저항해 전쟁도 불사하겠다는 강한 태도를 취하기도 했다. 결국은 전쟁 전문가인 노부나가에게 머리를 숙였지만 지방의 다이묘 이상으로 무시할 수 없는 존재였다.

어쨌든 남만무역南蠻貿易[52]의 거점 도시로 작용했고 총과 탄약은 모두 사카이 상인들이 노부나가를 비롯한 무장들에게 조달하고 판매했다. 그리고 이곳에서는 무역에 자극받아 총포탄약의 국산화도 시도했다. 또한 무역항은 패션의 최첨단 도시이기도 했으므로 나중에 '가부키모노歌舞伎者'[53]라고 불리는 트렌드를 지향하던 젊은이들이 보란 듯이 화려한 복장으로 왕래했고 모두가 두 가지 언어 이상을 구사하며 대화를 나누었다. 요즘으로 치면 나리타공항成田

空港, 스미토모상사住友商事, 미쓰비시중공업三菱重工業, 신일본제철新日本製鉄과 아자부麻布와 롯폰기六本木 같은 지역이 한곳에 집중되어 있었다고 말할 수 있는 곳이 사카이라는 항구 도시였다.

쓰다 소규, 이마이 소큐는 그런 사카이 상인들 중에서 넘버 원, 넘버 투에 해당하는 인물들이다. 노부나가 군사에 근대적 장비를 조달해 큰돈을 버는 한편, 다도를 즐겨 노부나가의 다두도 맡고 있었다. 요즘으로 치면 세존セゾン그룹 회장 쓰쓰미 세이지堤清二가 소설을 써서 문학상을 받는 것과 비슷하다고 볼 수도 있다. 그러나 당시 사카이에는 그런 사람이 한 명이 아니라 상인들 대부분이 다도를 즐기며 문무양도文武両道와 비슷한 문상양도文商両道를 갖추고 있었기 때문에 사카이는 더욱 왕성한 활기를 띠었다.

리큐 역시 사카이 상인이었지만 기업 규모로는 쓰다 소규나 이마이 소큐보다 훨씬 아래에 놓여 있었다. 그는 도토야ととや라는 이름의 어패류 도매상이었다. 리큐와 어패류 도매상은 연결 지어 상상하기 어렵지만 물고기를 잡아서 담아두는 작은 바구니 어롱魚籠을 화도에 활용한 오브제 감각 등은 어쩌면 그런 일상으로부터 얻은 것인지도 모른다.

노부나가와 리큐, 히데요시와 리큐의 관계에는 이 강력한 힘을 가진 사카이라는 배경이 존재한다. 또 리큐가 다

도에서 여러 가지 새로운 형식과 응축의 미를 낳은 것도 사카이에서 생활하면서 자극적인 서유럽 문명을 발 빠르게 접할 수 있었다는 점과 관계있을 것이다.

그런 이유에서 각본을 쓸 때 반드시 사카이에 가보고 싶다고 생각했다. 하지만 사람들은 사카이에는 과거의 흔적이 어디에도 남아 있지 않기 때문에 가보아도 얻을 것이 없다고 말했다. 전쟁 때문에 과거의 흔적이 완전히 사라졌다는 것이다. 그 이전에도 히데요시에 의해 사카이의 생명선인 수로 일부가 매립되었고 자연스럽게 모래가 쌓이면서 수로가 점차 힘을 잃어갔다고 한다. 당시 수송 수단의 중심은 당연히 선박이었기 때문에 교토와 사카이를 연결하는 수로가 사라지면 사카이의 가치 또한 사라진다. 또 하나, 히데요시 정권 말기는 가라고진에 총력을 기울이고 있었기 때문에 상업 무역 도시의 거점이 사카이에서 규슈의 하카타博多로 옮겨갔다. 그래도 나는 과거에 그 정도로 번영을 누린 사카이라는 항구 도시에 한 번은 가보고 싶었다.

사카이 항구에 남아 있는 거석들

하지만 사카이에는 각본을 모두 끝내고 영화도 완성된 이후에야 갈 수 있었다. 마침 오사카에 갈 일이 있어 그 참에

들른 것이다. 가보아야 아무것도 없다는 말을 들었지만 정말 아무것도 없는지 직접 확인해보고 싶은 마음도 있었다. 그래서 가보았지만 역시 아무것도 없었다. 리큐의 저택이 있던 자리라는 공터는 나무 울타리로 둘러싸여 있고 그 안에 우물이 한 개 있을 뿐이었다. 흐음, 여기가 리큐가 살았던 곳이구나. 안내문을 읽고 이해할 수는 있었지만 그 사실을 실감할 수 있는 흔적은 아무것도 없었다.

리큐의 저택 흔적은 그나마 공터라도 남아 있지만 전국시대 사카이의 호상이자 다인이었던 다케노 조오武野紹鷗의 저택 흔적이라는 곳은 주차장으로 사용되고 있다. 한쪽 기둥에 '다케노 조오 저택 흔적屋敷跡'이라는 표시가 있을 뿐, 그것마저 없었다면 과거에 어떤 장소였는지 알 수 있는 흔적은 아무것도 없었다. 주차장이라고 해도 흔히 볼 수 있는 터다지기를 하는 도중인 듯, 그냥 공터에 자동차가 두세 대 세워져 있을 뿐으로 그야말로 아무것도 없는 모습이 오히려 감탄스러울 정도다. 역사는 정말 허무한 것인 듯하다.

그 이외에는 평범한 도로가 달리고 있고 역시 평범한 건물과 집들이 늘어서 있을 뿐이다. 단 한 군데 커다란 국수 가게가 있어서 "아, 여기가 사카이구나." 하고 느낄 수 있었다. 최근에 들어선 건물인 듯 왠지 모르게 어색한 느낌이 들었다. 안으로 들어가자 묘한 공간이 나타났다. 아래층에

서는 포장용 국수를 팔고 있는데 2층에 올라가자 방에 탁자가 배열되어 있고 사람들이 신발을 벗고 올라가 국수를 먹고 있었다. 사카이에 사는 주민들인 듯하다.

나도 그들이 먹고 있는 것과 같은 음식을 주문했는데 뜨거운 김이 피어오르는 국수가 나왔다. 국물과 함께 먹는 국수 '가마아게 우동'과 비슷해 보인다. 그러나 국수를 담은 그릇과 국물이 담긴 그릇이 다른 곳에서 사용하는 것과는 어딘가 모양이 다르다. 한 입 먹어보았는데 그다지 맛은 없다. 하지만 이 음식이 이곳 사람들에게는 꽤 인기 있는 듯 대부분 추가 주문을 하고 즐겁게 담소를 나눈다. 역시 사카이라는 생각이 들었다. 왜 '역시'라는 생각이 들었는지는 나 자신도 알 수 없지만 문득 예로부터 실낱 같이 가느다랗게 연결되어 이어져 내려온 김 같은 것을 느꼈기 때문인 듯하다. 사실 여기저기 식탁에 놓인 국수에서는 뜨거운 김이 피어오르고 있었다.

이곳 사카이에 있는 사찰 난슈지南宗寺에서는 과거의 유래가 이어져 내려오는 듯한 분위기를 느낄 수 있었고 리큐 일족의 무덤, 다케노 조오의 무덤 등이 있었다. 역시 신사와 불당은 예전 모습 그대로 보존되어 있다. 어린 시절을 보낸 오이타大分를 수십 년 만에 찾아갔을 때도 그런 느낌이었다. 과거에 살았던 집 주변은 완전히 바뀌었지만 어린

시절에 자주 드나들면서 뛰어놀았던 나가하마신사長浜神社는 그대로였다. 수목도 그대로였다.

사카이의 생명선이었다고 하는 수로도 보았지만 이것 역시 지난날의 흔적을 찾아보기 어려웠다. 마을 사람들에게 물어봤을 때 "가도 볼 것이 별로 없습니다."라고 약간 부끄럽다는 표정으로 가르쳐주더니 정말 대부분 개골창으로 변해 있었고 자전거 한 대가 빠져 있었다.

마지막으로 항구에 가보았다. 과거의 흔적은 어디에도 없다고 하지만 사카이라고 하면 항구 도시니까 역시 그 항구를, 바다와 육지가 접하는 부분을 확인하고 싶었기 때문이다. 하지만 항구에 다가갈수록 번화한 분위기는 전혀 없고 텅 비어 있는 마을보다 한층 더 황량한 모습만 보였다. 콘크리트 둑이 있고 그곳으로 올라가는 토머슨 방식의 계단이 설치되어 있어 올라가보니 항구가 눈에 들어왔다. 사카이의 옛 항구다. 지금은 항구라고 해도 배에서 물건을 내리는 분위기도 없고 어항으로 사용하지도 않는 듯하다. 뭔가 업무용 선박의 계류지繫留地 같은 분위기만 느껴진다. 터 다지기를 하는 공터의 주차장과 비슷한 느낌이다. 조오의 저택 흔적과 비슷한 표정이다.

다만 콘크리트 둑 너머 바다 쪽에 커다란 돌들이 굴러다니고 있었다. 아니, 굴러다닌다기보다 쌓여 있다. 그것이

20-30미터 길이에 걸쳐 이어져 있다. 흔히 둑 안쪽에 파도를 막기 위한 테트라포드tetrapod가 쌓여 있는데 여기에서는 그것을 자연석으로 대처한 것일까. 하지만 그렇게 보기에는 해수면보다 꽤 높은 위치까지 쌓여 있고 설치한 상태도 어정쩡하다. 한 군데, 약간 작은 돌들이 굳게 다져진 곳이 있는데 그곳은 간단한 판자로 둘러싸여 있다. 그러나 그 판자도 대부분 부서져 돌 더미가 무너져 내린 모습이다. 무엇일까. 항구 도시는 활기 넘치고 기분 좋은 곳이다. 몇 군데 가본 적이 있지만 이런 광경은 처음이다.

그 뒤, 오노미치尾道에 갈 기회가 있었다. 일 때문이기도 했지만 오노미치는 사카이 항구가 번영을 누렸던 시대부터 지금까지 줄곧 이어져 내려오는 항구라고 한다. 물론 교토에서 멀리 떨어져 있는 히로시마 쪽이니까 사카이보다는 무역항의 거점으로서의 비중이 훨씬 작다. 그러나 사카이의 현재 모습이 너무나 제로에 가까웠기 때문에 오노미치에서는 그 시대 분위기나 잔향 정도는 맛볼 수 있겠다는 생각에 가본 것이다.

오노미치는 사카이와 달리 항구 주변에 작은 평지가 있고 그 앞쪽부터 갑자기 급경사면으로 이어진다. 거기에 좁은 길이 구불구불 뻗어 있고 처마가 이어진 가옥들이 들쭉날쭉 형성되어 있다. 전형적인 항구 도시 지형이다. 나는

이런 공간을 정말 좋아한다. 어린 시절에 규슈 모지門司에 살았는데 이와 비슷한 지형이었다. 갑자기 어린 시절이 그리워졌다. 이런 지형은 자본주의적 욕망을 앞세운 '재개발'을 실행하기 어렵다. 그 덕분에 과거 분위기를 그대로 간직하고 있었다. 작은 목조 주택 창문에도 가느다란 대나무살에 덩굴을 얽은 시타지마도下地窓[54]가 자연스럽게 남아 있었다. 지금은 이런 것들이 오히려 화려하게 느껴진다.

아련한 기억들을 되씹으며 언덕길을 오르내리다 보니 무슨 이유에서인지 갑자기 사카이가 떠올랐다. 그 둑 바깥에 쌓여 있던 돌멩이들은 다실의 정원에 사용했던 정원석이 아닐까.

아즈치모모야마시대에 사카이는 다도의 성지였다. 많은 부를 축적한 상인들은 그 재력을 바탕으로 경쟁하듯 다실을 조성했다. 그것이 지위나 신분을 나타내는 상징이기도 했다. 다실을 조성하고 정원을 만든다면 손을 씻는 물을 담기 위한 거석ㅌ石을 비롯하여 징검돌, 디딤돌 등 상당히 많은 자연석이 필요하다. 그 자연석이 꽤 가치 있다면 집이 해체된 뒤에도 어딘가로 옮겨졌겠지만 그런 돌은 많지 않았을 것이다. 다도의 열기가 식고 가치관이 바뀌어버리면 그야말로 흔한 돌덩어리, 거추장스러운 잡동사니일 뿐이다. 전쟁으로 공습을 받은 이후에는 폭탄이나 화재도 버텨낼

수 있는 단단한 정원석만 남았을 것이다.

전후 사회는 가난했기 때문에 다도에 신경 쓸 여유가 없었다. 정원을 조성할 여유가 있다면 그 자리에 슈퍼마켓을 짓는 편이 나았을 것이다. 그럴 경우, 기초공사를 할 때 크고 작은 돌멩이들은 방해물이었을 테니 모두 파내어 마을 밖, 둑 바깥쪽에 내다 버리지 않았을까. 그렇다면 사카이에서 본 그 거석 더미는 아즈치모모야마시대의 화려한 시절을 간직한 채 남아 있는 잔해가 틀림없다.

왜 오노미치에서 그런 생각을 했는지 모르지만 두 공간과 하나의 시대가 순간적으로 하나의 삼각형으로 연결되는 듯한 묘한 감각이었다.

다이안의 비밀

각본과 관련된 취재를 시작했을 무렵, 교토 이곳저곳을 수학여행하는 듯한 기분으로 막연히 둘러보았지만 야마사키 묘키안의 다실 다이안은 분명하게 기억하고 있다. 리큐가 제작했다는 증거는 불충분하지만 에도시대 초기부터 리큐가 관리했다고 전해지고 있다.

맞는 말인 듯하다. 나는 리큐의 다실은 달리 본 적이 없고 다완이나 다기도 거의 본 적이 없지만 다이안에서는 직

접적으로 리큐의 존재를 느낄 수 있었으니까. 긴모카쿠에 있는 목상이나 하세가와 도하쿠가 그렸다는 초상을 통해서 볼 수 있는 리큐와 어딘가 통하는 것이 있다. 전체적으로 왠지 모르게 무게감이 느껴지고 모서리는 닳아서 둥근 모습이다. 많은 것을 표현하지는 않지만 조용히 뭔가를 보여주고 있다. 표면은 부드럽고 온화하지만 골조에는 팽팽한 긴장감이 느껴진다.

신중하게 안으로 들어가보았다. 벽을 보고 천장을 보고 도코노마를 보고……. 문득 콤팩트 일안 리플렉스 카메라가 떠올랐다. 그것도 부드러운 디자인에 불필요한 돌기물이 없는, 기종으로 비유한다면 콘탁스Contax139에 테사TESA T 45밀리미터의 얇은 렌즈를 장착한 듯한……. 이렇게 설명해도 카메라를 잘 모르는 분들은 이해하기 어렵겠지만, 어쨌든 디자인 처리가 어려운 일안 리플렉스라는 펜타프리즘pentaprism, 5각 프리즘을 머리에 올려놓고 피사체 주변을 실루엣으로 정리하는 듯한 분위기가 느껴졌다. 그런 인상을 주는 것은 천장 일부를 비스듬히 올린 게쇼야네우라化粧屋根裏[55]와 도코가마치床框[56]나 도코바시라床柱[57]의 둥근 통나무 한쪽 면만을 평면으로 깎은 재질감, 그리고 그 도코노마 벽 코너의 누리마와시塗り回し[58]다. 도코노마의 벽 안쪽 네 변에 기둥의 한 귀퉁이가 튀어나와 있는데 직각으

로 교차하고 있는 흙벽의 직각 부분이 둥글게 처리되어 있고, 코너 역시 누리마와시 기법으로 둥글게 처리되어 있다.

어쨌든 나는 다실에 관한 지식도, 구경을 해본 경험도 없기 때문에 누리마와시 기법에 감탄하지 않을 수 없었다. 예를 들어 사각형 몸체를 가진 카메라가 있고 그것을 오랜 세월 사용하여 각이 진 모서리들이 닳아서 약간 둥글어진 상태를 떠올려보자. 손에 익숙해진 친밀한 둥근 모서리의 감각을 도코노마의 면과 면이 만나는 모서리에서 느낄 수 있었던 것이다.

장롱을 비롯한 사각형 가구의 모서리를 깎아서 둥글게 만드는 공작 기법은 흔히 볼 수 있다. 사람이 거주하는 주거 공간에서는 모서리가 직각으로 튀어나온 가구보다는 둥글게 깎아낸 가구를 사용하는 쪽이 마음 편하다. 안심하고 움직일 수 있는 만큼 공간이 넓은 느낌이 들기 때문이다. 모서리가 튀어나온 경우에는 그런 기법을 흔히 사용한다. 하지만 들어가 있는 모서리를 둥글게 처리한 것은 처음 보았다.

요즘에는 화장실 등에 타일을 붙일 때, 들어가 있는 모서리 부분에 둥글게 처리한 전용 타일을 사용하는 경우가 많다. 모서리는 때가 끼기 쉽고 그 때를 청소하기 어렵기 때문에 미리 직각 부분을 처리한다는 느낌으로 둥글게 만든 타일을 붙이는 것이다. 그러나 다른 장소에서는 그런 기

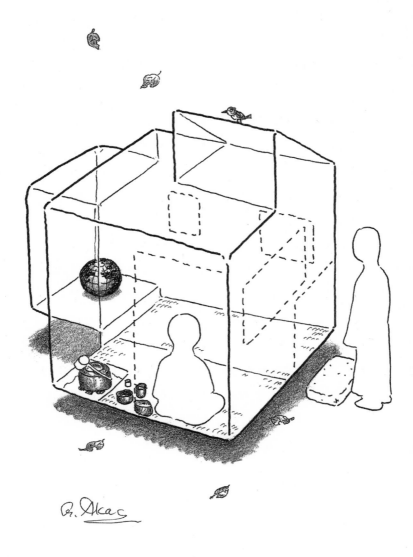

다이안의 공간

법을 본 적이 거의 없고 하물며 예전 물건에서는 한 번도 본 적이 없다.

그런데 그 뒤 한국에 갔을 때의 일이다. 한국은 일본 열도에 사는 사람들의 경로이기도 하기에 궁금한 것이 많았다. 다도에 관해서도 초기에 귀하게 여겨졌던 당물唐物[59]의 당唐은 한반도에서 대륙에 걸쳐 생산된 모든 물건을 지칭하는 이미지가 있었고, 이도다완井戶茶碗[60]을 비롯한 도예에 있어서는 한국이 일본의 스승이다. 다실의 니지리구치는 한국에 비슷한 것이 있다는 정보도 들었기 때문에 각본과 관련하여 취재하기 위해서라도 반드시 가보고 싶었다. 그러나 유감스럽게도 한국행 역시 각본이 완성된 이후인 1988년 4월에 실현되었다.

서울에 있는 창덕궁 후원에 재미있는 전시물이 있었다. 왕이 사용하는 접이식 방이다. 왕이 내시나 궁녀들을 이끌고 이곳저곳을 유람하다가 도중에 한숨 돌릴 때 휴식을 취하기 위한 공간이다. 넓이는 약 한 평 정도. 그 방을 보았을 때 나는 히데요시의 황금 다실을 떠올렸다.

히데요시는 황금으로 다실을 만들었다. 어차피 황금이라는 비상식을 활용할 바에는 훨씬 더 큰 공간을 만들어도 좋았을 테지만 결과는 초암 다실 같은 한 평 반 정도의 크기다. 이것을 히데요시의 황금과 리큐의 와비가 융합된 것

이라고 보는 사람도 있고, 서원의 다실처럼 꾸미려면 엄청난 양의 황금이 필요하기 때문에 인색한 히데요시가 굳이 작게 만들었다고 보는 사람도 있다.

나도 후자 쪽이 더 수긍이 가기 때문에 히데요시가 귀엽게 느껴지고 이해도 되었다. 히데요시는 그 황금 다실을 한 평 반이라는 작은 공간으로 만들었을 뿐 아니라 조립식으로 만들어서 어디든 가지고 다닐 수 있도록 했기 때문이다. 어차피 황금으로 제작을 할 바에는 여기저기 가지고 다니면서 많은 사람에게 자랑하겠다는, 아이 같은 빈띕성을 엿볼 수 있었다.

그러나 와비의 초암 다실을 접어서 휴대용으로 만든다는 발상도 꽤 대담하다고 해야 할까, 터무니없다는 생각이 드는 한편, 그야말로 히데요시다운 발상이라고 생각할 수 있지만 당시 선진국인 조선 국왕에게 휴대용 조립식 방이 있었다는 사실을 확인한 순간, 혹시 거기에서 힌트를 얻지 않았을까 하는 생각이 들었다.

양반촌에서 교토로

양반촌에서 본 니지리구치

서울을 떠나 경주의 양반촌으로 갔다. 설치미술가 최재은 작가의 안내를 받았다. 양반촌에는 신라시대의 전형적인 호족 저택이 잘 보존되어 있다. 안마당을 끼고 몇 개의 방들이 ㄷ자 형태로 연결되어 둘러싸고 있는 모습이다. 길이는 99칸이라고 한다. 그 저택이 세워진 시기는 아즈치모모야마시대보다 훨씬 전으로, 그즈음 조선에서도 일본의 사카이와 마찬가지로 상인들이 커다란 경제력을 보유하기 시작해서 그대로 내버려두면 왕궁보다 큰 저택을 축조할 수도 있었다. 하지만 그럴 경우 왕의 권위가 땅에 떨어진다는 이유로 100칸 이상의 저택은 지을 수 없다는 법령을 만들었다고 한다. 그래서 돈 있는 상인들은 그 상한선인 99칸의 저택을 짓게 된 것이다.

이런 형식은 창덕궁 후원에서도 보았다. 왕궁 안에 있었지만 왕에게 백성들의 생활을 보여주기 위한 목적으로 호족 저택 하나를 견본으로 조성한 것이다. 크고 작은 방들

이 연결되어 있는 ㄷ자 모양의 건물인데 이곳에 실제로 사람들이 살았다고 한다. 즉 왕에게 보여주기 위해 백성들 생활을 견본으로 실행한 것이다. 그야말로 백성들 생활의 실물 모형이니 정말 대단하다는 생각이 든다.

양반촌에는 당시 실제 저택이 그대로 보존되어 있었는데 이 저택에도 역시 생활의 흔적이 많이 남아 있었다.

ㄷ자 모양의 건물 가장 가장자리에 위치한 방을 보았을 때 흠칫 놀라지 않을 수 없었다. 니지리구치가 있지 않은가. 다실의 니지리구치는 사람 한 명이 몸을 구부려야 간신히 들어갈 수 있는 입구다. 무사라면 칼을 벗지 않고는 들어갈 수 없고 머리도 깊이 숙여야 한다. 그것이 니지리구치를 고안한 리큐의 의도라고 말하는 사람도 있다. 그렇지 않다고 반론할 근거가 명확하지 않기 때문에 니지리구치라는 특수한 입구는 다실이라는 특수한 성역을 강조하기 위해 존재한다고 볼 수 있다. 세속 사회에서의 위계를 모두 버리고 때 묻지 않은 마음으로 들어오라는 의미일 것이다.

리큐가 시작했지만 너무나 특수한 입구이기 때문에 기원이 어디인지 여기저기 조사해보았다. 일본의 전통 예능 노가쿠能楽 무대로 올라가는 입구에서 따왔다는 설, 방도 입구도 작게 만들어진 배의 내부에서 실마리를 얻었다는 설도 있다. 한국의 고가古家에 비슷한 것이 있다며 사진을

보여주는 사람도 있었다. 그것은 확실히 니지리구치에 가까웠지만 집에 딸려 있는 입구가 아니라 안마당의 칸막이 벽 같은 것에 뚫려 있는 작은 입구로, 오히려 다실 마당에 축조되는 나카쿠구리中潛り[61]와 비슷했다. 그래서 뭔가 다른 곳에 근거가 있을 것이라고 생각했다.

　그런데 한국의 양반촌에 니지리구치와 똑같은 문이 있었다. 일본 다실의 니지리구치와 마찬가지로 지면에서 한 계단 올라간 곳에 입구가 있고, 크기는 거의 비슷하지만 세로로 약간 길다. 그곳을 통해 들어가기 위한 돌 발판이 지면에 설치되어 있는 것까지 똑같다. 다른 점은 미닫이문이 아니라 경첩을 이용한 여닫이문이라는 것이다. 널문이 아니라 장지문에 가깝다. 틀에 가느다란 나무로 만든 살들이 끼워져 있고 안쪽에 하얀 종이가 붙어 있다. 그런 세부적인 모습은 다르지만 몸을 숙이고 들어가는 작은 문이라는 점에서는 똑같다.

　한국의 겨울은 춥다. 그래서 난방 설비가 발달했고 온돌이라는 바닥 난방은 유명하다. 이 낡은 저택에도 온돌이 있어서 바닥 아래의 한 장소에서 불을 피우면 따뜻한 기운이 저택 바닥 전체를 돌아서 빠져나가도록 만들어져 있다. 난방 효과를 높이기 위해 입구를 작게 만들었다는 점을 충분히 예상해볼 수 있다.

사적을 관리하고 있는 사람에게 물어보니 그곳은 일본에서 말하는 아시가루足輕[62]에 해당하는 사람들의 방이라고 했다. ㄷ자 모양의 저택 말단 부분에 가장 신분이 낮은 하인 방이 설치되어 있는 것이다. 이해할 수 있었다. 만약 이것을 단서로 일본 다실의 니지리구치가 만들어졌다고 가정한다면 이도다완의 가치관과 겹친다.

일본의 다도에서 귀중하게 여기고 있는 이도다완은 일상에서 외면당한 가치를 소생한 것이다. 사실 이도다완의 근본은 한국에서 극히 일상적으로 쓰는 밥공기다. 그렇기 때문에 가격이 싸지만 나름대로 독특한 아름다움이 있고 그것이 일본으로 건너와 리큐의 눈에 띄면서 "훌륭해."라는 감탄을 낳았고, "이런 것은 일본에서 본 적이 없어."라는 새로운 발견을 안겨주었다.

리큐가 가장 먼저 놀란 것은 흙일 것이다. 즉 이도다완의 재질이다. 그다음이 실력일 것이다. 한국 도공의 실력은 흉내 낼 수가 없다. 한국 도기의 장점이 흙이라고 생각한 사람이 일본 도공을 한국으로 데려가 도기를 만들게 했지만 이른바 이도다완다운 이도다완을 도저히 만들 수 없었다. 하지만 한국 도공의 손에 맡겨지면 그것이 순식간에 완성된다. 결국 그 사람은 프로젝트를 포기했다고 한다. 정말 재미있는 이야기다. 일본인의 경우에는 아마 지나칠 정도

로 세밀하게 신경 써서 만들려고 했을 것이다. 너무 조심스럽게 만든다. 그럴 경우 밥공기의 선을 넘어버리고 이도다완의 매력도 사라진다.

반면 한국 도공은 '이것은 밥공기다'라고 생각하여 좋게 말하면 대범하게, 나쁘게 말하면 적당히 만든다는 기분으로 마치 한눈을 팔면서 대충 제작하듯 흙을 빚었을 것이다. 신경 쓰지 않는 듯하면서도 신경 쓰는 대범함 때문에 자연스러운 이도다완이 완성된다. 완성된 이후에도 한국 도공은 그것을 특별히 훌륭한 작품이라고 생각하지 않는다. 단순한 밥공기라고 생각할 뿐이고 사람들은 실제로 거기에 밥을 담아 먹는다. 하지만 그것이 일단 일본인의 눈에 띄면 일본인은 '사쿠·라ｻｸ·ﾗ'를 보는 사람들이기 때문에 그 섬세한 신경이 자신에게는 없는 대범한 신경 작용임을 깨닫고 그것을 귀중히 여긴다.

눈 색깔도 같고 피부도 머리카락 색깔도 같고 언어도 원래 발음에서는 비슷한 사람들이 한반도와 일본 열도라는 다른 장소에서 살아가는 동안에 이런 신경의 차이를 낳았다는 점은 신기한 일이다. 반도와 열도라는 지형, 위도에 의한 온도차, 흙의 차이, 대륙과의 관계, 그런 다양한 요소가 수백 년 동안에 걸쳐 그런 차이를 낳은 것이다.

그리고 니지리구치. ㄷ자 모양 저택의 가장 말단 부분

에 좁은 하인의 방을 설치한다. 말단 부분이어서 온돌의 따뜻한 기운도 미치기 어렵다. 그렇다면 이 방의 입구를 극단적으로 작게 만든 이유도 수긍할 수 있다. 그것은 이도다완과 마찬가지로 한국에서는 결코 특별하지 않은 평범한 입구였을 것이다. 하지만 거기에서 풍속을 초월하여 새로운 공간 구조를 본 '사쿠·라'의 사람들이 성역인 다실의 입구로 그것을 도입했다고 생각할 수 있다. 와비 사상을 가지고 본다면 저택 내부 최하층 방이라는, 일상의 변경邊境을 굳이 끌어들이는 미의식에 대한 용기를 엿볼 수 있다. 바로 여기에 근대라는 전위적 정신이 깃들어 있는 것은 아닐까.

도배의 합리성

'니지리구치'를 열고 방으로 들어가보았다. 나는 이때 처음으로 초암 다실로 들어가는 듯한 느낌이 들었다. 동시에 황금 다실도 이러했을 것이라는 생각이 들었다. 그곳은 두 평 남짓한 공간으로 가구는 아무것도 없고 벽이나 천장도 전면이 하얀 종이로 도배되어 있었다. 벽 중앙에 둥근 기둥의 절반이 노출되어 있는데 그 요철도 모두 하얀 종이로 도배되어 있다. 방 전체가 일본에서 말하는 와시和紙[63] 같은 부드럽고 튼튼한 종이로 도배되어 있다.

방구석의 직각 부분 역시 둥그렇게 하얀 종이로 도배되어 있었기 때문에 움푹 패인 모서리가 예각이 아니라 둥근 형태로 보인다. 세 개의 평면이 만나는 귀퉁이를 보면 확실하게 알 수 있다. 안쪽에서 종이를 붙이면 아무래도 둥근 형태를 띤다. 그리고 이 하얀 종이를 붙이는 방법이 대담하다고 해야 할까, 거칠다고 해야 할까. 이도다완처럼 신경 쓰지 않는 듯하면서 신경 쓰는 것처럼 붙였기 때문에 모서리 등은 각이 잡히지 않고 둥근 모습을 띤다. 흙벽에서 말하는 누리마와시다. 역시 여기에 있었다. 벽지를 바르는 방법이 흙벽을 바르는 방법으로 발전했다는 점은 순서로 볼 때 이해할 수 있는 일이다.

또 하나, 누리마와시 처리를 한 도코노마가 있는 다이안에 갔을 때, 다실 주위의 벽 아랫부분에만 종이가 발라져 있어 신기했다. 나중에 알았지만 그것은 다실 건축에서 흔히 이용하는 기법인 듯 고시바리腰張り[64]라는 이름도 있다고 하는데 나는 무엇보다 다이안에서 처음 그것을 자각했기 때문에 꽤 묘하게 보였다. 이미 낡아서 흙벽 아랫부분에서부터 표면이 벗겨지자 일단 회색 종이를 붙여 수선한 것처럼 보였던 것이다. 와비의 다실이니까 일부러 그런 조치를 한 것이라고 생각했다. 어린 시절, 그런 식으로 낡은 흙벽에 종이를 붙여 응급처치한 부분이 결국 그 종이 부분만 껍질

처럼 변하여 들고 일어나는 것을 보았기 때문에 아무리 와비를 중시한다고 해도 국보인 다이안에 어떻게 이런 조치를 할 수 있을까 하는 인상을 받았다.

그러나 나중에 다실과 관련된 사진집 등을 보니 대부분의 다실 내부 벽은 그런 식으로 처리되어 있었다. 흙벽 아랫부분만 고시바리 처리를 한다는 것은 디자인적 상식이었던 듯하다. 그 원조가 전면을 벽지로 도배하는 한국의 도배 방식에 있을지도 모른다. 그것이 일본에서는 아래에서 두세 자 정도 고시바리 처리를 하는 방식으로 영향받은 것은 아닐까. 단 한국의 경우, 종이를 붙이는 방법이 대담하다고 해야 할까, 거칠다고 해야 할까. 일본의 니지리구치 같은 장지문에 바른 종이를 보아도 가장자리 부분이 꽤 튀어나와 있다. 경첩을 이용한 이 여닫이식 장지문은 건물의 다른 입구에도 꽤 많이 사용되었는데 종이를 바르는 방식은 대부분 이런 식으로 거칠게 처리한 듯 가장자리 부분이 튀어나와 있다. '사쿠·라'의 관점을 가진 일본인이 보면 감각적으로 신경이 쓰이는 부분이다.

한국에서 예기치 않게 『축소 지향의 일본인』(2008)을 쓴 이어령 씨를 만날 기회가 있었다. 이런저런 재미있는 이야기를 나누는 도중에 장지문의 종이를 바르는 방식이 매우 거친 점에 관해서 물어보았다. 좀 더 정성을 들여 마감

처리를 할 수 있을 텐데 왜 그렇게 가장자리 부분에 종이가 삐져나오도록 붙인 것일까.

이어령 씨에 의하면 그 모습이 거칠어 보일 수도 있지만 사실 거기에는 이유가 있다고 했다. 일본인은 장지문을 만들 경우, 가장자리를 정확하게 밀착해 섬세함을 보인다. 종이도 가장자리가 전혀 튀어나오지 않도록 정확하게 선을 맞추어 바른다. 한국도 기술적으로는 가능하지만 장지문이나 문은 언젠가 흔들린다는 사고방식이 강하기 때문에 섬세하게 처리하는 것보다 오히려 종이를 더 길게 튀어나오도록 만들어 문틀이 흔들리는 경우에도 그것을 보완할 수 있도록 처리한다고 했다. 즉 장지문이나 문이 흔들릴 경우에 가장 곤란한 문제는 틈새로 스며드는 바람인데 종이가 가장자리 밖으로 많이 튀어나와 있으면 종이가 틈새 바람을 막아주는 역할을 한다는 것이다. 충분히 이해할 수 있는 합리적인 사고방식이다. 그리고 두 나라 국민이 신경 쓰는 가치의 차이가 재미있게 느껴졌다.

가끔 강풍이 불면 가장자리 밖으로 튀어나온 종이가 바람에 흔들려 '부르르' 하고 울음소리를 낸다고 한다. 그 소리가 한국 풍경의 기본적인 소리다. 부르르 울어대는 소리와 빨랫감을 두드리는 방망이 소리, 풍경 소리 등 세 가지 소리가 한국의 일상생활에서 어머니에 해당하는 소리

라고 했다. 그런 설명을 들으면서 나는 순간, 한반도의 국민이 된 듯한 느낌이 들었다. 그 부르르 떠는 종이의 울음소리에 왠지 모르게 아련한 감정이 느껴졌다.

　실내 벽에 하얀 종이를 붙이는 방법도 이 설명을 듣고 납득할 수 있었다. 원래는 흙벽과 기둥의 틈새에 발생하는 틈새 바람을 막기 위한 대책이었을 것이다. 건물이 낡으면 이곳저곳이 틈새 바람의 공격을 받기 때문에 종이를 바르는 간단하고 효과적인 수단을 구사해 바람 막는 처리를 하는 동안 방벽과 천장 모든 곳을 종이로 도배하는 방법을 선택하게 된 것은 아닐까. 즉 벽 모서리로 스며드는 틈새바람을 잡는 것이 기본 목적이며, 그렇게 탄생한 스타일이 장소가 바뀌어 다이안 도코노마의 누리마와시에 응용된 것이 아닐까. 즉 한국 기술자들의 공작이 거칠어 보이는 이면에는 그런 합리성이 포함되어 있었다.

　이어령 씨와 헤어지면서 나는 그에게 0엔짜리 지폐를 한 장 선물했다. 이것은 과거에 내가 1,000엔짜리 지폐 인쇄로 재판받을 때 '의미의 세계'를 이해하지 못하는 데 반발하여 인쇄해서 발행한 것이다. 4색 인쇄 지폐로 액수는 모두 '0'이고 정면에 '진짜本物'라고 인쇄되어 있다. 0엔짜리 지폐는 더 이상 축소되지 않는 지폐라는 뜻이다. 0엔짜리 지폐를 받은 이어령 씨는 싱긋 미소를 지어 보였다.

구부러진 식물

창덕궁 후원에도 일본 사찰 같은 건물이 많다. 일본 사찰과 거의 비슷하지만 지붕의 실루엣이 약간 다르다. 대체적으로 일본과 한국의 사물들은 다르면서도 비슷한 것들이 많다. 하지만 사람들의 성격은 상당히 다르다.

일본어와 한국어는 뜻을 명확하게 전달하지 않고 함축하는 형식을 취한다는 점에서는 비슷하지만 일본인은 내용 면에서도 자기주장을 애매하게 표현하는 데 비해, 한국인은 자신의 주장을 분명하게 전한다. 성격 면에서는 한국인이 매우 강하고 격하다.

식물도 격하다. 내가 한국에 갔을 때는 4월이었다. 벚나무는 많았지만 벚꽃은 이미 지고 노란 개나리가 무성하게 피어 있었다. 풍경을 보면 일본과 거의 비슷하다. 단 수목이 전체적으로 가느다란 느낌이 들었다. 토양 때문일까.

소나무도 많았다. 나는 일본 거리를 거닐며 지붕 사이로 소나무가 보이면 '아, 일본이지'라고 생각한다. '뭐야, 일본인가?'라고도 생각한다. 최근 일본 거리에서 보이는 나무들은 대부분 서양식이다. 우리의 눈도 그 수목에 익숙해졌기 때문에 갑자기 지붕 사이로 얼굴을 내밀고 있는 소나무를 보면 순간적으로 지방에 있는 본가를 친구에게 들킨 듯한 묘한 부끄러움이 느껴진다. "나서지 말고 좀 숨어 있어."

라고 말하고 싶어진다. 그 정도로 일본의 주변 형태는 서양화되어 있다. 그 사실을 깨달은 이후부터는 거리에서 소나무를 보면 "아, 여기에 일본의 변하지 않는 골격이 존재하는구나." 하는 생각에 소나무를 뚫어지게 바라본다.

소나무는 그 자체가 천성적으로 불균형이다. 형태가 어긋난 모습이 왜곡을 사랑하는 일본인의 미의식을 단련해준 듯하다. 아니면 반대로 일본인이 미의식을 간파해가는 과정에서 소나무를 상징물로 여기게 되었는지도 모른다. 어쨌든 일본에서는 구부러진 소나무가 많이 자란다.

한국에도 소나무가 많고 구부러진 모양은 일본과 마찬가지지만 구부러진 모양이 격하다. 창덕궁 후원에서 수령이 꽤 많은, 이상할 정도로 격하게 구부러져 있는 소나무를 보았을 때 그렇게 격하게 구부러진 이유는 한국의 혹독한 기후 때문이 아닐까 하는 생각이 들었다. 한국의 겨울은 일본보다 훨씬 춥고 온도 차가 심하다. 따라서 수목도 구부러지는 폭이 클 수밖에 없을 것이다.

한국으로 갈 때 비행기 안에서 한국 안내 책자를 펼쳐보았다. 간단한 한국어 교재가 있었는데 먼저 발음에 관한 설명이 보였다. 그중에서 '격음激音' '농음濃音'이라는 설명이 눈길을 끌었다. 언어의 발음으로는 청음清音이나 탁음濁音, 파열음破裂音 등 세계 각지에 다양한 종류가 있지만 격음이

나 농음이라는 말은 처음 보는 표현이었다. 생각해보니 한국인의 말 속에서 그런 발음을 들은 기억이 났다. 특히 농음은 공기를 뱃속에서 끌어올려 목구멍 가장 안쪽에서 발음한다. 프랑스어에도 R 발음처럼 혀의 뿌리 부분에서 발성하는 발음법이 있지만 농음은 그보다 훨씬 안쪽에서 내는 소리이기 때문에 매우 어렵다. 구토할 때 사용하는 목구멍의 위치와 비슷하다. 조용히 흉내를 내보았더니 들어본 기억이 있는 발음에 가까운 목소리가 내 목에서도 나온다. 혼자 발음 연습을 하다 보니 쑥스러운 생각이 들었지만 어쨌든 이 발음을 내려면 상당한 힘이 필요하다. 어쩌다 한번 그런 소리를 내는 것이라면 모르지만 일상적인 대화에서 늘 그렇게 발음하려면 상당한 체력이 필요하다. 그야말로 입 끝만이 아니라 온몸을 사용해서 말하는 느낌이다. 그런 차이라고 느꼈다. 한국어는 힘이 있는 말이다. 마치 언어는 힘이라는 듯 풍토와 역사가 자연스럽게 뱃속에서 공기를 끌어올려 발음하도록 만들어놓은 것 같다.

일본어에는 뱃속에서 울려나오는 이런 목소리, 목구멍 깊은 곳에서 울려나오는 목소리, 목구멍 안쪽에서 발성하는 발음은 존재하지 않는다. 대부분이 구강 앞쪽에서, 이른바 입 끝에서만 나는 발음들이다. 왠지 이미지가 나쁘지만 사실은 사실이니까 어쩔 수 없다. 일본인들은 다도도 그렇

고 하이쿠도 그렇고 작은 것으로 많은 것을 이야기하고 싶어 하는 민족이다. 따라서 발음도 자연스럽게 그런 방식을 따르게 되었는지 모른다.

시간의 마술

한편 한국에서 사찰을 보수하는 광경도 볼 수 있었다. 천장이나 기둥 등에 다양한 장식이 그려져 있는데 기본적으로는 연꽃이나 모란꽃을 무늬화한 것이다. 그런데 그 수성 물감이 낡아 조금씩 벗겨지면 나무 바탕이 보이기 시작한다. 그것을 새로운 물감을 사용해서 원래와 똑같은 색깔로 복원하고 있었다. 한국의 미술대학 학생일까. 일본에서는 흔히 미술대학 학생이나 대학원생이 이런 아르바이트를 한다. 보수하는 방식이 일본 사찰에서 보던 것과 똑같다.

닛코日光 도쇼구東照宮를 처음 방문했을 때 신사인데도 꽤 화려한 장식으로 치장되어 있다는 생각에 깜짝 놀란 기억이 있다. 가만히 생각해보니 일본 전역의 신사나 사찰 등에는 비슷한 장식이 치장되어 있다. 다만 일본의 경우, 낡은 상태 그대로 보존되어 있는 경우가 대부분이고 새롭게 복원하는 모습을 본 적이 별로 없다. 우리는 색깔이 바래고 낡고 퇴색한 것을 귀하게 여긴다. 낡은 것이야말로 무엇과

도 바꿀 수 없는 소중한 것으로 생각하고 신비감도 느낀다. 새로운 색깔로 복원한 것은 왠지 싸구려 같은 느낌이 든다.

그 점은 늘 의문으로 생각하지만 일본에 있는 낡은 불상들도 원래는 황금색으로 덧칠되어 있었을 것이다. 처음부터 일부러 낡은 모습으로 만들지는 않는다. 그 말은, 당시 사람들은 황금색으로 반짝이는 것이 멋있다고 생각했다는 뜻이다. 물감을 갓 칠한 불상들을 숭배했던 것이다. 물론 불상의 낡고 새로움이 아니라 조각이나 그림에 함유되어 있는 사상과 의미를 숭배했을 테지만.

그런데 시간이 흐르면서 언제부터인가 낡은 것을 좋다고 여기게 되었다. 퇴색한 물감을 복원하지 않고 있는 그대로 감상하는 동안에 낡은 것이야말로 소중한 것이라고 생각하게 되었다. 전 세계에는 낡은 것을 소중하게 여기는 경향과 새로운 것을 소중하게 여기는 경향이 분포되어 있다.

일본에서도 한쪽에서는 새로운 것이 가치 있다고 여기는 경향이 있는데 가장 일상적인 예는 나무젓가락이다. 특히 신과 관련된 물건들에서 그런 경향이 현저하게 나타난다. 미에三重현 이세진구伊勢神宮의 신전을 20년마다(원래는 매년) 재건하는 행위는 이미 의식화되었다. 더 일상적인 물건으로는 새해에 문 앞에 세우는 장식용 소나무 가도마쓰門松, 금줄인 시메나와しめ縄, 잡신을 쫓기 위해 쏘는 화살 하

마야破魔矢, 갈퀴 등 매년 새로운 것을 장식한다. 그것이 생활면으로까지 이어진 것이 집이나 가구를 선택할 때 신축이나 새 제품을 선호하는 경향이다. 아파트나 맨션을 빌릴 때도 사람들은 신축에 집착한다. 유럽 등의 돌 문화에서는 이런 감각을 보기 힘들다. 일본은 나무 문화이기 때문에 이런 경향이 강하다. 일본에는 낡으면 썩고, 썩어서 흙으로 돌아가면 재생한다는 통념이 있다.

이처럼 신변의 물건에는 새로운 것에 대한 욕구가 강하지만, 한편으로는 불상 같은 종교 미술품인 경우 낡은 것을 편애하는 성향 쪽으로 기울어진다. 생활에서 벗어나 신성한 물건인 경우에는 가능하면 사람의 손길이 닿지 않는, 역사적인 시간의 흐름이 그대로 각인되어 있는 것을 가치 있다고 여긴다. 물과 나무가 풍부한 지역에 살고 있는 사람들의 사고방식, 그러니까 낡은 것은 신성한 영역에만 적용한다는 본능적인 생활 방어 같은 생각 때문인지도 모른다. 그 결과, 낡은 것은 손이 닿지 않는 장소에 있어야 할 동경의 대상으로 자리매김한다. 낡은 것을 주변 일상생활에서 멀리 떼어놓고 생활의 상위로 밀어 올려놓는다. 때문에 낡고 칙칙하고 바랜 색조가 머리 위에서 사람들을 지배한다. 이것은 인간 세상만의 현상일까.

최근 도쿄에는 '펫pet 공해'라는 현상이 나타났다. 그중

하나로 잉꼬를 들 수 있는데 앵무새보다는 약간 작지만 꽤 비슷하게 생겼다. 형태와 색깔이 화려하고 이국적이어서 아무리 보아도 일본 조류는 아니다. 그래서 사람들이 소중하게 여기고 반려동물로 키우는데 그것이 지금 도쿄의 공원이나 대학 등 이곳저곳 숲에서 군생하고 있다. 펫으로 기르다가 처치 곤란한 상태에 이르거나 질리면 집 밖으로 놓아주기 때문이다. 개인뿐 아니라 업자들까지 그런 식으로 잉꼬를 처리하다 보니 집 밖으로 나온 잉꼬들이 자연 번식을 하여 숲 여기저기에 군생하게 되었다.

잉꼬는 매우 영리하다. 인간의 목소리를 흉내 낼 수 있을 정도다. 몸은 그다지 크지 않기 때문에 독수리나 매처럼 공격성은 없지만 대형 조류에게 공격당하면 집단으로 반격한다. 그렇게 머리가 영리하기 때문에 낯선 토지에 적응하는 능력도 우수하다. 원래는 열대 지방의 조류라고 하는데 파랑 빨강 노랑 삼원색으로 빛나는 화려한 새가 일본 숲에서 무리 지어 날아다니는 모습은 뭔가 어울리지 않아 보인다. 페인트를 갓 칠한 새 떼가 칙칙한 일본 풍경 속을 날아다니는 그런 느낌이다.

하지만 일본에서 흔히 볼 수 있는 문조文鳥도 원래는 열대지방의 새인 듯 원래의 종은 더 화려한, 갓 페인트칠을 한 듯한 색깔을 띠고 있다. 열대 지방의 생물은 어류이건

곤충이건 확실히 배색이 화려하다. 추우면 색채에도 자숙하는 경향이 나타나고 더우면 자유롭게 마음껏 색채를 드러낸다고 하는데 맞는 말인 듯하다.

소리를 형태로 보는 실험이 있다. 한 장의 사각 철판 위에 모래를 뿌리고 그 끄트머리를 바이올린의 활로 문지르면 철판이 소리를 내고 떨리면서 철판 위의 모래에 규칙적인 무늬가 나타난다. 중심을 철봉으로 받치고 있기 때문에 파문의 원리에 의해 철판의 가장자리와 중심을 왕복하는 진동파의 간섭 무늬가 모래 무늬를 만드는 것인데, 형태는 어찌 되었건 바이올린 활로 높고 날카로운 소리를 내면 무늬의 선도 가늘고 예리해진다. 굵은 소리를 내면 그 무늬의 선도 굵어진다. 낮은 소리를 굵다고 표현하고 높은 소리를 가늘다고 표현하는 것은 소리와 형태라는 비교할 수 없는 관계에도 운동 원리의 공통성이 존재한다는 사실을 인간이 무의식적으로 알고 있기 때문이 아닐까.

어쨌든 열대 지방 생물의 색깔은 현란하지만 일본 열도의 생물은 매나 참새 등의 조류를 예로 들어도 색깔이 칙칙하다. 원래는 페인트를 갓 칠한 듯 화려한 색깔을 자랑하는 문조도 오랜 세월 일본에서 생활하는 동안 색깔이 바래 칙칙해졌다. 그러니까 지금 일본 숲을 날아다니기 시작한 원색의 잉꼬들도 이 환경에서 수십 년, 수백 년 동안 생활

한다면 색깔이 바래고 퇴색하여 칙칙하게 변할 것이다.

그렇게 생각해보면 아파트는 신축을 선호하고 불상은 낡은 것을 선호하는 경향도 일본인의 의식 조작이 초래하는 하나의 사상 형태라기보다는 단순히 풍토에 의한 차이인지도 모른다. 원래 사람들의 사상도 풍토가 인간에게 안겨주는 의식 표현에 지나지 않는다.

사물의 특징을 살펴보려면 아무래도 그래프의 눈금을 확대해야 한다. 그렇게 하면 작은 눈금이 크게 확대되면서 하나의 경향을 보여준다. 그런 경향을 지적하면 흔히 "그건 지나친 생각이야."라는 말을 듣는다. "그건 억지야."라는 비평도 받는다. 한편 너무 파장이 큰 사건은 그래프의 눈금을 약간 압축해서 보아야 한다. 그렇게 하면 격렬해 보였던 파장이 부드러운 파장으로 보인다.

다이고지의 꽃놀이

한편 일본에서도 사원의 천장이나 기둥 장식을 새롭게 복원하는 경우가 있다.

교토 사찰 다이고지醍醐寺에 갔을 때 일이다. ‹리큐› 각본을 썼다는 경력 때문인지 NHK의 ‹국보 여행国宝への旅›에 출연해달라는 의뢰가 들어왔다. 다이고지는 리큐보다 히데

{146}

요시와 인연이 깊은 사찰이다. 리큐가 할복한 지 7년 뒤의 일이지만 이미 마지막을 보이고 있던 히데요시가 이곳에서 거대한 꽃놀이 대회를 개최했다. 엄중한 경비 속에서 히데요시와 동석한 사람들은 아내와 측실 그리고 시녀들뿐이었다. 약간 이상한 꽃놀이였다. 기타노에서 개최된 대다도회에서 보여준 히데요시의 대범함은 더 이상 찾아볼 수 없었다. 말년에 이른 히데요시의 쇠약한 모습이 그대로 드러난 듯한 느낌이었다. 그러나 그런 공허한 꽃놀이를 벌이면서 "리큐가 살아 있었다면……." 하는 후회 비슷한 말을 남기기도 했다. 그리고 그해 8월에 히데요시도 세상을 뜬다.

다이고지는 히데요시와 리큐가 활동했던 시대보다 훨씬 이전인 500년 정도 전에 축성된 사찰이다. 히데요시가 보았을 때는 이미 황폐해 있었고 5층탑은 상당히 기울어져 있었다. 히데요시는 이 사찰을 정비해 은퇴하고 난 뒤 자신의 거처로 삼을 생각이었던 듯하다.

다이고지의 5층탑은 국보이지만 나는 운 좋게 내부를 구경할 수 있었다. NHK의 〈국보 여행〉은 상당히 힘든 프로그램이다. 국보를 혼자 관람할 수 있다는 점은 좋지만 그것을 보면서 시청자들에게 소개하듯 뭔가 혼잣말을 중얼거려야 한다. 나도 당연히 국보처럼 훌륭한 작품이나 건물 앞에 서면 감동하지만 그래도 "매우 안정감이 있어. 특히 이

지붕의 두께가 정말 아름다워."라는 식으로 혼잣말을 중얼거리지는 않는다. 일본인은 아내를 사랑해도 아내에게 직접 "사랑해."라고 말하지 않는 언어 감각을 가지고 있다. 서유럽에서는 자신의 의견을 모두 주장하는 것이 올바르다고 생각하지만 일본에서는 그렇지 않다. 하물며 상대방이 없는데 혼자서 "아름다워."라고 중얼거리는 연극성은 천성적으로 갖추지 않았다. 물론 그런 표현을 잘하는 사람도 있지만 내게는 쉽지 않은 일이다. 그런 이유에서 도중에 포기하고 싶었지만 사람들에게 피해를 끼칠 수 없다는 생각에 끝까지 최선을 다하기는 했다.

이 프로그램에 출연한 덕분에 5층탑 내부를 구경할 수 있었다. 젊은 스님이 자물쇠를 열고 내부로 안내한다. 가운데에 중심기둥이라는 것이 있는데 사방이 판자로 둘러싸여 있다. 그 판자 표면에 양계만다라兩界曼茶羅[65]의 제존諸尊들이 빼곡히 그려져 있고 가장자리를 둘러싼 판자에는 한국에서 본 것과 똑같은 연꽃 같은, 모란 같은 꽃무늬가 그려져 있다. 그곳은 5층탑에서 1층에 해당하는데 주변의 모든 벽, 기둥, 살창에도 양계만다라와 꽃무늬가 그려져 있다.

책상다리를 하고 앉아 있는 제존의 그림은 모두 물감이 벗겨져 바탕의 흰색 안료인 호분胡粉이 드러나 나뭇결마저 보일 정도인데 그 낡은 색조가 오히려 멋스러워 보인다.

나무들 사이를 날아다니는 휘파람새도 아마 이런 느낌이 아닐까. 휘파람새는 일본 새 치고는 색깔이 화려하지만 원래 종은 열대 지방에서 훨씬 더 화려한 원색을 갖추고 있었을 것이다. 그런데 일본에서 오랜 시간을 보내는 동안 수수한 색깔로 바뀐 것이다. 왠지 그런 역사를 보는 듯했다.

한편 만다라 그림은 모두 그런 식으로 낡아서 신령스러운 기운마저 느껴질 정도지만 가장자리를 둘러싼 판자를 장식하고 있는 꽃무늬 일부는 새로운 물감으로 복원되어 있다. 한국 사찰에서 본 것과 똑같은 수법이다. 전부는 아니고 물감이 현저하게 벗겨진 부분부터 손을 대고 있는 듯, 마지막까지 기다렸다가 더 이상 내버려두면 완전히 떨어져나갈 것 같은 부분만 복원 작업을 하고 있었다. 하지만 만다라 그림에는 그런 처치를 하지 않았다. 함부로 손을 댈 수 없다는 생각에서일까. 언젠가 더욱 벗겨져 흔적도 찾아보기 어려울 정도의 상황이 발생한다면 어떻게 대처할까.

전체적으로 낡아 고풍스런 느낌을 주는 분위기인데 이곳저곳에 얼룩지듯 원색에 가까운 복원 흔적이 보인다. 한국에서 온 것일까, 중국에서 온 것일까, 아니면 인도에서 온 것일까, 남만南蛮이라고 불리는 미지의 장소에서 온 것일까. 삼원색의 화려한 원조에 해당하는 새가 그 부분에만 앉아 있는 듯한 느낌이었다.

황금 다완의 감촉

이 프로그램에 출연하면서 히데요시가 애용했다고 알려진 황금 다완을 구경하고 만져볼 수 있는 특권을 얻었다.

황금 다완이라고 하면 물론 리큐와의 밀월 시대에 만든 황금 다실이 떠오른다. 그 황금 다실은 나중에 어떻게 되었을까. 기둥 등은 목재를 사용해 표면에 금박을 붙인 것 같은데, 누군가가 한 장, 한 장 벗겨내 돈으로 바꾸어 사용하지 않았을까. 아니면 히데요시 이후에 천하인으로 등극한 이에야스가 무장들에게 공로금으로 나누어주었을지도 모른다. 문살 등이 모두 해체되어 한 개씩 나누어주었다고 생각하면 재미있다. 오래된 다이묘 집 안에서 순금으로 만들어진 문살이 한 개 나타나면 재미있을 것이다. 하지만 그런 이야기는 들어본 적이 없다.

표면의 금박, 황금 문살 등이 모두 사라진 이후에 기본적인 목재와 다다미만 남아 있는 다실을 상상해보니 이것 나름대로 복잡한 '와비' 정신을 엿볼 수 있었을 것이라는 느낌이 든다. 아마 그때 순금으로 만든 다기 종류도 어딘가로 사라졌을 것이다. 나고야名古屋의 도쿠가와미술관德川美術館에 황금 다기 한 벌이 있다고 하지만 그것을 히데요시가 만들었는지는 확실치 않다.

다이고지에 있는 히데요시의 황금 다완은 황금 다실보

다 조금 뒤에 만들어졌다. 국보는 아니지만 어쨌든 황금이기 때문에 촬영하는 내내 담당자가 장지문 뒤에서 엄중하게 지켜보았다. 교토에 있는 사찰 산보인三宝院의 다다미 위에 놓여 있는 황금 다완을 처음 대했을 때 솔직히 말해서 놋쇠처럼 보였다. 황금 반지라면 본 적이 있지만 이 정도로 큰 황금 제품은 처음 보기 때문에 황금이라고 실감하지 못하는 것도 무리는 아니다. 그리고 늘 닦아서 사용하지 않고 예전 상태 그대로 보존되어서인지 전체적으로 약간 칙칙해 보인다. 골동품 상점에서 볼 수 있는 놋쇠 제품 같다.

프로그램 촬영이다 보니 복도에 모니터 텔레비전이 놓여 있었는데 모니터에 비치는 눈앞의 황금 다완은 실물보다 큼지막하고 분명히 황금색으로 빛나고 있었다. 그야말로 황금으로 만들어진 다완이다. 육안으로 보는 것보다 텔레비전 화면으로 보는 쪽이 물성이 훨씬 잘 나타난다. 이런 현상이 있다니 뜻밖이었다.

형태는 이른바 덴모쿠자완天目茶碗[66]으로 입구가 꽤 넓었다. 옆면에는 도기에서 흔히 볼 수 있는 유약이 흘러내린 듯한 곡선 무늬가 있는데 아마 금속 기술자가 돋을새김으로 처리한 듯하다. 곡선 아랫부분은 모래알처럼 거슬거슬한 거친 상태였다. 아마 일부러 유약 처리를 하지 않은 부분을 표현했을 것이다.

프로그램 리허설에서 그런 세밀한 부분들에 얼굴을 가까이 대고 자세히 살펴보는 동작을 몇 번 되풀이했다. 그러던 중 한 번 만져보자는 생각에 두 손으로 살며시 들어보았다.

'응? 감촉이 묘한데…….'

손에 느껴지는 감촉은 단단한 금속이지만 감촉에 비해 가볍다. 표면은 단단한데 손에 들고 있는 느낌은 부드럽다. 담당자는 여전히 주의 깊게 지켜보고 있었다. 그에게 물어보니 본체는 나무이고 그 위에 황금을 입혔다고 한다. 이해할 수 있었다. 이 신비한 감촉은 그 때문이었다.

전부를 황금으로 만들지 않은 이유는 황금이 아까워서라고 생각할 수도 있지만 그건 아닐 것이다. 영화 ⟨리큐⟩에서 황금 다실이 등장하는 장면이 있다. 히데요시는 완성된 황금 다실을 궁궐에 설치하고 다도 모임을 개최하여 오기마치正親町 천황에게 차를 대접한다. 리큐는 후견인 역할을 담당한다. 이 장면을 촬영할 때 소도구로 순금 다완을 만들 수는 없어서 놋쇠로 만들어 사용했다. 배우 야마자키 쓰토무山崎努가 연기하는 히데요시가 차를 달이고 천황 역할은 화가 도모토 히사오堂本尚郎가 연기한다. 리허설에서는 쇠솥에 끓인 물로 차를 달여 제공했다. 그것을 들고 마시려 했던 도모토는 다완에 손을 대는 순간 자기도 모르게 "앗, 뜨거!"하며 깜짝 놀라 즉시 손을 떼었다. 순수하게 놋쇠로

만든 다완은 실제로 차를 담으면 뜨거워서 손을 댈 수 없다. 순금으로 만든 다완도 마찬가지 아니었을까.

영화에서는 결국 미지근한 물을 사용했다. 영화는 관객에게 보여주기만 하면 되니까 그렇게 설정할 수 있지만 히데요시는 그럴 수 없다. 결국 황금 다완을 실제로 활용하기 위해 본체는 나무로 만들고 표면에 황금을 입혀 이중으로 처리한 다완을 완성한 것이다.

좋은 경험을 했다는 생각이 들었다. 황금 다완의 감촉은 겉으로 보아서는 알 수 없다. 직접 손으로 만져보아야 알 수 있다. 두 손으로 살며시 만져보아야 황금이면서 황금이 아닌 듯한, 무거우면서 가벼운, 단단하면서 부드러운 신비한 다완의 존재를 알 수 있다. 이 다완을 사용해서 실제로 차를 마셔본다면 또 다른 사실들을 깨달을 수 있겠지만 그것은 무리다.

이것은 리큐가 고안한 것일까. 아니면 영화와 비슷한 경로를 거쳐 처음에 "앗, 뜨거!"라는 경험을 한 뒤 개량에 개량을 거듭해서 이 복잡한 다완을 만든 것일까.

황금 다실에 관여하고 황금 다완에도 관여한 리큐는 이렇게 완성된 황금 다완의 구조에 자기도 모르게 싱긋 미소 짓지 않았을까. 황금이 순수한 황금이 아닌 모습으로 변해가는 데 만족감을 느끼지 않았을까. 어쨌든 결과에서 얻

는 바가 꽤 컸을 것이다. 내가 생각한 타원의 다실은 아니지만 리큐 역시 이 다완에서 두 개의 초점을 보았을지 모른다. 겉으로 보이는 물질만으로는 계측하기 어려운 숨겨진 가치라는 것을 분석적으로 이해했을 것이다.

리규의 침묵

다도의 마음

삶에 대한 불안

우리 집에서는 식사를 마치면 내가 차를 끓인다. 5-6년 전부터 자연스럽게 그렇게 되었다. 내가 우연히 우리 집 다두가 된 것이다. 물론 일반적인 전차이지만 타는 방법에 따라 맛에서 차이가 난다. 너무 시간을 들이면 쓰고, 너무 시간이 짧으면 차와 물이 제대로 섞이지 않아 제맛이 나지 않는다.

이론적으로는 물의 온도, 차의 양, 차를 넣는 시간 등을 데이터로 제어할 경우 항상 똑같은 맛의 차를 마실 수 있다. 그러나 기계처럼 차를 타면 풍취도 없고 멋도 없다. 설령 그런 식으로 기계처럼 정확하게 차를 탄다고 해도 반드시 맛있는 차를 마실 수 있다는 보장도 없다. 물의 온도, 차의 양, 차를 넣는 시간, 그 외 섬세하면서도 다양한 요소, 예를 들면 다완의 질감, 모양, 차를 마시는 사람의 심리, 위장의 상태, 체내의 수분, 차를 마시기 전에 섭취한 음식 맛의 짙고 옅음 등등 컴퓨터에 입력하면 데이터는 무한대로 증가한다. 그 하나하나는 무시해도 좋은 요소이지만 전체적으로

는 차의 맛을 결정하는 매우 중요한 복합적인 요소들이다. 가령 그것들을 세밀하게 계산하여 올바르게 차를 탈 수 있다고 해도 다도는 차의 맛만이 목적이 아니라는 점이 컴퓨터를 답답하게 만들 것이다. 어쩌면 "목적은 무엇입니까?"라는 질문이 액정 문자로 컴퓨터 화면에 나타날지 모른다.

이 부분에 관해서 진지하게 생각해보았다. 다도의 목적은 무엇일까. 다도는 무엇 때문에 존재할까. 사람과 사람의 만남, 접대, 환경 예술, 퍼포먼스 등 여러 목적이 있겠지만 그것만으로는 이해하기 어려운 부분이 있다.

매일 차를 타다 보면 일종의 형식이 만들어진다. 단순히 식후에 마시는 차라고 하지만 행위의 축적은 무서운 것으로 인간은 일상의 반복적 행위를 합리화하려고 노력한다. 물을 끓이고 다완을 갖추고 찻잎을 준비하고 물을 붓는 순서가 점차 자기 나름대로 정돈되어간다.

평소에 마시는 식후 차는 특별한 규칙 없이 타는데 내가 처음 '다두'가 되었을 때는 가느다란 대나무로 엮은 조리를 사용했다. 초밥 음식점에서도 이 조리를 사용하는데 분말로 만들어진 차를 넣어 대나무로 만든 다완에 가득 담아 내어준다. 이게 정말 맛있다. 초밥 음식점이라는 약간 고급스러운 장소에서 카운터라는 임시석에 앉아 커다란 다완에 가득 담긴 차를 마신다. 즉 정밀함과 대범함의 어긋난

조화가 그 초밥집의 차를 맛있게 만들어준다.

그런 이유로 집에서도 조리를 사용해 차를 탔는데 최근에는 주전자를 사용하고 있다. 초암의 차에서 다시 서원 탁자의 차로 돌아간 것은 아니지만 어떤 식으로 차를 타건 매일 되풀이하는 동안에 차를 타는 방식에 나름대로 절차가 생기고 리듬이 생긴다. 그 행위 자체가 목적을 떠나 약간 부각되는 느낌이 든다. 단순히 차를 탄다는 행위에서조차 '도途'가 만들어지고 있다는 사실을 스스로 깨닫는다.

차를 타고 타는 방법이 점차 의식화되어 간다는 것은 삶에 대한 불안 때문 아닐까. 약간 과장스러운 표현일 수 있지만 매일 차를 타는 방식에 가장 좋은 순서가 정해지고 그 행위가 부드럽게 진행되면 묘하게 안도감이 느껴진다. 마음의 평안함을 얻는다고 말할 수도 있다.

인간은 늘 어떤 불안을 끌어안고 산다. 평소에는 생활을 위해 일해야 하니까 삶에 대한 불안을 직접적으로 대면하지 않아도 된다. 아니면 그 불안과 맞서지 않기 위해 생활을 위한 일에 몰두하고 있는지도 모른다.

불안에도 여러 종류가 있다. 경제적인 불안, 인간관계 때문에 느껴지는 불안, 주거지와 관련된 불안, 공기가 사라질지도 모른다는 불안, 높은 곳에서 떨어지지는 않을까 하는 불안, 세균에 노출되지는 않을까 하는 불안 등 그런 불

안들은 모두 삶에 대한 불안이며 결국 죽음에 대한 불안이다. 죽음이 불안하기 때문에 그에 맞서는 삶이 불안한 것이며 자신이라는 존재 자체가 불안한 것이다.

인간은 가만히 있으면 그런 불안에 휩싸일 수밖에 없다. 그 때문에 생활에 빈곤함이 있고 사람들은 그 빈곤함과 싸우는 방식으로 삶에 대한 불안을 피한다. 그러나 빈곤함과 싸우다 보면 승리를 거두고, 승리를 거두어 유복해지면 드디어 불안이 고개를 치켜든다. 그럴 경우 불안과의 대면을 피하기 위해 오른쪽 왼쪽으로 눈길을 돌린다. 위를 보고 아래를 본다. 꽃을 장식하고 나무를 조각한다. 글을 쓰고 글을 읽는다. 칼을 갈고 활을 쏜다. 그렇게 해서 취미라는 이름, 공부라는 이름, 유흥이라는 이름으로 삶에 대한 불안에서 멀어지기 위한 활동에 힘쓴다.

그런 활동에서 발생하는 작은 파문이 차를 타는 시간에 나타난다. 야구 시합에도 나타난다. 역의 개찰구에도 나타난다. 지갑 안에도 나타난다. 화장실 세면대에도 나타난다. 쓰레기 수거일의 신문지에도 나타난다.

낡은 신문이 주는 평온

쓰레기 수거일의 신문에 관해서 이야기해보자. 나는 4일이나 5일마다 신문꽂이에 쌓인 신문지를 정리하면서 만약 내가 20-30년이 지나 노인성 치매에 걸린다면 매일 이렇게 낡은 신문을 정리하고 있지는 않을까 생각하곤 한다.

낡은 신문은 접어도 끝부분이 똑바로 맞춰지지 않는다. 하물며 한번 읽고 나면 미련 없이 버리니까 굳이 정확하게 각을 맞춰 접으려 하지도 않는다. 나는 아무런 생각 없이 거의 무의식적으로 다 읽은 신문지를 대충 접어서 보관하다가 정해진 날 아파트 복도에 내놓았다. 십수 년 전의 일이다.

그런데 어느 날 충격적인 장면을 보았다. 아파트 복도에서 정확하게 각이 잡혀 접혀 있는 낡은 신문지 더미를 본 것이다. 건넛집에 사는 사람이 내놓은 것이다. 깨끗하게 접힌 낡은 신문의 입방체가 만들어내는 각은 놀라울 정도로 정확한 수직선을 이루고 있었다. 강렬한 충격을 받았다.

낡은 신문지일 뿐이다. 그런데 '뭘 저 정도까지⋯⋯.' 하는 가벼운 기분을 가장하면서도, 한 차례 읽고 버릴 낡은 신문지를 이렇게까지 소중하게 다룰 수도 있다는 사실을 깨닫고 나의 무의식적 상식이 크게 흔들렸다.

신문지는 깨끗하게 접을 수 있다. 그렇게 할 수 없다고 생각하기 때문에 끝부분이 어긋난 것을 그대로 접어 울퉁

불퉁하게 쌓인 산더미를 만들어버리는 것이다. 그것이 잘
못이었다. 단순히 무지에 해당하는 행위였다.

그 뒤 나는 다 읽은 신문지를 정확하게 접는 버릇이 생
겼다. 아니, 정확하게 접을 수 있게 되었다. 어차피 버리는
것이지만 낡은 신문지는 정확하게 접힐 수 있는 가능성이
있다. 단순한 무지 때문에 그 가능성을 무시해야 할까. 무
지했던 당시의 두뇌를 생각하면 답답함마저 느낀다. 아, 이
건 약간 과장스러운 표현일까. 그때 나는 신문지는 정확하
게 각을 맞추어 접으면 울퉁불퉁 튀어나오지 않고 최소한
의 부피와 형태를 갖춘다는 사실을 알았다.

그러나 그런 행위를 가족에게 강요하지는 않는다. 낡
은 신문지는 굳이 각을 맞춰 접지 않아도 된다는 게 세상
의 일반적인 상식이다. 하물며 그 신문지는 재활용 처리장
으로 가면 불에 타거나 물에 녹아 단순한 물질의 한 단위로
변한다. 그런 신문지에 존재하는 일종의 미의식을 관철한
다고 해서 얻을 수 있는 경제적 이익은 전혀 없다. 그 미의
식은 나 스스로에게는 설명할 수 있지만 다른 사람에게는
설명하기 어렵다.

그렇기 때문에 나는 가족이 없을 때 신문꽂이에 쌓인
낡은 신문을 정확하게 각을 잡아 접어서 봉투에 담는다. 낡
은 신문은 당연하다는 듯 들쭉날쭉하게 접혀 신문꽂이에

들어 있다. 신문지는 읽고 버리는 행위의 대상일 뿐이다. 어쩔 수 없는 일이다. 그래서 나는 정확하게 각을 잡아 접는 행위를 가족 누구에게도 강요하지 않고 아무도 없을 때 혼자 조용히 각을 잡아 깨끗하게 접어서 재활용 봉투에 넣는다. 그때 누군가가 다가오면 흠칫 놀라 낡은 신문지를 다시 읽어보는 척한다. 그 사람이 자리를 뜨면 그제야 정확하게 각을 잡아 접은 뒤 봉투에 넣는다.

　왜 이런 행위를 하는지 설명하기는 어렵다. 일단 모든 사람에게 유통되는 것은 경제 효율성의 논리지만 이 행위는 그 논리에 합치되지 않는다. 약간 이상한 행위다. 비정상적인 행위라고 말할 수 있을지도 모른다. 무엇을 위해 낡은 신문지에 각을 잡아가며 접는 것일까. 이런 행위로 세상의 무엇이 바뀔까. 그럴 여유가 있으면 다른 일을 하는 것이 낫지 않을까. 재미있는 놀이라도 하면 어떨까. 여행이라도 가는 게 낫지 않을까.

　외부에서 바라보면 이렇게 무익한 행위는 없다. 그러나 본인만큼은 거기에서 만족을 얻으려 한다. 평온을 얻으려 한다. 낡은 신문을 접어서 얻는 평온은 먼지를 뒤집어쓰면서 왜 이런 행위를 하는지 이유조차 모른 채 되풀이하는 행위지만 거기에 규칙적인 리듬이 존재한다. 불안감을 부드럽게 감싸주는 리듬이다. 이유를 알 수 없는 예술 행위와

비슷하다. 그렇기 때문에 다른 누군가가 흉내 내어 낡은 신문을 접기 시작할지 모른다. 낡은 신문을 접는 새로운 방식을 만들어낼지도 모른다. 신문을 접기 위한 보조적인 도구를 고안할 수도 있다. 그러나 도구를 사용하는 것은 정도가 아닌 사도私道라는 이유에서 다시 손가락만을 사용해 정확하게 각을 잡아 접는 기술을 추구할 수도 있다.

센노 리큐와 관련된 책을 쓰면서 이게 무슨 말이냐고 할지 모르지만 사람들은 늘 이런 식으로 불안과 싸운다. 이 세상에 존재하는 불안과 끊임없이 맞선다. 불안은 끝까지 따라다닌다. 나이를 먹고 현역에서 은퇴하더라도 '나'라는 존재는 바뀌지 않는다. 경제활동에서 해방되어도 이 세상의 불안은 남는다. 결국 불안은 자신의 내부 깊은 곳에 존재하는 상처와 같다. 일반 상식이 증발한 노인성 치매에 걸려도 이 행위를 되풀이하는 것은 아닐까 생각하면서 나는 아무런 도움이 되지 않는 낡은 신문 접기를 계속한다.

마찬가지로 역의 개찰구에서는 검표하는 가위 소리가 찰칵찰칵 끊임없이 울려 퍼진다. 바라보면, 실제로 표 찍는 회수의 7-8배 정도의 빈도로 그 가위는 울음소리를 낸다. 물론 담당자 전원이 허무한 가위질을 하지는 않는다. 전국적으로 보면 과반수를 밑돌 수도 있다. 찰칵찰칵 소리가 끊이지 않고 울려 퍼지기 때문에 눈에 띌 뿐 실제로는 극히

일부 담당자만 그런 행위를 하는지도 모른다. 다른 대부분의 개찰 담당자는 그 대신 자택에서 낡은 신문을 접고 있을 수도 있다.

표를 찍지도 않으면서 끊임없이 울려 퍼지는 가위 소리는 역시 불안감을 부드럽게 감싸는 리듬이다. 그 리듬에 감싸여 이 세상의 불안감은 내부로 거두어진다. 허공을 가르는 가위 소리는 갑자기 고개를 치켜들려는 불안감을 억제한다. 사람들은 그 가위 소리를 통해 불안감에서 자신을 지키며 개찰구를 통과한다.

세면대의 수도꼭지

역이나 백화점 등의 화장실에서 손을 씻는 사람이 있다. 소변을 본 다음 손을 씻는 것은 상식이며 사회인의 에티켓이고 가정교육과도 연결된다. 하지만 합리적으로, 생물학적으로 생각해보면 소변을 보았다고 해서 손이 직접적으로 더러워지지는 않는다. 대변이라면 모르지만 소변을 볼 때마다 일일이 손을 씻는 행위는 거의 효과 없는 단순한 의례, 허례라고 말할 수 있지 않을까. 허례는 폐지해야 한다.

유럽이나 미국에서는 소변을 본 뒤 반드시 손을 씻지는 않는다는 말을 들었다. 그 대신 식사하기 전에는 반드시

깨끗하게 손을 씻는다. 일본의 경우에는 식사 전에 엄밀하게 손을 씻지는 않는다. 대신 소변을 볼 때마다 손을 씻는다. 이것은 오염에 대응하는 잘못된 방법이며 오염을 구분하는 기준을 알 수 있는 재미있는 현상이다. 이 행위를 바탕으로 보는 한, 일본에서는 화장실 공간만 외부에 놓여 있고 화장실 이외의 나머지 세계는 함께 갖추어져 있다. 반면에 유럽이나 미국에서는 하나라는 세계 안에서 식사라는 개별적인 현재 시간만 동떨어져 있다.

일본에서의 합리주의 감각은 더욱 세분화된다. 즉 소변을 본 손은 오염되었다. 그 손으로 수도꼭지를 비틀어 거기에서 나오는 물로 손을 씻고 수도꼭지를 잠근다. 정확하게는 수도꼭지 위의 손잡이지만 처음에 더러운 손으로 만졌으니 깨끗하게 씻은 손으로 만지면 다시 오염된다.

이론적으로는 그렇다. 그래서 일본에서는 손을 씻은 뒤 두 손으로 물을 받아서 수도꼭지 손잡이에 뿌린 다음 손잡이를 잠근다. 물론 모든 사람이 그렇게 행동하지는 않는다. 전국적으로는 과반수를 밑돌지도 모른다. 어쨌든 물을 끼얹는 행위로도 단지 표면을 적실 뿐 오염을 완전히 제거하지는 못했다는 불안감을 느끼기도 한다. 물과 함께 물리적으로 문질러 닦아야 하는 건 아닐까. 본인이 발생시킨 오염뿐 아니라 먼저 사용했던 사람, 그 전에 사용했던 사람이

오염시킨 것들도 수도꼭지에 남아 있을지 모른다. 그래서 손을 씻은 뒤에 수도꼭지의 손잡이를 힘주어 문질러 씻는 사람도 있다. 나는 아니다. 내게도 그런 경향은 있다. 사실 몇 번인가 그렇게 행동한 적도 있다. 그러나 지금은 상식으로부터 거리를 측정하면서 너무 동떨어지지 않는 정도로만 행동하려고 노력하고 있다.

그러나 상식을 뛰어넘는 사람들도 있다. 상식을 초월해서 손을 씻은 뒤 수도꼭지 손잡이에 물을 끼얹고 박박 문질러 닦는 행위를 몇 번이나 되풀이하느라 좀처럼 화장실에서 나오지 않는 사람들이 있다. 이런 사람들도 전국적으로 보면 역시 과반수를 밑돌겠지만 그들은 사람들의 눈에 띄지 않는 장소에서 자연스럽게 이 의식을 치른다. 이 경우는 구체적으로 세균에 대한 불안감 때문이다. 정말 물리적으로 세균을 박멸하려면 세제나 소독약 등이 필요하다. 그런데 그렇게까지는 하지 않으니 과학적으로 생각하면 마음의 위안을 얻기 위한 행위라고 보아야 한다.

마음의 위안이란 마음을 안정시키는, 기분으로 느끼는 평온이다. 결국 이 세상의 불안을 화장실과 관련 있는 세균에 집중해 그것을 억제하는 행위를 통해 평온을 얻으려는 것이다. 세균을 제어하는 것으로 세상의 모든 안정을 얻으려고 두 손에 물을 받아서 수도꼭지 손잡이에 끼얹고 또 두

손으로 물을 받아 끼얹는다. 그 뒤 수도꼭지 손잡이를 두세 번 문질러 닦고 다시 두 손으로 물을 받아 수도꼭지 손잡이에 끼얹는다. 이 행위를 막힘없이 자연스럽게 손가락이 춤을 추듯 리듬을 타면서 되풀이한다.

지갑 속의 의식

이런 행동을 결벽증이라고 하며 완벽주의라고 생각할 수도 있다. 모든 것을 적당히 처리할 수 없다. 세부적인 사항까지 말끔하게 정리한다. 그런 의식이 지나칠 정도로 세부적인 사항에까지 이르러 중요한 목적으로부터 멀리 벗어난다. 문득 정신을 차려보면 그 행위가 의식으로 정립되어 있다. 목적을 잃은 그런 행위는 예술로 오인할 정도의 위치에까지 접근했다.

지갑 속의 의식은 지폐의 배열이다. 1만 엔, 5,000엔, 1,000엔 등의 지폐들 위아래를 나란히 맞춰 지갑 속에 정리한다. 금액이 큰 순서대로 겹친다. 무작위로 섞여 있으면 돈을 낼 때 귀찮으니까 합리적인 조치일 수 있다.

일본인의 지갑은 규칙적으로 배열된 지폐들이 모두 같은 방향을 바라보도록 정리되어 있다. 더구나 각 지폐들은 위아래가 나란히 맞추어져 있다. 그뿐 아니라 지폐 끝부분

도 접힌 곳 하나 없이 새로운 지폐와 낡은 지폐가 노후 정도에 따라 나란히 정리되어 있기도 한다.

왜 일본인 지갑은 이런 특징을 보일까. 처음으로 파리 세관을 통과할 때 지폐를 다루는 모습을 보고 깜짝 놀랐다. 프랑스 지폐로 환전해주는 창구에 앉아 있던 여성이 갑자기 핀으로 화폐를 푹 찌르는 것이었다. 그렇게 철을 한 지폐 다발을 책상 위에 올려놓고 손가락으로 누른 다음 그 끝을 하나하나 넘겨가면서 세기 시작했다. 마치 내 손가락 피부를 찔린 것처럼 충격을 받았다. 돈을 다 센 직원은 핀을 뽑고 창구를 통해 지폐 다발을 건네주었다. 처음 보는 프랑스 지폐지만 인쇄는 조악하고 칙칙한 느낌에 주름투성이였고 지폐 가장자리는 접혀 있어 이렇게 더러운 지폐는 처음 본다는 느낌이 들었다. 프랑스 지폐에 대한 첫 인상이었다.

프랑스인의 지갑 속을 조사해보지는 않았지만 과연 어떤 상태일까? 금액별로는 배열되어 있지 않을까? 그렇게 해야 사용할 때 불편하지 않을 테니까. 하지만 그 이상으로, 그러니까 앞뒷면이 나란히 놓여 있거나 위아래가 가지런히 맞추어져 있지는 않을 것이다. 애당초 지갑을 가지고 다니는지도 모르겠다. 대부분 주머니에 넣고 다니지 않을까?

이것은 사물을 대하는 사고방식의 차이다. 물론 단순히 파리의 환전 창구에서 본 사건 하나를 전체로 확대하는

것이겠지만 유럽에서는 사물의 실질적인 면을 중시한다. 맛있는 고기를 먹고 아름다운 옷을 입고 즐거운 생활을 하기 위해 일한다. 경제는 그래서 존재하며 지폐는 단순히 편의적으로 지갑 속을 일시적으로 통과하는 물건에 지나지 않는다. 물건을 구입할 때까지 지갑 속 또는 주머니 속에 정박해 있는 것이며 그 이외에는 아무런 의미도 없다. 아마 프랑스인이 일본인 지갑 속을 들여다본다면 어이없는 표정을 지을 것이다. 돈을 이렇게 깨끗하게 취급하다니, 대체 이게 뭐하는 짓이냐고 물어볼지도 모른다.

이런 행위를 하는 이유는 지갑 속에서 평온을 얻기 위해서다. 단지 물건을 구입하기 위한 절차로 필요한 지폐를 심리적 평온을 얻기 위해 거의 숭배하듯 가지런히 갖추어 놓고, 정돈하고 주름을 펴서 지갑 속에 모셔둔다. 지갑 속 지폐는 신에게 바치는 종이돈과 같은 의미다. 그런 정성스러운 행위를 통해 세상에 대한 불안에서 멀어지고 싶은 것이다.

바꾸어 말하면 실체를 피하고 오히려 허구를 상대하려는, 좋게 말해서 추상 능력의 표현이다. 경제 대국이면서 생활의 풍요로움이라는 실체가 뒤따르지 못하는 이유는 일본인의 이런 마음가짐 때문이다. 사치가 서툴러서가 아니라 실체를 피해서 통과하려는 것이다. 실체로부터 부각되어 허구와 접하는 지갑 속의 행위에는 '차茶'라는 물질로부

터 부각되어 무명의 행위에 이르는 코스가 어렴풋이 보인다. 결국 지갑 속 지폐의 방향을 똑같이 맞추는 의식은 컴퓨터의 숫자를 맞추는 의식으로 바뀌었다.

리베라 물건의 발견

다도는 하나의 행위가 본래의 목적을 초월하여 독립된 미의식에 이른 것이다. 이 안에는 선의 정신이 포함되어 있지만 종교와는 다른 장소에서 이루어진다는 점이 전 세계에서도 보기 드문 현상이다.

종교에서는 흔히 볼 수 있다. 사람 머리 위에서 신장대를 흔들거나 향을 피우고 두 손을 합장하게 하거나 빵과 와인을 마시게 한다. 이것은 물론 영양 물질로서가 아니라 상징적인 의미이며, 종교 행위라는 점을 제외하면 다도와 비슷한 점이 상당히 많다. 와인과 빵은 그리스도의 피와 살을 상징한다고 하는데 와인을 따르는 성배를 의식적으로 닦는 행위, 성배의 와인을 한 방울도 남기지 않고 소리를 내며 말끔히 비우는 행위 등 다도의 법식과 공통점이 많다.

그리스도교가 일본에 건너온 시기가 리큐가 살았던 시대라는 점을 생각하면 그리스도교가 다도와 접촉했고, 다도에 영향을 미쳤음은 충분히 가능한 일이다. 그렇지 않더

라도 음식을 상징적 행위로 연마해가다 보면 대부분 비슷한 형태에 도달한다는, 인간의 행위와 관련된 구조가 존재하는지도 모른다. 어쨌든 일본에서는 종교가 아니라 일상 행위를 토대로 삼아 그런 미의식이 완성되었는데, 그 싹은 일본인의 특성이 아니라 어디에나 존재한다.

오사카킨테쓰버팔로스大阪近鉄バファローズ와 요미우리 자이언츠가 경쟁한 일본 프로야구 시리즈에서 오사카킨테쓰버팔로스 소속 게르만 리베라 디아즈German Rivera Diaz 선수의 배팅이 눈길을 끌었다. 리베라는 미국에서 건너온 선수로 이름으로 볼 때 스페인 계통일 것이다. 일본으로 온 지 2년, 리베라의 플레이는 자주 공개되었지만 일본 프로야구 시리즈에서 처음으로 모든 타석을 볼 수 있었다.

리베라 선수가 눈길을 끈 이유는 정확하게 말해서 배팅이 아니라 배팅 폼이다. 쳐낸 공이 어떤 움직임을 보였는가가 아니라 공을 칠 때까지의 자세, 그 자세를 갖추기까지의 행동이다. 오른쪽 타자인 그는 타석에 들어서면 축이 되는 오른발 위치를 정하기 위해 집중한다. 그 위치에 해당하는 지면을 오른발 뒤꿈치를 이용해 몇 번이고 끈질기게 되풀이하며 고른다. 자신이 납득할 수 있을 때까지 그 작업에 열중하는 모습은 본능적으로 지면을 파는 강아지 같은 뜨거운 열기를 느끼게 한다.

이윽고 지면이 충분히 다져졌다고 판단하면 그 위치에 오른발을 두고 일단 두 발로 버티고 서서 방망이를 칼처럼 수직으로 세워 투수를 노려본 다음, 공이 날아올 위치와의 관계를 확인하고 다시 방망이를 움켜쥔다. 그리고 다시 한 번 오른발을 둘 위치에 해당하는 지면을 오른발 뒤꿈치로 단단하게 다진다. 그동안 눈은 발을 보고 있기 때문에 투수에 대해서는 무방비 상태다. 투수가 이때를 노리고 공을 던진다면 도저히 칠 수 없다. 그래서 왼손만 위로 치켜들어 투수 쪽을 향해 아직 준비되지 않았다는 의사 표시를 한다.

그렇게 해서 오른발 위치가 정해지면 투수를 향했던 왼손을 되돌리고 그제야 정식으로 방망이를 움켜쥔다. 그 뒤 무게중심을 모두 오른발에 걸면서 왼발은 발끝이 지면에 닿을 듯 말 듯할 정도의 느낌으로 가볍게 내민다. 이렇게 만반의 준비를 갖춘 뒤에 언제든지 던지라는 눈빛으로 투수를 노려본다.

공이 날아와 방망이에 맞아서 어디로 날아가는지는 문제가 아니다. 문제는 그때까지 이루어지는 지나칠 정도로 정성스러운 배팅 폼 만들기다. 시간도 상당히 필요한 이 동작을 투수가 투구를 할 때마다 매번 되풀이한다. 지켜보고 있으면 마치 춤을 추는 듯하다. 아니, 멋진 의식이다. 그 자세에는 야구를 초월한 형식이 완성되어 있다. 배팅이라는

본래 목적과는 동떨어진 허구의 퍼포먼스에 가깝다. 그 결과 홈런이라도 친다면 단순한 예비 동작이 되겠지만, 삼진아웃을 당하거나 파울플라이 등을 치면 그때까지 폼을 구성하기 위해 정성을 들인 동작만 부각된다. 배팅 폼 자체가 독립된 하나의 예술까지는 아니더라도 토머슨 물건으로 비유한다면 이미 하나의 리베라 물건이 된다.

여유가 있는 게임

리베라뿐 아니라 야구선수는 모두 리베라 같은 행동을 한다. 타석에 서면 선수들 대부분은 발로 지면을 다진다. 방망이 끝으로 홈베이스를 두드린다. 방망이를 다양한 형태로 휘두르면서 방망이에 새겨진 마크의 위치를 확인한다. 손으로 모자챙을 잡고 벨트를 약간 끌어올린다. 이런 행동이 가장 완성되어 있는 사람이 지금은 은퇴한 한신타이거즈 阪神タイガース의 가케후 마사유키掛布雅之 선수다. 방망이를 한 차례 휘두를 때마다 한 손을 놓으면서 그 손으로 모자챙, 유니폼의 오른쪽 어깨와 왼쪽 어깨, 바지의 오른쪽과 왼쪽을 한 차례씩 걷어 올린다. 그런 행동을 투수가 공을 던질 때만 반복하는 게 아니라 공을 기다리는 동안 방망이를 4-5회 휘두를 때마다 방망이를 잡지 않은 손으로 되풀이한

다. 이것이야말로 선구적인 리베라 물건이다.

타자뿐이 아니다. 투수도 공 하나를 던질 때마다 마운드의 흙을 고르거나 로진 백을 만지는 등 각각 자신만의 특이한 행동을 한다. 투수와 타자의 실제 투구와 타격이 아닌 그런 예비 행동을 보면서 또 한 가지 스포츠를 생각해본다. 스모相撲다. 야구와는 전혀 다른 스포츠이지만 예비 행동에는 공통점이 있다. 한쪽은 단체로 경쟁하는 구기 종목이고 다른 한쪽은 일대일 격투기인데도 놀라울 정도로 닮았다.

우선 앞에서 이야기한 선수들의 땅 고르기다. 스모에서도 반드시 모든 선수가 이런 행동을 한다. 물론 스모에서는 지면에 소금을 뿌리지만 야구에서는 하지 않는다. 그러나 흙을 손으로 비비거나 로진 백이나 미끄럼방지 스프레이 등을 만지는 방법, 사용 빈도 등에서 매우 비슷하다.

스모에서는 준비 자세를 잡다가 거부하는 행동을 할 수 있다. 즉 처음부터 다시 시작하자는 뜻이다. 이 거부를 통해 상대방의 상황을 탐색하는데 야구에서도 한 명의 타자에게 투 스트라이크 스리 볼까지 기회가 반복되는 것은 씨름에서의 거부 행동과 비슷하다. 다른 스포츠에서는 찾아볼 수 없는 여유다. 더구나 스모에서는 호명을 하고 야구에서는 고지를 한다. 선수 한 명이 등장할 때마다 이름을 알리고 소개한다. 역시 다른 스포츠에는 없는 공통점이다.

또한 스모는 관전하면서 음식을 먹는다. 술도 마신다. 프로야구 역시 치킨이나 핫도그를 먹으며 관전한다. 프로야구에서는 때로 객석에 공을 던져준다. 스모에서는 때로 객석에 선수가 뛰어든다. 농담 같은 이야기지만 이런 행위 역시 다른 스포츠에서는 좀처럼 보기 어렵다.

어쨌든 이 두 스포츠에 여유가 존재한다는 점이 중요하다. 흙을 고르는 것, 관전하면서 음식을 먹는 것 등이 존재하는 이유는 여유 있는 스포츠이기 때문이다. 두 스포츠는 서두르지 않는다. 축구, 럭비, 테니스, 배구, 탁구 등은 이런 여유가 없다. 정해진 시간 안에 또는 매우 빠른 속도로 진행되며 음식을 먹으면서 관전할 여유는 없다. 복싱에는 3분마다 1분 동안의 휴식 시간이 있지만 이것은 3분 동안 전력질주해서 휴식하기 위한 시간이다. 음식을 먹으면서 관전할 여유는 없다.

스모와 야구는 매우 특이한 스포츠이며 특이점이 비슷하다. 그리고 한쪽은 일본의, 다른 한쪽은 미국의 국기國技다. 미국은 스모를 하지는 않지만 일본은 미국에서 건너온 야구를 즐긴다. 유럽에서는 아무도 하지 않는데 말이다.

나는 세계지도를 펼쳐놓고 그런 신기한 현상 등에 관해 생각해보았다. 미국과 일본은 태평양을 사이에 두고 꽤 멀리 떨어져 있다. 그러나 어떻든 이웃나라라는 것이 묘하

다. 미국과 일본이 한 차례 전쟁을 치렀으면서도 묘한 친근감이 존재하는 이유는 그 때문일까.

야구는 민주주의 국가 미국에서 탄생했다. 생각해보면 민주주의적인 스포츠다. 모든 선수에게 반드시 1타석씩 기회를 준다. 럭비건 축구건 단체경기에서 이런 일은 있을 수 없다. 그런 평등사상을 바탕에 깔고 있는 야구를 일본은 전쟁 전부터 즐겼다. 상대와 전쟁을 치르는 동안에도 야구를 폐기하는 일 없이 계속 냉동 보존했다가 전쟁이 끝난 이후에 더욱 발전시켜 프로야구로 성장시켰다.

원래부터 일본에 흐르던 민주주의적 경향이 야구를 좋아하는 결과로 나타났는지도 모르지만 그 이상의 무엇인가 친근한 힘이 양국에 존재한다. 전쟁에서 패배를 안긴 나라와 이렇게 우호적인 관계를 구축하고 있는 나라도 없을 것이다. 미국은 전후에도 일본 천황제를 인정하고 최대한 지원해주었다.

두 이웃나라 사이에 놓여 있는 태평양이 그런 관계를 초래한 것일까. 친구 관계에서도 지나치게 가까워서 끊어져버리는 경우가 흔히 있고, 서로 어느 정도 거리를 유지하는 쪽이 더 나은 관계를 유지하는 경우가 있다.

접시 모양의 일본 열도

세계지도를 보며 또 하나의 이웃나라 한국에 관해 생각해 본다. 한반도는 대륙에 스포이트처럼 매달려 있다. 일본에서 보면 어머니의 가슴 같다. 어머니인 대륙으로부터 축적된 다양한 영양분이 그 가슴을 통해 일본 열도에 주어진다.

이전에 유럽에서 만든 세계지도를 보고 깜짝 놀랐던 적이 있다. 일본에서 보는 세계지도는 반드시 태평양이 한가운데에 있다. 그리고 왼쪽에 유라시아 대륙과 아프리카 대륙이 있고 오른쪽에 남북아메리카 대륙이 있다. 일본은 정가운데에 위치한다. 이 세계지도를 보는 한, 일본을 왜 '극동'이라고 부르는지 도저히 이해할 수 없다. 그런데 언젠가 유럽에서 사용하는, 즉 전 세계에서 많이 사용하는 세계지도를 보고 흠칫 놀랐다. 대서양을 한가운데에 두고 왼쪽에 남북아메리카 대륙, 오른쪽에 유라시아 대륙, 그보다 더 오른쪽, 즉 가장 오른쪽에 작은 일본 열도가 있다. '그래, 이거야'라는 생각이 들었다. 이 지도를 보면 일본이 확실히 '극동'이라는 느낌이 든다. 그보다 더 오른쪽은 공허한 태평양뿐이다. 일본은 동쪽의 막다른 곳에 위치한 열도다.

일본은 흉내를 잘 낸다. 다른 나라 물건을 응용하는 능력이 뛰어나다. 다른 나라 문화를 무엇이건 받아들여 영양분으로 만들고 다양한 신도 존재한다. 이 모든 것은 극동의

막다른 곳에 위치하여 대륙으로부터 주어지는 것은 하나도 남김없이 받아들이고 연구해 영양분으로 만들 수밖에 없다는 장소적 빈곤함의 표현일 것이다.

일본 열도는 대륙으로부터 주어지는 물건들을 고스란히 받아들이는 접시 모양을 이루고 있다. 한 방울도 흘리지 않고 모두 담아내겠다는 듯 가운데가 움푹 들어간 접시 모양이다. 어떤 면에서 보면 반사렌즈 모양 같기도 하다. 대륙에서 비쳐 들어온 빛을 움푹 들어간 면으로 받아 모아서 반사한다. 그것이 문화라면 상관없지만 정치적 에너지라면 무력이 첨가되었을 때 전쟁이 되고 침략이 된다. 과거 역사에는 그런 장소적인 힘이 작용했다고 생각할 수 있다. 일본에서 활동하고 있는 한국인 화가 이우환 씨와 그런 이야기를 나눈 적이 있다. 물론 장소적 형태적 운명론을 내세워 과거 일본의 침략 전쟁에 면죄부를 받으려는 것은 아니다. 다만 위치 에너지는 수력 에너지나 전기 에너지의 원리로서 뿐만 아니라 인적人的 부분에서도 무시할 수 없다는 뜻이다. 동해는 태평양에 비하면 지나칠 정도로 좁다.

세계지도를 보면서 그런 생각을 해본다. 문명은 지구 표면에서 서쪽으로 이동한다는 원리를 제기하는 사람들이 있다. 세계 역사를 보면 그 주장은 일정 부분 수긍이 간다. 지구 회전과 관계있는지도 모른다. 물론 기계적으로 서쪽

으로만 이동하지는 않겠지만 그런 경향은 도처에서 찾아볼 수 있다. 국소적으로도 일본의 각 도시는 서쪽으로 펼쳐지는 경향이 있다. 오사카大阪에서 고베神戶, 도쿄에서 요코하마橫浜. 예를 들어 도쿄의 경우, 동쪽의 지바千葉 쪽이 땅값도 훨씬 싼데 인력으로서는 압도적으로 서쪽 쇼난湘南 쪽으로 향해 있다. 사람도 자동차도 주택도 그 장소적 지위도 모두 서쪽으로 흘러간다. 그런 힘에 저항하여 최근 지바에 마쿠하리멧세幕張メッセ[67] 등 인공적인 인력 거점을 조성하기도 했는데 앞으로의 과정에 관심이 집중되고 있다.

현재 세계 문화의 토대는 유럽 방식을 기본으로 삼고 있지만 그것은 결국 유럽의 서쪽 끝 영국에서 꽃을 피운 뒤, 대서양을 건너 미국 대륙의 동해안에 도착했다. 그리고 백 년에 걸쳐 계속 서쪽으로 향한 미국의 서부 개척사는 그야말로 지구의 힘을 반영한 것이다. 그 미국과 '이웃나라'인 일본이 전쟁을 일으켰고 예상한 대로 일본이 패망했지만 그렇게 쓰라린 패배를 맛본 작은 나라 일본이 경제 대국이 되어 미국을 따라잡았다는 사실은 과학적으로 아무도 예상하지 못했던 일이다. 미국에서 멈출 것이라고 여겨진 지구의 힘이 태평양을 뛰어넘은 것이다.

그 지구의 힘은 지금 일본 열도를 통과 중이며 다음에는 한국으로 갈 것이다. 징조는 이미 보이기 시작한다. 물

론 이것은 리큐가 세상을 뜬 이후 400년이 지난 현재의 이야기다. 리큐가 살아 있던 시대에는 아직 그런 흐름이 보이지 않았다. 당시는 유럽에서 시작된 힘이 원형으로 퍼져나가는 과정에서 동쪽에 위치한 일본 열도에 도달하기 시작한 시기다.

언어의 힘과 침묵의 힘

의미의 비등점

다시 한 번 센노 리큐의 '무언'에 관해 생각해보자. 무언은 침묵이다. 리큐의 침묵은 어떤 의미였을까.

나도 가끔 무언 상태다. 예를 들어 택시를 탔을 때 나는 할 말이 없어 난처해진다. 프로야구 이야기, 요미우리 자이언츠의 시합 경과, 오늘의 날씨, 교통 사정, 역시 불타는 금요일 저녁은 혼잡하다 등등 할 수 있는 이야기는 얼마든지 있겠지만 그런 이야기를 하고 싶은 의욕이 일지 않는다. 의욕이 일기를 기다려보지만 아무리 기다려도 역시 의욕은 일지 않는다. 그 결과 무언 상태가 된다. 물론 특별한 의미가 있는 무언 상태는 아니다. 단지 아무런 말도 하지 않을 뿐이다. 아, 이야기가 옆길로 샜다.

무언 상태는 할 말이 없기 때문에 말하지 않는 상태다. 그리고 또 하나, 하고 싶은 말은 많지만 말로 표현하기 어려운 상태도 있다. 말이 시간과 맞지 않기 때문이다. 즉 타이밍이 맞지 않는다. 시기를 놓쳐 말이 늦어져 입을 다문

다. 자신이 생각하고 있는 의미를 말로 표현하게 되는 과정을 생각해보자. 이때 지나치게 긴 시간을 들인 탓에 타이밍을 놓치면 말할 의미는 증발해버린다. 생각에 잠겨 있다가 말문이 닫힌다. 말이 공간적으로 맞지 않는 경우도 있다. 어떤 말을 해도 용적이 부족하다. 의미가 너무 크다. 무리해서 말하면 자칫 오해를 살 우려가 있다. 그런 생각을 하다 보면 말문이 닫힌다.

전하고 싶은 어떤 의미를 가슴속에 품고 있으면서도 그 의미의 주변부를 무언 사태가 덮어버리고, 그 결과 침묵이 만들어진다. 단순히 언변이 서투른 것과는 다르다. 말이라는 형태로 전환할 수 없는 의미가 존재한다. 예를 들어 남녀 사이에 불타오르는 감정을 말로 치환해서 전달하기는 매우 어려운 일이며 인류는 그 부분에 관하여 수천 년의 역사를 가지고 있다. 인류가 말을 사용하면서 그 고통도 함께 끌어안게 되었다. 그렇게 말로 치환하기 어려운 의미, 에너지를 내포한 상태에서 침묵은 부풀려진다. 그리고 그 침묵과 침묵이 접촉하여 침묵 상태에서 서로 융합된다. 결국 말은 주고받지 않는다.

남녀 사이의 사랑이 아니더라도 그런 경우는 얼마든지 있다. 투 아웃 만루 장면에서 감독이 타자를 부른다. 이때 두 사람 모두 가슴속에 말로 치환할 수 없는 메시지를 품고

있다. 그러나 일단 부른 이상 감독은 침묵을 지키다가 돌려 보낼 수는 없기 때문에 한마디 간단히 던지고 선수의 엉덩이를 힘차게 두드린다. 그리고 선수는 타석으로 돌아와 다음 투구에서 주자를 모두 불러들이는 멋진 2루타를 친다.

시합이 끝난 뒤 인터뷰에서 선수에게 질문한다.

"그때 감독님이 뭐라고 말씀하셨나요?"

"자신감을 가지고 치라고 말씀하셨습니다."

이런 답변이 돌아올 뿐이다. "자신감을 가지고 쳐라."라는 말은 누구나 할 수 있다. 그러나 선수는 감독의 그 말에 힘을 얻어 2루타를 쳤다. "자신감을 가지고 쳐라."라는 말은 감독의 마음속에 있는 의미를 표현한 말은 아니다. 그 말에는 의미가 없다. 그것은 침묵의 교류다. 감독의 마음속에서 부풀려진 마음이 침묵 상태에서 선수의 내부로 이동한 것이다. 선수의 내부에서 부풀려진 마음 역시 침묵 상태에서 감독의 의미를 받아들여 영향을 받으며 작동한 것이다. 논리적인 말은 결국 주고받지 않았다.

이처럼 중요한 순간에 말은 본래의 힘을 잃는다. 의미가 강하면 말로 표현하기 어렵다. 의미가 가열되어 비등점에 도달하면 적절하게 말로 표현하기 어렵다. 그것은 '무언의 언어'로 발전한다. 물론 이런 상황이 남녀 사이와 투 아웃 만루 상태에서만 발생하지는 않는다. 의미에 따라 비등

점은 달라진다. 의미의 비등점이 낮으면 말은 힘을 잃고, 의미의 비등점이 높으면 말은 의미를 전달하기 어려워진다.

그리고 침묵이 탄생한다

예를 들어 다완의 좋고 나쁨에 대한 세부적인 사항까지는 도저히 말로 표현할 수 없다. 언어의 세계에서 그것은 단순히 음식물을 담는 용기일 뿐이다. 그렇지만 그 용기에 각각 기호가 있고 취향이 있고 연유가 있기 때문에 가치가 부풀려진다. 그 개인적 가치관이 공통된 장소에서 일반적 가치로 확대되고, 이어서 그것을 보는 눈에 새로운 견해가 등장한다.

물건의 신선함은 간단히 언어로 설명할 수 있지만 그것을 보는 눈의 신선함, 견해의 신선함은 설명하기 어렵다. 하물며 그 대상이 그다지 중요하지 않을 경우 기호, 취향, 연유 등은 끝없이 부풀려진다. 그러나 그 가치가 일반화되어 고정된 장소에서 갑자기 등장하는 새로운 견해는 새로운 가치관을 제시하기 때문에 언어로 표현할 수 없는 의미가 다시 등장하고 부풀려진다.

리큐는 그런 다도 세계의 다두였다. 다두는 다도의 지도자다. 그리고 감정가이며 비평가이기도 했다. 또 새로운 다완을 만들고 꽃병을 고안하여 다실을 장식했다는 의미

에서 작가였다. 애당초 말이 적은 비평가는 작가로 이행되지 않을 수 없기에 리큐는 그런 의미에서 다인이었다.

그렇게 해서 모든 의미가 가느다란 실처럼 뻗어나가 다른 의미를 가진 실과 얽히고 거기에서 다시 새로운 가치관이 탄생한다. 그 세계에서는 언어의 난폭함만이 눈에 띈다. 아무리 정중한 언어를 구사하려 해도 언어라는 존재 자체가 난폭해진다. 어떤 생각을 언어에 위탁할 때마다 그 언어에 배신당한다. 그래서 침묵이 탄생한다.

리큐는 언어를 사용하지 않고 모든 것을 행동으로 제시했다. 제시했다기보다 조용히 행동으로 옮겼다. 그 행동을 보고 사람들이 무엇인가를 깨달아주면 좋고 깨닫지 못한다면 어쩔 수 없다. 그저 침묵을 지키며 행동했을 뿐이다. 굳이 설명하고 설득하지 않았다.

한편 히데요시는 끊임없이 제시하고 설명을 첨가하는 사람 아니었을까. 그의 입에서는 풍부한 언어들이 쏟아져 나온다. 속도 또한 빠르다. 전쟁에서도 그러했다. 혼노지의 변本能寺の変[68]이 일어났을 때 산요도에 있던 일본의 옛 지역 빗츄備中의 다카마쓰高松에서 단숨에 달려와 아케치 미쓰히데를 공격한 작전 행동은 그 빠른 속도로 높은 평판을 얻었다. 히데요시의 주군이었던 노부나가에게 직접 전수받은 병법이었을 것이다. 현 시대에 헤비급 챔피언으로 군림했

던 마이크 타이슨처럼 전국시대에도 적은 병사로 속도전을 치를 수 있는 인물이어야 챔피언이 될 수 있었다.

덧붙여 현대사회의 요코즈나橫綱[69] 지요노후지千代の富士 미쓰구貢 선수가 작은 체구로 놀라운 성적을 올릴 수 있었던 이유도 속도였다. 이 경우에는 오히려 빠른 판단, 빠른 결단이 승리를 쟁취했다고 말할 수 있다. 전력은 어떻게 축적하는가보다 어떻게 방출하는가가 중요하다. 거대한 체격을 갖춘 선수는 전력을 지나치게 축적하여 패배한다. 돈은 천하를 돈다. 즉 돈을 모으는 방법을 연구하기보다 사용 방법을 연구하는 쪽이 훨씬 더 큰돈을 움직일 수 있다. 그 원리를 실행할 수 있는가가 문제다.

기공에서의 기氣도 천하를 돌고 도는 것이며 항상 우주에 충만해 있다고 한다. 우주에 충만한 그 기를 어떻게 자신의 내부로 받아들여 방출하는가에 수련의 목표가 있다. 노부나가나 히데요시의 속도의 원천을 생각하면 천하를 돌고 도는 이런 돈이나 기의 존재가 떠오른다. 그들은 세상에 존재하는 에너지를 효과적으로 변환하는 변환기로서 적절한 기능을 했다.

이야기가 옆길로 샜다. 히데요시는 행동을 보이기 전에 말을 먼저 내세우는 타입이다. 전쟁과 행동의 속도에서는 노부나가에게 밀리지만 언어의 속도에서는 누구에게도

뒤지지 않았다. 노부나가가 사망한 이후에 기요스회의淸洲
會議에서 단번에 체제의 정점에 설 수 있었던 것도 그만의
독특한 기지와 화려한 언변, 순간적인 임기응변, 설득 때문
이었다. 정치가를 예로 든다면 과거의 다나카 가쿠에이田中
角栄 수상이 이와 가까운 타입이다.

그렇게 빠르게 전개되는 상황 속에서 그 중추에 놓여
있던 리큐의 침묵은 상당히 두드러져 보였을 것이다. 속도
와 에너지가 격전을 벌이는 세계에서 그런 상황을 간파하
고 있으면서도 지키는 침묵은 오히려 가장 속도감 있는 표
현으로 기능했을 것이다.

불초의 제자

리큐가 침묵의 가치를 아는 사람이었다면 리큐의 수제자
로 알려진 야마노우에 소지는 우직할 정도로 한 가지 방법
을 고집하며 밀고 나간 사람이다. 이른바 형식 논리학이라
고도 말할 수 있는, 융통성 없는 고집스런 가치를 구축한 사
람이다. 침묵을 중시한 리큐의 활력과 달리 감각에 우선권
을 주지 않는, 완고한 교조주의자 같은 존재였다. 그런 사람
이 수제자였으니 리큐도 꽤나 애를 먹었을 것이다.

"참으로 불초의 제자로다……."

중얼거리며 허탈하게 한숨을 내쉬는 모습을 충분히 상상할 수 있다. 아마 리큐에게는 소지라는 존재가 오히려 휴식이었지도 모른다. 리큐는 말로 표현하기 어려운 사물의 관계를 어떻게든 설명해보려 했지만 결과는 아무래도 침묵에 도달해버린다. 그것도 나름대로 나쁘지 않지만 침묵은 단순히 무의미로 끝나버리는 경향이 있다.

침묵의 행동은 얼마든지 자의적으로 해석할 수 있기 때문에 그것이 어떤 메시지를 담고 있는가는 오직 해석하는 쪽의 수용 방법에 달려 있다. 자칫 침묵만 지키면 무슨 행동을 해도 어떻게 해석해도 상관없다는 식이 되어 스타일로서의 침묵이 탄생해버린다. 침묵이 스타일이 되면 타락한다. 점차 답답함만을 안긴다.

소지는 리큐가 침묵으로 표현한 행동을 언어로 명확히 하려 했다. 명인名人에 대해 정의를 내린 것도 그중의 하나다. 이른바 침묵을 데이터화하려 했다. 리큐의 입장에서는 그것이 오히려 위안이 되었을 것이다. 자칫하면 무거워질 수 있는 침묵의 답답한 요소, 스타일로서의 요소를 소지의 언어를 통한 작업이 가볍게 만들어주었기 때문이다. 그 덕분에 리큐의 입장에서는 오히려 가벼워질 수 있었다. 그리고 소지가 아무리 언어를 사용하여 논리화하더라도 언어로 표현할 수 없는 침묵은 남는다. 오히려 소지가 설명하기 위

해 사용하는 언어 덕분에 그 침묵이 더 선명해지기도 한다.

　언어의 힘과 침묵의 힘은 그런 관계다. 언어로 해석하면 할수록 침묵은 군더더기가 떨어져나가 어둠 속의 말 없는 마이크 타이슨처럼 굳어 조용히 대기한다. 즉 침묵이 힘을 얻으려면 그 주변을 날아다니는 언어가 필요하다.

　소지는 늘 언어를 통한 사고를 전면에 내세웠고 그것이 히데요시와 반복적으로 접촉, 결국 히데요시에게 처형당했다. 언어의 정면충돌이라고 말할 수 있는 사건이다. 언어를 통한 논리가 소지를 죽음으로 내몰았다. 그로부터 얼마 지나지 않아 리큐도 히데요시에게 처형당한다. 침묵의 리큐가 언어의 히데요시와……. 그러나 침묵이 언어와 충돌할 수 있을까. 언어는 침묵의 주변을 맴돌다가 자연스럽게 빠져나가는 것인데. 그렇다면 히데요시와 리큐 사이에는 무슨 일이 있었을까. 아마 침묵의 정면충돌이 있지 않았을까.

　아무리 말을 잘하는 사람이라도 그 안에 무언의 자연을 끌어안고 있다. 자연은 산속에 있건 사람의 내부에 있건 거대한 크기 때문에 무언이다. 인간의 언어는 그 거대함을 덮을 수 없다. 자연은 우리에게 아무런 말을 걸지 않는다. 하고 싶은 말은 정말 많을 테지만 조용히 침묵을 지킨다. 우리가 들으려 하면 대답해주지만 들으려 하지 않는 한 자연은 아무런 말도 해주지 않는다. 그리고 무한대로 퍼져나간

다. 자신의 몸속에 자연이 있어도 귀 기울여 들으려 하지 않는 한 언제까지나 침묵만 지킨다. 자신의 내부에 존재하는 그런 자연을 무언 상태로 유지한 채 무덤 속까지 가져가는 사람은 많다.

그런데 히데요시는 그 무언의 자연에 민감했다. 자연이 갖추고 있는 침묵의 언어를 들을 수 있는 귀를 가지고 있었다. 그렇기 때문에 쉴 새 없이 다양한 언어를 남발하면서도 어떤 사건이 발생하면 거기에 목숨을 걸고 뛰어들 수 있었다. 즉흥을 사랑하고 다도에 심취하고 화도를 즐기면서도 전쟁에서는 언어의 논리를 초월한 속도감을 행동으로 표현할 수 있었다. 그리고 리큐를 다두로 영입하여 그 침묵에 기꺼이 귀를 기울였다.

그런 한편 리큐의 침묵은 우물처럼 깊다. 우물 바닥에는 지하수가 흐른다. 리큐는 그 지하수를 퍼 올려 차를 달인다. 그 차를 마시는 사람은 우물 바닥을 흐르는 지하수의 차가움을 깨달아야 한다. 그러나 그 지하수가 자신의 우물 바닥에도 흐르고 있다는 사실을 모르는 히데요시는 지하수의 차가움에 기가 죽는다. 스스로 우물 바닥까지 내려가 보려 하지 않는다. 히데요시는 두 손으로 언어라는 우물의 입구를 단단히 붙잡고 우물 바닥을 들여다보지만 두 손을 놓고 직접 우물 속으로 들어가 보려 하지는 않았다.

히데요시도 자연을 사랑했다. 임상적인 감각에서는 절대로 리큐에게 뒤지지 않았다. 그러나 그것은 전쟁에서였다. 전쟁은 이기기 위한 행위, 즉 종점이 어디라는 목적이 보장된 행위다. 그러나 리큐의 이기기 위해서도 지기 위해서도 아닌, 종점이 어디에도 보장되어 있지 않은 침묵 속에 몸을 두고 있으면 불안하기 때문에 결국 우물 속을 들여다보고 있던 얼굴을 들고 그 우물에 언어라는 뚜껑을 덮을 수밖에 없었다. 그렇게 언어라는 조직에 의지하다 보니 리큐의 침묵을 관 속에 가두어버릴 수밖에 없었다. 그런 의미에서 히데요시 역시 리큐의 입장에서 보면 불초의 제자였다.

내가 죽으면 다도는 끝난다

와후쿠 행렬

현재 일본에서 다도를 즐기는 사람들, 이른바 다도 인구는 수십만 명 또는 수백만 명이라고 한다. 지금도 계속 증가하고 있는 추세다. 대부분은 여성이다. 리큐가 살았던 시대에 다도는 남성이 주류였다. 전국시대, 전쟁에서 언제든지 목숨을 잃을 수 있다는 각오를 가지고 살아야 했던 시대의 다도였으니 자연스럽게 일기일회一期一會[70]라는 감각으로 대했을 것이다.

지금도 일기일회라는 말을 진지하게 생각해보면 그 뜻을 충분히 이해할 수 있지만 실감하기는 어렵다. 문명 덕분에 목숨을 잃는다는 데에 일상적인 각오를 다질 필요가 없어졌기 때문이다. 비행기를 타고 고공을 날고 있을 때 또는 고속도로를 고속으로 달리고 있을 때 잠깐 생명의 위협을 느낀다. 이러다가 자칫 사고라도 나면 목숨을 잃지 않을까 하는 순간적인 불안감을 느끼기도 한다. 그러나 다음 순간, 그런 일은 일어나지 않는다고 마음을 내려놓고 대부분 문

명의 보호를 받아 무사히 지나간다. 따라서 다도의 의미와
가치도 예전과는 꽤 달라졌다.

최근 들어 '다이시카이大師会'라는 다도회에 참가해보
았다. 도쿄에서 열리는 가장 큰 다도회로 네즈미술관根津美
術館의 넓은 정원 안에서 개최되었다. 도쿄라고는 생각하기
어려운 한가롭고 숲이 우거진 장소에 다실이 각각 세 군데
설치되어 있다. 교토 다실, 가나자와金沢 다실, 도쿄 다실이
라는 이름이 붙여 있는데 장사진을 이루고 줄을 선 사람들
의 99퍼센트가 여성이었다. 더구나 그 99퍼센트 이상이 와
후쿠和服⁷¹를 입고 있다. 마치 숲속에 형형색색의 화과자和菓
子를 늘어놓은 듯했다. 거리에서는 거의 볼 수 없는 와후쿠
가 여기에 모두 집결해 있나 하는 생각이 들 정도였다.

여성들은 화려한 와후쿠를 가지고 싶어 한다. 와후쿠
가 생기면 그것을 입고 어딘가 외출하고 싶어진다. 그러나
지금은 와후쿠를 입고 외출할 만한 장소가 없다. 시치고산
七五三⁷²은 어찌되었건 성인식, 졸업식, 사은회 등을 제외하
면 지인의 결혼식과 설날 정도다. 그러다 보니 가지고 있는
와후쿠는 장롱 안에 고이 모셔둘 뿐 입어볼 기회가 거의 없
다. 그래서 다도회가 열리면 어떻게든 와후쿠를 입고 참석
하려고 노력하는 듯하다. 와후쿠를 가지고 싶다는 욕구가
다도회를 지탱해주는 역할을 하게 되었는지도 모른다.

여성의 와후쿠는 정식으로 만들면 도메소데留袖[73], 이로도메소데色留袖[74], 이로무지色無地[75], 호몬기訪問着[76], 쓰케사게付け下げ[77], 고몬小紋[78], 가스리絣[79] 등 때와 장소에 따라 여러 종류가 있으며, 무늬 역시 계절에 따라 다르기 때문에 종류가 끝이 없다. 와후쿠는 공을 들여 만들면 만들수록 입고 나갈 장소가 필요하다.

여성이 다도의 주류를 이루게 된 시기는 전국시대의 동란이 수습된 이후 에도시대 후기에 들어서면서부터다. 세상이 안정되고 여유가 생기자 다도는 여성의 문화센터가 되었다. 이것은 현 시대의 모습과 비슷해서 요즘 강연회나 전람회나 음악회 같은 문화 행사에 참가하는 사람들도 대부분 여성이다. 각종 문학 신인상에도 여성이 점차 증가하고 있다. 남성은 정치 경제에 몰두하고 시간이 있으면 골프나 가라오케를 이용하지만, 그것은 인맥을 강화하기 위한 일의 연장이다. 일반적인 남성에게 유흥은 있어도 문화는 없다. 그렇기 때문에 에도시대도 그리고 그 이후 지금까지도 여성에 의한 문화의 과점화는 계속 진행되고, 그런 흐름 속에서 다도는 더욱 번영하고 있다.

형식의 껍질

그런 상태에 이르렀기에 리큐가 말년에 남긴 말,

"내가 죽으면 다도는 끝난다."

이 말을 보았을 때 흠칫 놀랐다. 리큐는 대체 무슨 의미로 이런 말을 했을까. 문헌에는 "앞으로 10년이 지나면 다도는 끝난다."라고 쓰여 있다. 리큐는 다도가 흥한 아즈치모모야마시대에 세상을 떠났는데 앞으로 10년이면 다도가 끝난다니, 리큐가 왜 이런 말을 남겼는지 이해하기 어렵다. 예상컨대 이미 이 시대부터 다도가 형식화되어 가는 풍조가 있었던 듯하다. 리큐는 그런 현상을 한탄했다. 다도를 즐기는 사람들이 늘어감에 따라 스승도 증가했지만 세속의 의리에 빠져 세밀한 규칙에만 얽매이기 시작했다. 리큐도 이런 현상에 관하여 말을 남기기도 했다.

그럴 수 있다. 현재를 살고 있는 우리도 충분히 실감할 수 있다. 굳이 다도의 세계가 아니더라도 어떤 세계에서건 이런 풍조는 흔히 볼 수 있으니까. 오히려 이런 풍조가 다수인지도 모른다. 일반적인 사회는 이런 풍조를 기본으로 삼는다고 말할 수 있을 정도다. 그런 사실을 잘 알고 있던 리큐의 한탄 섞인 말이 아니었을까.

그러나 그 앞에 전제를 둔 "내가 죽으면."이라는 말을 보면 한탄만은 아닌 듯한 느낌이 든다. 한탄을 하고 있다기

보다 오히려 공격적인 메시지가 느껴진다. 처음에 이 말을 보았을 때에는 정말 오만하다는 느낌이 들었다. 다도가 리큐만의 소유물인가, 같은 시대의 다른 다인들은 염두에 두지 않았던 것일까 하는 생각으로. 그러나 리큐를 통해 다도가 궁극의 위치에 오른 것은 분명하며, 말로는 형용할 수 없을 정도로 섬세한 의미들이 복잡하게 얽혀 번성을 이루었다. 언어 이외에 다른 수용기를 가지고 있지 않은 사람은 받아들이기 어려운 섬세한 의미들이다.

리큐의 이 말은 그런 뜻을 내포하고 있지 않을까. 언어로 형용할 수 없는 것이야말로 다도의 거대한 근본이라는 뜻이 아닐까. 그것을 말로 표현하면 "내가 죽으면……."이 될 수 있다. 자칫 오해받을 수 있는 선을 언어를 사용하여 미리 차단한 것이다.

다도는 직감의 세계다. 직감은 언어의 논리를 추월하는 감각이다. 언어를 추월해서 언어를 빠져나간다. 언어의 논리로 보면 존재하는 것인지 존재하지 않는 것인지, 존재한다고 할 수도 있고 존재하지 않는다고 할 수도 있는 위험한 것이다. 그러나 분명히 언어의 연장선 위에 존재한다.

어떤 기본적인 감각 기반을 가진 집합이 있고 그 위에서 약간의 변화를 통해 메시지가 오간다. 직감 세계에서의 교환이다. 오랜 시간을 들이면 분석적으로 언어로 치환해갈

수는 있다. 그러나 그 언어의 분석을 축적하여 직감에 이르는 경우는 없다. 직감은 언어로 따라잡을 수는 있어도 언어가 직감을 추월할 수는 없다. 언어라는 관점에서 볼 때 직감은 환상적인 세계다. 언어가 미치지 못하는 위치에서 의미가 비등하는 세계다. 섬세한 의미가 그 비등점 위에서 춤추는 것이 직감적 세계의 단면도다. 따라서 뒤에서 따라가는 언어가 아니라 그 비등점 위에 몸을 두어야 감응할 수 있다.

그제야 비로소 리큐가 한 말의 의미를 이해할 수 있었다. 다도의 비등점에서 의미 있는 춤을 추어야 한다는 것이다. 그것이 끊어지면 비등점을 밑도는 언어의 논리가 전면에 나서기 시작하고 사람들은 그 논리를 추구하는 데 집중하기 시작한다. 다도는 논리만을 내세우고 비등점 위에서 추는 춤은 결국 사라져버린다.

언어로 만들어진 논리만을 추구하는 동안에 다도는 형식화되어 버렸다. 이것은 매우 위험한 결과로 직감과 언어사이에 존재하는 함정이다. 본인은 형식에 빠지고 싶은 생각은 없고 언어로 이루어진 논리를 전하며 스승의 위치에 다가가려 하지만, 다가가면 갈수록 정기精氣를 잃는다. 스승의 감각 기반이 없는 곳에서는 결국 형식의 껍질만 남는다.

파울 클레의 함정

이런 예는 얼마든지 있다. 내 경우 독일 화가 파울 클레Paul Klee[80]의 함정에 빠진 적이 있다. 나는 젊은 시절, 그림을 좋아해서 서양 명화 대부분을 차례로 즐겼다. 그래서 클레 이외에도 흉내 내어본 그림이 수없이 많은데 클레의 경우에는 결국 흉내 낼 수 없어 묘한 패배감을 맛보았다. 화가를 이해하고 영향받는 것은 단순히 말해서 흉내를 내는 것이다. 그렇게 그 사람의 그림 세계를 이해하고, 또 다른 것을 추구하여 빠져나온다. 그 뒤에 남는 것은 영향이다.

처음 클레의 그림을 보았을 때 재미있고 가슴 설레는 부분이 있어서 즉시 흉내 내고 싶어졌다. 그런데 막상 시도해보니 도저히 흉내 낼 수 없었다. 묘사라면 그대로 그리면 된다. 그러나 흉내를 낸다는 것은 내 나름대로의 그림을 클레의 방법으로 그리는 것이다. 클레의 그림 속에 존재하는 이른바 클레의 문체 같은 것을 간파하고 그것을 나의 그림에 적용하는 것이다. 하지만 불가능했다. 클레의 그림을 흉내 낸다고 생각했지만 끝내고 보면 단순한 도안이 되어버렸다. 그림이 되지 않았다. 몇 번이나 다시 그려보아도 도안일 뿐이다. 클레의 그림은 언뜻 보면 도안처럼 보이는데 미묘한 부분에서 그림이다. 그 미묘한 근소한 낙차를 이해할 수 없었다. 왜 그럴까. 온몸에 소름 끼치는 듯한 감각이 느

껴지면서 클레는 위험한 화가라는 생각이 들었다. 그 그림에 공명하여 다가가려는 화가에게 클레는 위험한 존재다.

그런 식으로 리큐도 위험한 존재가 아니었을까. 회화, 문학, 음악이라면 모르지만 다도는 그 자체가 어딘가 기본적으로 파악하기 어려운 부분이 존재한다. 그 부분을 추구한 사람이 리큐니까 그를 스승으로 삼아 다가가는 것은 매우 위험한 행위다. 그런 사실을 미리 알고 다가간다면 모르지만 무지인 상태에서 그리고 리큐와 같은 감각 기반을 갖추지 못한 상태에서 다가가려면 그 모든 행위는 형식만을 흉내 내고, 결국 완전히 다가갔다고 생각하는 순간 자신은 꼭두각시 인형처럼 형해화形骸化된다. 리큐는 그런 모습을 보고 한탄하지 않았을까.

물론 리큐는 그런 위험에 관해 경고했다. 다른 사람을 흉내 내지 말라는 교훈적인 말을 남기기도 했다. 새로운 것을 해라, 자신만이 할 수 있는 것을 해라 그런 뜻이다. 예술의 본래 모습, 전위예술의 선동이다. 다른 사람의 뒤를 따르지 말고, 되풀이 하지 말고 항상 새롭게 일회성의 빛을 추구하는 작업을 다른 말로는 '일기일회'라고 표현할 수 있다.

오리베의 왜곡의 힘

그런 리큐의 정신을 올바르게 계승한 인물이 후루타 오리베古田織部다. 리큐 문하 중에서 무장 그룹인 '리큐시치테쓰利休七哲'의 한 명으로 리큐가 세상을 뜬 이후, 히데요시에 이어 도쿠가와 이에야스의 다두가 되었다. 그리고 마지막은 리큐와 마찬가지로 할복까지 했다.

오리베의 지도로 창시된 오리베야키織部燒[81]가 유명하다. 처음 한두 점을 보았을 때는 단순함에 놀랐다. 그리고 작가의 의도가 지나칠 정도로 강하게 느껴졌다. 그러나 언젠가 오리베야키만을 한 권의 책자에 모아놓은 대형 사진집을 보고 그 세계에 흐르고 있는 강력한 힘에 압도당했다.

리큐와는 분명히 달랐다. 조지로의 다완 등에서 볼 수 있는 리큐의 조형은 무언인데 비해 오리베는 웅변이다. 수다스러울 정도의 조형이다. 그러나 그것은 리큐가 리큐로서 할 수 없었던 것을 다음 세대인 오리베가 물려받아 완성해냈다는 느낌을 준다.

리큐의 작품은 항상 무작위를 의식한다. 일그러진 다완도 일그러져버린 것을 아름다움으로 도입했다. 인위적으로 그렇게 만드는 행위를 늘 경계했다.

그런데 오리베는 오히려 인위적으로 다완을 일그러뜨린다. 무작위에 의한 일그러짐이 아니라 명백히 인위적으

로 일그러뜨린다. 그런 수법만으로 말한다면 오리베는 리큐의 가르침을 위반했다. 하지만 오리베는 리큐 정신의 중심을 이어받았다. 무작위를 그대로 지켜 리큐와 똑같은 작품을 만들려 했다면 리큐의 정신에서 더욱 멀어지는 결과를 낳을 것이다. 그래서는 안 된다. 오리베는 오리베여야 한다. 그래서 오리베는 다완을 인위적으로 일그러뜨렸다.

똑같이 흉내 내지 말라는 것은 '시대는 움직인다'는 가르침이기도 하다. 예를 들어 회색 다완이 유행하는 시대에 붉은 다완을 만든다면 그것은 홍일점으로 빛난다. 그러나 붉은 다완이 유행하는 시대에 붉은 다완을 만든다면 붉은 다완은 빛날 수 없다. 형식은 같더라도 가치가 다르다.

오리베야키의 약동하는 듯한 다완을 보면서 그런 느낌이 들었다. 당시는 리큐와 인접한 시대이면서 히데요시와 함께 전국시대가 막을 내리고 이에야스의 관리 사회로 전환되는 시기였다. 사람이 가볍게 목숨을 잃던 시대에는 리큐의 침묵이야말로 강한 표현이었고 리큐의 무작위한, 허식을 떨쳐내는 듯한 소박한 다완이야말로 강한 표현이었다. 그리고 전란 이후 평온으로 향하는 시대를 맞이해 이번에는 오리베의 다완이 힘을 얻기 시작한다. 태평성세를 재촉하는 듯한 느낌마저 들 정도다.

아마 리큐도 이런 조형을 마음속으로 꿈꾸고 있었을

것이다. 그러나 꿈은 꿈일 뿐, 사람은 모두 자신의 시대를 살아야 한다. 초암을 한 평이라는 비좁을 정도의 공간으로 축소하여 나팔꽃 단 한 송이만을 장식할 정도로 숨을 죽여야 했던 리큐의 입장에서는 자신의 뒤에 오리베가 존재한다는 데에서 행복을 느꼈을 것이다.

전위의 민주화라는 패러독스

그러나 사람은 모두 리큐가 아니고 오리베도 아니다. 누구나 그런 절실함을 가지고 살지는 않는다. 하물며 전쟁과 멀어진 현대는 평균 수명이 증가하고 사회 보장이 갖추어져 있고 굶어 죽는 사람이 없고 쓰레기는 환경미화원들이 알아서 처리해주고 화장실 냄새도 없고 깨끗한 물이 흐르고 교통신호가 자동차 사고를 예방해준다. 가마보코蒲鉾[82]는 아무리 오래 두어도 썩지 않는다. 가고시마鹿児島도 홋카이도北海道도 도쿄에서 두 시간이면 갈 수 있다. 이런 세상에서는 절실하게 살아가기 어렵다. 그렇지 않아도 리큐가 살았던 시대부터 이미 다도의 세속화, 형식화가 등장하여 리큐를 답답하게 만들었다.

사실 초기 다도에는 형식미가 갖추어져 있었다. 그런 형식미가 있었기에 그 안에서 그것을 깨는 새로운 취향이

빛을 발했고 와비차가 발달할 수 있었다. 새로운 것은 우수할수록 일반화되는 속도가 빠르다. 그리고 형식화되면 그것을 파괴하는 또 다른 새로운 것이 탄생한다. 전위는 늘 형식에서 벗어나 새로운 것을 창조해내고 형식의 세계는 다시 탐욕스럽게 그 뒤를 따른다.

그러나 그것은 마라톤으로 비유하면 선두 그룹에서의 다툼이며 뒤쪽에서는 아무것도 보이지 않는다. 뒤쪽에서 달리고 있는 선수들 대부분은 일단 완주한다는 형식 안에서 움직인다. 그것을 비난할 수는 없다. 사람은 형식 안에 몸을 맡겨두는 데에서 얻을 수 있는 쾌감을 기본적으로 갖추고 있기 때문이다.

관리 야구管理野球도 마찬가지다. 팀플레이가 중시된 것은 요미우리 자이언츠의 V9시대[83]부터다. 그때까지도 야구는 단체 경기니까 팀플레이가 있었지만 암묵 속에서 당연한 듯이 존재했을 뿐이다. 그런데 그것이 따로 분리 적출되어 하나의 명제로 등장했다. 관리 야구는 처음에 그런 식으로 등장했기 때문에 관리하는 야구로서, 스스로 발전하는 힘을 빼앗긴 야구로서 다양한 논의를 불러일으켰다.

그러나 그것이 일반화된 지금, 관리 야구는 젊은 선수들의 기본이다. 관리에 대한 반발은 거의 없다. 요즘 선수들은 메뉴가 주어지지 않으면 연습하지 못한다고 말할 정도

다. 관리받고 싶어 하며 관리를 받아야 안심한다. 관리받는 것을 쾌감으로 느끼며 경기를 한다. 그 쾌감을 다른 사람이 이렇다 저렇다 평가할 수는 없다.

　다도이건 화도이건 이른바 기술이라고 불리는 것은 구조가 비슷하다. 거기에 존재하는 형식미에 몸을 맡기는 데에서 얻을 수 있는 쾌감이 존재한다. 하지만 마라톤 선두 그룹이 그렇지 않다, 본래 와비차는 형식미가 아니라 형식미를 무너뜨리는 데 존재한다, 그것을 무너뜨리고 새로운 것을 창조해내는 데 존재한다고 아무리 힘주어 말해도 뒤에서 따라오는 그룹은 그런 현실감을 느끼지 못한다. "우리는 이게 좋아. 정해진 형식을 완수해내는 데에서 기쁨을 느끼거든. 그러니까 당신은 빨리 앞으로 돌아가 선두에서 열심히 달려." 하는 거부 반응이 나오는 것이 전위의 비애다.

　전위적인 표현은 딱 한 번만 빛난다. 세상의 형식을 무너뜨리고 등장하기 때문에 등장하는 순간 모든 에너지를 소비해버린다. 그 전위를 모두가 몇 번씩 되풀이한다는 것은 힘든 이야기다. 왜냐하면 모두가 그 행위를 할 때, 이미 전위는 껍질만 남아 있기 때문이다. 전위는 기본적으로 모두에 대한 범죄적 존재다. 이미 존재하는 형식을 무너뜨리고 나타나기 때문이다. 그래서 나타나는 순간, 세상의 형식을 무너뜨리는 독소로서 악역을 담당한다.

그러나 지금 세상은 그 부분을 잘못 생각하고 있다. 일회성을 가지고 특권적으로 허락된 순간의 악, 그것이 전위의 민주화다. 전위를 모든 사람이 몇 번이나 하는 이완된 상태가 전후 민주주의를 통한 온실효과로 나타났다. 자유와 평등이라는, 이른바 전후 민주주의의 교육 방침이 다시 우리 두뇌를 공동화하고 있다.

눈앞의 문제가 복잡해진 결과 자유와 평등이라는 강령이 등장하면 이후에는 거기에 무릎을 꿇을 수밖에 없다. 그 자유와 평등을 둘러싸고 판단이 정지된 결과, 전위의 스타일만 부유한다. 순간의 악역이 만성적으로 적신호를 건넌다. 전위는 체제의 독소로 나타났지만 그 관계가 전도되어 독이기만 하면 전위인 듯한, 요컨대 나쁜 것은 신선한 것이라는 비천한 기술만 만연한다. 범죄를 스타일로 내세우는 동안 그것이 제거되지 않고 범죄를 내세우는 꼭두각시 인형이 등장했다.

생각해보면 전위라는 악역의 만성화도 형식에 대한 바람 때문에 형성되었는지 모른다. 다이시카이라는 다도회에 참석하기 위해 와후쿠를 입고 줄지어 늘어서 있는 행렬과 원리는 비슷하다. 사람은 어떤 형식에서도 안도감을 추구한다. 형식미 안에 몸을 맡기고, 몸을 맡긴 그 장소에서 안도감을 느낀다. 이것도 하나의 삼림 문화일까. 형식으로서

의 다도, 그 기술 자체가 일본 열도의 현대인이 몸을 맡길 수 있는 삼림으로 존재하는지도 모른다.

마라톤 코스의 선두 그룹에서는 리큐가 할복을 하고 오리베도 할복을 하고, 나아가 몇 명이나 되는 예민한 다인들이 매 순간 선두를 다투며 달린다. 훨씬 뒤쪽에서는 D 그룹, E 그룹 등 몇 개의 그룹이 달리는 것을 형식미로 생각하는 환경에서 열심히 달린다. 그것은 가지가 뻗고 잎이 무성해져 울창한 삼림을 이룰 때까지 끝없이 연결되어 있다.

타력의 사상

현장의 작용

다시 한 번 노상에서 생각해보자. 노상 관찰을 하는 동안 노상 물건의 재미있는 사진들이 많이 쌓였다. 가끔 그 보고회를 한다. 슬라이드 사진을 사용한 강연회다. 대부분 현대 사회의 와비사비 물건으로 대부분으로 그것을 보여주는 과정에 재미있는 부분이 있다.

물건의 사진만 보여주어서는 무엇이 어떻게 재미있는지 모른다. 아무래도 몇 가지 해설이 필요하다. 그리고 사진만 제시하면 사진 작품이 되어, 즉 예술의 스타일에 빠져 재미가 사라진다. 물건을 다양하게 고찰해보는 자유로움이 사라지면 사진작가라는 침묵의 존재가 장애물처럼 등장한다. 그것은 물건의 보고가 아니다.

노상 관찰은 물건(현실 현상)의 관찰이다. 사진 감상이 아니다. 그렇기 때문에 그 슬라이드는 물건의 보도 사진이다. 그러나 물건 자체가 와비나 사비의 맛을 함유하고 있기 때문에 보도이면서 미묘하게 작품 사진의 요소도 포함하고 있다. 이것이 재미있다. 보여주는 사진과 그와 관련된 해설이 필요하기 때문에 사진과 짧은 문장으로 잡지 등에 보고도 한다. 인쇄 매체를 통해서도 충분히 전달하고 있는 것이다. 그런데 어느 슬라이드 강연회 때 강연회가 끝나고 난 뒤에 청중 한 명이 다가와 물었다.

"지금까지 잡지 등을 통해서 보고 뭔가 약간

부족한 느낌이 있었는데 오늘 슬라이드와 함께

해설을 듣고 보니 의미를 더 확실하게

이해할 수 있었습니다."

아, 그런 것이구나 하는 생각에 무릎을 쳤다. 다실에서 손님을 맞이한 리큐 같은 기분이었다. 다실 공간의 가치라는 것이 머릿속을 스쳤다. 그렇다. 활자로 이루어진 언어만으로는 전할 수 없는, 눈앞에 있는 사람의 말을 통해서야 전해지는 무엇인가가 분명히 존재한다.

물론 나는 청중의 의견을 듣고서야 확실하게 이해할 수 있었다. 그 사람은 잡지에서도 똑같은 사진을 보았고 해설도 읽었다. 하지만 그것만으로는 충분하지 않았다. 강연회장에 참석하고 나서야 확실히 이해할 수 있었다.

강연회장에서는 하나의 슬라이드 사진에 모두가 집중한다. 그리고 이쪽의 이야기에 함께 웃으며 호응한다. 노상 관찰에서는 이 웃음이 중요한 에너지다. 윤활유라고 표현하는 쪽이 더 어울릴 것이다. 웃고 있는 동안 자연스럽게 그 물건을 이해하게 되니까.

강연회장에 모인 전원이 공통된 한 가지 물건에 집중해 하나의 이해에 도달한다는 점에서는 종교 집회나 다실에서의 일미동심一味同心과 매우 흡사하다. 다만 노상 관찰

보고에서는 가끔 일제히 대폭소가 터지고 그 틈을 노려 마치 화재 현장에서 도둑질하는 도둑놈처럼 단번에 이해가 확산된다는 점이 약간 다르기도 하다.

웃음은 어찌되었건, 현장에서의 육성은 정체되기도 하고 앞서기도 하고 언어 선택 때문에 주저하기도 한다. 법원 서기관의 기록에는 남지 않을 듯한 그런 미묘한 흔들림이 또 하나의 중요한 전달 기능으로 촉매 역할을 한다. 하물며 노상 관찰처럼 있으나 없으나 아무런 상관이 없는, 그러나 존재하기 때문에 보고 있으면 묘한 재미를 느낄 수 있는, 더구나 그것이 이 세상에서 첫 메시지를 포함하고 있는 그런 순수한 의미를 이해하려면 활자 언어는 아무래도 너무 딱딱하다. 완전히 불가능하지는 않지만 활자 언어로 그것을 다루기에는 제공자와 수용자 쌍방이 상당한 기량을 갖추고 있어야 한다.

자연에 몸을 맡기고

미치노히道の日[84]가 제정되어 기념 심포지엄에 초대받았다. 건설성 직원과 도로공단 직원 들, 대학 건축학과 교수 등 유명인사들 앞에서 여느 때처럼 노상 관찰 슬라이드를 활용한 강연을 했고 청중들은 웃어주었다. 강연을 마치고 대

기실로 돌아왔을 때 어떤 교수가 찾아왔다. 노상 관찰을 직접 본 것이 처음이었던 듯 싱긋 미소를 지어 보이며 말을 걸어왔다.

"이건 일종의 타력사상他力思想이군요."

타력사상. 지금까지 동료들과 이야기하면서 '와비'라는 말은 나왔다. 리큐 등의 미의식과 공통점이 있다는 사실은 느끼고 있었다. 하지만 타력사상이라는 말은 처음이다.

종교 용어인 자력自力과 타력他力이라는 말은 알고 있다. 나는 '자립自立'이라는 말에 선동당한 경험이 있고, 전후의 자주독립 사상을 교육받으며 자라기도 해서 자력과 타력을 나란히 늘어놓으면 '자自' 쪽에 서야 한다고 생각한다. 서유럽 문명은 뭐니뭐니 해도 '자'에 의해 융성했다. 일본도 지금은 그 융성에 가담하기 위해 열심히 '자'를 치켜세우고 있다. 따라서 자력이야말로 발휘해야 하는 것이고 타력에 의지해서는 안 된다는 식으로 생각해버린다. 그렇기 때문에 이때 나의 행위를 '타력사상'이라고 표현하는 데 가벼운 충격을 받았다.

그래, 이런 것이었구나. 처음으로 물에 뜨게 되었을 때 같은 충격이다. 나는 이미 타력사상을 가지고 있는 것이다. 토머슨이나 노상 관찰 물건은 스스로 만든 것이 아니고 모두 타인이 만든 것이다. 그것도 내가 모르는 장소에서 완성

되었다. 그것을 길을 걷다가 우연히 발견하고 사진에 담아 들여다보는 것뿐이다. 모든 것은 타력으로 이루어진 것이며 타력의 에너지 변화를 보고 있을 뿐, 그 해석 이외에 자력을 통한 작용은 어디에도 없다.

생각해보면 애초에 자력 창작이 더 이상 발전하거나 결실을 맺지 못했기 때문에 타력의 관찰 발견으로 바꾼 것이다. 따라서 노상의 물건도 그것이 무의식적으로 만들어진 것일수록 재미있다. 이쪽을 위해 만들어진 것은 때로 요란하고 답답해서 나도 모르게 피한다. 리큐가 한 말 중에 이런 말이 있다.

"자연스러운 것이 좋고 인위적인 것은 나쁘다."
노상 관찰을 해보면 그 말을 자연스럽게 이해할 수 있다. 인간의 자의를 초월하여 나타나는 것, 거기에 가치가 있음을 느낀다. 리큐의 말도 그 부분을 가리킨다. 인간의 인위에 대해 자연의 우위를 설명한 것이다.

그렇다면 리큐에게도 타력사상의 반영이 있었다고 생각할 수 있지 않을까. 할복이라는 비참한 상황을 맞이했기 때문에 조심스럽기는 하지만 그 안에도 타력사상이 개입되어 있는 듯하다. 그 시대에는 할복 명령을 "죽음을 하사받는다."고 표현했다. 이 자체가 타력사상의 형태다. 그것이 정치적으로 이용되어 형식으로 추락했지만 리큐는 그

것까지도 기회로 받아들인 것처럼 보인다. 물론 사람의 죽음은 모두 기회다. 사람은 그 기회를 통해 이 세상을 벗어난다. 하지만 대부분 그것을 기회로 받아들이지는 않는다. 리큐 역시 기회라고 기다리지는 않았을 테지만, 기타노 만도코로를 비롯한 히데요시 측근들의 구명 운동이 있었는데도 그는 목숨을 구걸하지 않고 무언의 상태에서 담담히 사태를 받아들였다. 할복을 했다는 점에서 리큐의 의지력을 엿볼 수 있지만, 한편 히데요시의 폭력까지도 자연의 힘으로 보고 있었던 듯한 느낌을 지울 수 없다.

리큐의 미의식 안에는 우연이라는 요소가 크게 함유되어 있다. 이것은 중요한 부분이다. 우연을 기다리고 우연을 즐기는 것은 타력사상의 기본이다. 나는 거기에 무의식을 즐긴다는 항목을 첨가하고 싶다.

리큐는 늘 임상적으로 사물을 생각했다. 직접 움직이지는 않았다. 가만히 있어도 사물은 눈앞으로 찾아온다. 그때 비로소 대응하여 무엇인가를 완성한다. 히데요시가 대접과 매화나무 가지를 가지고 온다. 화도를 해보라고 한다. 평평한 대접에 꽃을 꽂을 수는 없다. 그러나 리큐는 주저하지 않고 자리에서 일어나 매화나무 가지를 훑어 대접의 수면 위에 매화꽃을 뿌린다. 그때 리큐에게는 강한 의지가 존재하지만, 그것은 의지라기보다 늘 자연을 받아들이는 리

큐의 몸을 대접과 매화나무 가지가 자연스럽게 통과해가
는 현상이다.

　우연도 무의식도 모두 자연이 만든다. 자연을 따른다
는 것은 자연에 몸을 맡기는 것이다. 타력사상은 그렇게 자
신을 자연 속에 맡기고 자연체로 확장하면서 인간을 초월
하는 것 아닐까. 나 역시 그런 식으로 자연체인 내 몸 안에
서 확대된 리큐를 만났다.

마치고 나서

영화 〈리큐〉의 각본이 거의 손에서 벗어났을 무렵, 이 책과 관련된 이야기가 나왔다. 내가 '센노 리큐'라는 제목의 책을 쓴다니까 마치 SF 같은 일이라고 이야기는 부풀려졌다. 그러나 영화 각본 하나를 썼다고 해도 센노 리큐를 연구하는 세계에서 나는 특수한 경우다. 어린이집에서 유치원으로 진학한 정도에 지나지 않는다.

어쨌든 유치원생의 '센노 리큐'도 재미있겠다는 생각이 들었다. 전 세계에서 유례를 찾아보기 어려운 일이다. 그래, '취재 여행'이라는 것을 해보자. 그래서 사카이로 갔다. 특별한 목적은 없었다. 그저 나 자신을 부추기기 위해서다. '자, 이제 앞으로 나아가는 거야'라고 기정사실화하여 스스로에게 압박감을 주기 위해서다. 하지만 그 정도로 책 한 권을 쓸 수는 없다.

"어떻습니까. 이제 슬슬 원고를……."

이런 재촉 전화를 받고 거절하기 위해 담당 편집자를 만났다. 역시 쓸 수가 없다, 내게는 도저히 무리다, 짐이 너무 무겁다, 사람들이 화를 낼 것이다. 그런 식으로 정중하게 거절하는 한편, 마침 당시 시끌벅적한 여자아이 연속 유괴 살인 사건에 신경을 쓰고 있었다. 체포된 범인의 모습은 세상에 강한 충격을 주었다. 내가 받은 충격은 그 범죄의 배경에서 언뜻 느꼈던 과거 전위예술의 여파라고 해야 할까, 그

잔재 같은 것이었다. 이른바 전위예술의 흑체복사黑體輻射 같은 것이라고 표현해야 할까.

빅뱅 때의 초고열이 지금은 우주 전역에 흩어져 3K의 우주배경복사가 되어 존재한다고 한다. 마찬가지로 이 세상 전역에 흩어져 있는 전위예술의 3K를 본 듯한 인상을 받은 것이다. 그리고 거기에 센노 리큐의 "내가 죽으면 다도는 끝난다."는 말이 딱 중첩되었다. 리큐를 생각하면 아무래도 그 말이 명제로 떠오르는데 그것이 계속 뻗어나가 이런 범죄를 낳는 현재 상황과 연결되어버린다. 나는 틈이 있을 때마다 그런 말을 해왔다.

그 내용을 써보자는 담당 편집자의 대담한 유도가 있었고 '그렇다면' 하고 나 역시 두려움을 잊고 글을 쓰기로 한 것이다. 그로부터 두 달, 결국 범죄와 관련된 항목은 이 책의 이면에 제쳐두었지만 어쨌든 과거의 리큐로부터 현재 시점에 도착하는 경로를 타고 글을 쓸 수 있었다.

이 책은 자료로서는 아무런 가치도 없다. 내 나름대로 생각하는 리큐에 관해 썼을 뿐이지만 그것은 리큐의 사상이 현대사회에, 이 세상에 살아 있기 때문에 가능했다고 생각한다. 그런 의미에서 이것은 우연히 리큐에 의한 이 세상의 관찰 서적이 되었다.

이 책은 영화 〈리큐〉를 제외하고는 생각할 수 없다. 나

를 ‹리큐›에 연결해준 데시가하라 히로시 감독과 그때 여러 가지로 조언해주신 분들, 그리고 두려움을 모르는 이 모험가를 이끌어준 편집자 가와카미 다카시川上隆志에게 감사의 말씀을 전한다. 다행히 리큐 서거 400주년이 되는 해에 이 책을 바칠 수 있어서 다행이다.

1989년 12월 19일
아카세가와 겐페이

참고문헌

가라키 준조唐木順三,『센노 리큐千利休』,
지쿠마소쇼筑摩叢書, 1931

고마쓰 시게미小松茂美,『리큐의 죽음利休の死』,
주오코론샤中央公論社, 1988

구마쿠라 이사오熊倉功夫,『다도 와비차의 마음과 형식茶の湯-
わび茶の心とかたち』, 역사신서歷史新書, 교이쿠샤教育社, 1977

구와타 다다치카桑田忠親,『센노 리큐-그 생애와 예술적
업적千利休―その生涯と芸術的業績』, 주코신쇼中公新書, 1981

구와타 다다치카桑田忠親,『이조다인전李朝茶人伝』,
주코분코中公文庫, 1980

노가미 야에코野上彌生子,『히데요시와 리큐秀吉と利休』,
주코분코中公文庫, 1973

무라이 야스히코村井康彦,『다인의 계보-
리큐에서 덴신까지茶人の系譜-利休から天心まで』,
아사히컬처북스25朝日カルチャーブックス25,
오사카쇼세키大阪書籍, 1983

무라이 야스히코村井康彦,『센노 리큐千利休』,
NHK북스281NHKブックス281, 일본방송출판협회, 1977

무라카미 시게요시村上重良,『일본의 종교-일본사
윤리 사회의 이해日本の宗教-日本史 倫理社会の理解に』,
이와나미주니어신쇼岩波ジュニア新書, 1981

시바 료타로司馬遼太郎,『도요토미가의 사람들豊臣家の人々』,
주코분코中公文庫, 1973

쓰노야마 사카角山栄,『차의 세계사-녹차 문화와 홍차
사회茶の世界史 緑茶の文化と紅茶の社会』, 주코신쇼中公新書, 1980

쓰쓰이 히로이치筒井紘一,『다도의 시작-초기 다도사
논고茶の湯事始 初期茶道史論攷』, 고단샤講談社, 1986

역사와 일본인3歷史と日本人3,『중세를 살았던
사람들中世を生きた人びと』, 미네르바쇼보ミネルヴァ書房, 1981

와타나베 기온渡辺吉鎔, 스즈키 다카오鈴木孝夫,『한국어
권유-일본어로 보는 관점朝鮮語のすすめ-日本語からの視点』,
고단샤겐다이신쇼講談社現代新書, 1981

요시무라 데이지吉村貞司,『모모야마의 사람들桃山の人びと』,
시사쿠샤思索社, 1978

이노우에 다카오井上隆雄, 우메하라 다케시梅原猛,
센 소시쓰千宗室 외,『현대사회의 다도現代の茶会』,
돈보노혼とんぼの本, 신조샤新潮社, 1984

이노우에 야스시井上靖,『일본의 역사 상日本の歴史 上』,
이와나미신쇼岩波新書, 1963

이노우에 야스시井上靖, 『혼가쿠보이분本覺坊遺文』,
고단샤분코講談社文庫, 1984

『리큐대사전利休大事典』, 단코샤淡交社, 1989

『일본의 미술14 다완日本の美術14 茶碗』, 시분도至文堂, 1967

『컬러판 학습도서·인물 일본의 역사2·오다 노부나가와
통일에의 길カラー版 学習よみもの 人物 日本の歴史2 織田信長と統一への
道』, 가쿠슈겐큐샤学習研究社, 1984

『학습만화·일본의 역사7·흔들리는 무로마치막부
무로마치시대学習漫画日本の歴史7 ゆらぐ室町幕府 室町時代』,
슈에이샤集英社, 1982

『학습만화·일본의 역사9·천하통일
아즈치모모야마시대学習漫画日本の歴史9 天下の統一 安土桃山時』,
슈에이샤集英社, 1982

『학습만화·소년소녀·일본의 역사11·천하통일
아즈치모모야마시대学習まんが 少年少女 日本の歴史11 天下の統一 安
土桃山時代』, 쇼가쿠칸小学館, 1982

『학습만화·소년소녀·인물 일본의 역사16·도요토미 히데요시
아즈치모모야마시대学習まんが少年少女 人物 日本の歴史16 豊臣秀吉
安土桃山時代』, 쇼가쿠칸小学館, 1986

『ARTCL'86』, 트랜스내셔널 컬리지 오브 렉스
출판국トランスナショナル カレッジ オブ レックス出版局, 1986

옮긴이 주

1 오다 노부나가와 도요토미 히데요시가
 정권을 장악한 시대.

2 차를 생산하는 사람이나 차를 즐겨 마시는 사람.

3 서원 등에서의 호화로운 다도에 비해 간소하고
 간략한 경지, 즉 '와비'의 정신을 중시하는 다도.

4 다도회의 일시, 장소, 도구, 참가자의
 이름 등을 기록한 것.

5 물레를 사용하지 않고 손과 주걱만을
 사용해서 빚은 도기.

6 다실의 작은 출입구.

7 일반 다다미 크기의 둥근 다다미 두 장과
 일반 다다미 크기의 4분의 3 정도 크기인
 다이메다다미台目疊 한 장을 깐 다실.

8 대나무를 잘라 만든 꽃병.

9 죄인을 기둥에 묶고 창으로 찔러 죽이던 형벌.

10 간파쿠關白의 지위를 아들에게 물려준 사람.
 간파쿠는 중고中古시대에 천황을 보좌하여
 정무를 총괄하던 중직.

11 일본 무로마치시대인 1467년부터 1477년까지 계속된
 내란으로 전국시대가 시작되는 계기가 되었다.

12 센노 리큐를 시조로 삼는 다도유파 가문.

13 차를 마실 때 사용하는 사발.

14 끓인 물을 붓고 찻잎을 넣어
 맛과 성분을 우려내는 그릇.

15 가루로 만들어진 차를 탈 때
 물에 잘 풀리도록 젓는 기구.

16 일본 다도의 근본 이념을 나타내는 말로 한적하고
 여유 있는 정취, 소박하고 차분한 멋, 한가로운 생활
 등을 뜻한다. 센노 리큐의 다도 이념으로 물질적인
 향락을 추구하는 것과는 대조적으로 좁고 소박한
 다실에서 정성 들여 차를 대접하고 마시며 대화를
 나누는 가운데에서 구현하고자 한 정신적 이념.

17 일본 미의식의 하나로 일반적으로 검소하고
 조용한 것을 기조로 삼는다. 원래 선의 영향을
 받아 발전한 미의식.

18 지구상에 생명을 발생시킨 유기물의 혼합 용액.

19 대상을 다른 것에 비유하여 표현하는 기법.
무엇인가를 표현하고 싶을 때 그것을 그대로
그리지 않고 다른 무엇인가를 제시하는
방식으로 비유하여 표현하는 기법.

20 마르셀 뒤샹이 1912년부터 예술 작품으로 전시하기
위해 임의로 선택한 양산된 제품에 붙인 말.
기본적으로 '기성품'을 의미하나 모던아트에서는
오브제의 장르 중 하나. 실용성으로 만들어진
기성품이라는 최초의 목적을 떠나 별개의 의미를
갖게 되었다.

21 우발적 사건. 주로 예술 용어로 쓰이며 현대 예술 각
분야에서 볼 수 있는 시도로 '우연히 생긴 일'이나
지극히 일상적인 현상을 이상하게 느껴지도록
처리함으로써 야기되는 예술 체험을 중시한다.

22 아카세가와 겐페이 등이 발견한 예술상의 개념.

23 유아의 젖니가 나올 무렵인 6개월에서 1년 정도
사이에 발생하는 원인 불명의 발열. 지혜가 생기기
시작할 무렵에 발생한다 하여 이렇게 말한다.

24 꽃꽂이의 유파. 데시가하라 소후가 창시한 현대
이케바나華道(꽃꽂이의 도)의 양식. 고전적인 방식을
넘어 새로운 꽃꽂이 창조를 주장했다.

25 일본식 방의 상좌上座에 바닥을 한층 높게 만든 장소.
 일반적으로 객실에 꾸미며, 벽에는 족자를 걸고
 바닥에는 꽃이나 장식물을 꾸민다.

26 작은 그릇에 다양한 음식이 조금씩 순차적으로
 담겨 나오는 일본의 연회용 코스 요리.

27 찻잎을 열탕에 우려낸 차. 또는 찻잎 자체를 가리키는
 말로 고급차인 옥로玉露나 하급차인 번차番茶를 제외한
 중급 정도의 차를 지칭하기도 한다.

28 시루에서 쪄낸 찻잎을 그늘에서 말린 후 잎맥을
 제거한 나머지를 맷돌에 곱게 갈아 분말 형태로
 만들어 물에 타서 음용하는 차.

29 한자를 고유의 일본어로 새겨서 읽는 것.

30 교토의 사찰 묘키안妙喜庵에 있는 국보급 다실.

31 도요토미 히데요시가 자신의 궁궐처럼 사용했던 교토
 시내 거대한 저택 이름. 지금은 흔적만 남아 있다.

32 일본의 전통적인 정형시. 5음과 7음으로 구성되는데
 처음에는 단카短歌, 조카長歌, 세도카旋頭歌 등 여러
 종류의 가체歌體를 총칭하는 말이었지만 일반적으로
 단카만을 가리키게 되었다. 주로 5·7·5·7·7의 5구절
 31음의 형식으로 이루어지므로 '31 글자'라고도 한다.

33 일본 고전 시가의 한 양식. 보통 두 사람 이상이
 단가의 윗구에 해당하는 5·7·5의 장구와
 아랫구에 해당하는 7·7의 단구를 번갈아
 읊어나가는 형식으로 이루어진다.

34 한 사람이 각각 한 구씩을 지어 이를 합하여 만든 시.

35 일본의 5·7·5 3구 17음으로 이루어지는 짧은 시로
 렌쿠의 첫 구절이 독립한 것.

36 임진왜란. 분로쿠케이초노에키文禄慶長の役라고도
 부른다.

37 미국의 대일 무역 불균형에 대한
 반발과 대항 수단을 가리킨다.

38 절에서 손님에게 차를 대접하는 일을 맡은 승려.
 차를 담당하는 사람.

39 1587년 10월 1일에 교토 기타노덴만구
 경내에서 히데요시가 개최한 대규모 다도회.
 기타노오차노유北野大茶湯라고도 한다.

40 전국시대부터 아즈치모모야마시대에 걸쳐 살았던
 호상豪商으로 리큐의 제자.

41 독일의 철학자 고트프리트 라이프니츠Gottfried
 Wilhelm Leibniz의 사상으로, 단순하고 상호 독립적인
 모나드monad의 합성체인 세계의 조화는
 신의 의지에 의하여 미리 정해져 있다는 생각.

42 정부가 주최하는 미술 전람회에 대항하여 조직된
 프랑스의 독립미술가협회.

43 천황을 보좌하면서 정무를 담당하는
 최고 지위의 대신.

44 말차 등의 차 가루를 다완에 넣고 뜨거운 물을 부어
 차와 물이 잘 섞이도록 젓는 데 사용하는 도구.
 대나무로 만들었다.

45 갈대, 짚, 풀 따위로 지붕을 엮은 암자.

46 전국시대부터 아즈치모모야마시대에 걸쳐
 활동한 승려, 무장, 다이묘.

47 헤이안시대에 등장해 19세기 말까지 각 지방
 영토를 다스리고 권력을 행사했던 유력자로
 일반적으로 현지를 지배하는 유력한 무사.

48 에도시대에 각 번藩의 주인인 다이묘들을
 교대로 에도에 살게 한 제도.

49 성의 중심부인 아성牙城 중앙에 3층이나 5층으로
 가장 높게 만든 망루.

50 아즈치모모야마시대 도요토미 히데요시가
 우치노內野에 건축한 저택과 성곽. 준공 후 8년 만에
 해체되었기 때문에 명확하지 않은 부분이 많다.

51 다도에서 물을 끓이는 다구로 일반적으로
 탕관湯罐이라고 통칭한다. 다리가 달린 솥은
 다정茶鼎, 다리가 없는 솥은 다부茶釜, 주전자
 모양의 철병鐵瓶 등이 있다.

52 16세기 중반부터 17세기 초반에 걸쳐 일본 상인과
 스페인, 포르투갈 상인 사이에서 이루어진 무역.

53 유별나게 화려한 차림을 즐기고
 특이한 언동을 하는 사람.

54 벽에 흙을 다 바르지 않고 뼈대를 그대로
 노출해 창으로 사용하는 것.

55 천장 마감과 관련된 명칭의 하나로 천장을 평평하게
 만들지 않고 지붕 내부 구성을 실내에서
 볼 수 있도록 마감한 천장.

56 도코노마의 앞쪽 가장자리를 가로지르는 가로대.
 일반적으로 도코이타床板 또는 도코다다미床疊의
 가장자리를 숨기기 위해 설치한다.

57 도코노마 옆에 세우는 기둥.

58 다실 등에서 모서리 부분을 둥근 면처럼 처리하여
 기둥이 보이지 않도록 하는 미장 기법.

59 예전에 중국에서 들어온 물건을 이르던 말.

60 조선시대에 제작된 고려 다완. 제작지는 경상남도로
 당시 일본의 다인들이 즐겼던 다완이다.

61 마당과 다실 전용 건물 사이를 분리하기 위해
 울타리에 설치한 중문으로 허리를
 구부리고 드나들었다.

62 무가武家에서 평시에는 잡역에 종사하다가
 전시에는 병졸이 되는 최하급의 무사.

63 일본 고유의 제조법으로 만든 종이.

64 벽 아랫부분에 흙과는 다른 마감재를 붙이는 것.

65 밀교에서 금강계만다라金剛界曼荼羅와
 태장계만다라胎藏界曼荼羅를 말함. 만다라는
 우주 법계法界의 온갖 덕을 망라한 진수眞髓를
 그림으로 나타낸 불화佛畵의 하나.

66 찻잎 산지였던 중국 저장성浙江省 텐무산天目山 일대의
 사원에서 사용했던 다기 도구.

67 일본 지바현 지바시에 위치한 전시장으로
 1989년에 개장. 도쿄 빅사이트와 함께
 일본에서 두 번째로 큰 전시장.

68 1582년 6월 2일 아즈치모모야마시대인 1582년 6월,
 오다 노부나가의 부하 아케치 미쓰히데가 반역하여
 오다 노부나가를 자결하게 만든 사건.

69 스모 프로 리그인 오즈모에서 활약하는 선수
 서열 중 가장 높은 지위를 가리키는 명칭.

70 다회의 접대하는 마음가짐에서 나온 말. 일생에
 단 한 번 만나는 인연이니까 후회하지 않도록
 최선을 다하라는 뜻에서 사용한다.

71 일본 옷의 일종으로 양복과 반대되는 말.
 일본 전통 의상인 기모노와 같은 말이다.

72 3세, 5세, 7세가 되는 어린이들의 성장을
 축하하기 위해 신사나 절을 참배하는 행사로
 11월 15일에 행한다.

73 일본의 기혼 여성이 입는 전통 예복으로
 와후쿠 중에서 기혼 여성이 입는 최고의 예복.

74 친족이 아닌 사람들의 결혼식이나
 축하 행사 때 입는 예복.

75 일본 여성들이 입는 전통 의상으로 비단이나 무늬
 있는 천에 색을 들인 옷감을 이용하여 만든다.
 화려한 색깔은 축하 행사나 파티 같은 곳에서 입고
 검은색은 상복으로 사용한다.

76 일본 여성이 예복으로 입는 전통 의상. 격식으로
 따지면 이로도메소데나 후리소데 다음에 해당하는
 약식 예복으로 후리소데를 단순화한 옷.
 사교용이나 외출복으로 많이 입는다.

77 일본 여성들이 입는 전통 의상으로
 근대에 와서 만들어진 와후쿠.

78 기모노 가운데 가장 캐주얼한 복장.

79 붓으로 살짝 스친 것 같은 잔무늬가 있는 전통
 직물 가스리かすり를 이용하여 만든 가벼운 와후쿠.

80 독일 화가로 현대 추상회화의 시조.

81 아즈치모모야마시대인 1605년, 기후岐阜현 도키土岐시
 부근에서 시작되었다. 옛 지명인 미노美濃 지방에서
 생산되어 미노야키美濃燒라고 불리는 도기의
 일종이다. 도키시 특산 도기인 시노야키志野燒 이후에
 만들어졌다.

82 흰살 생선을 잘게 갈아 밀가루를 넣어 뭉친
 일본 음식.

83 요미우리 자이언츠가 1965년부터 1973년까지 9년
 동안 연속으로 센트럴리그에서 우승하여 프로야구
 일본 시리즈를 제패한 것. 이 기간을 V9시대라고
 부른다.

84 8월 10일 도로의 날을 말한다. 도로의 의의,
 중요성에 대한 국민의 관심을 높이기 위해
 1986년 건설성이 제정했다.